KB066524

塑する思考

일러두기

- 인명과 지명을 비롯한 고유명사의 외국어 표기는 국립국어원 외래어표기법에 따랐으며
 관례로 굳어진 것은 예외로 두었다.
- 원어는 처음 나올 때만 병기하되 필요에 따라 예외를 두었다.
- 단행본은 『 』, 기사문 및 단편은 「 」, 잡지와 신문은 《 》, 예술 작품이나 강연, 노래,
 영화, 공연, 전시회명은 〈 〉로 엮었다.
- 브랜드명은 띄어 쓰지 않고 붙여 썼다.

삶을 읽는 사고
塑する思考

2018년 6월 22일 초판 발행 ○ 2019년 4월 22일 2쇄 발행 ○ 지은이 사토 다쿠 ○ 옮긴이 이정환
펴낸이 김옥철 ○ 주간 문지숙 ○ 진행 이영주 박민수 ○ 편집 최혜리 ○ 디자인 정준기
표지 사진 도다 요시아키 ○ 커뮤니케이션 이지은 ○ 영업관리 강소현 ○ 인쇄·제책 천광인쇄사
펴낸곳 (주)안그라픽스 ○ 우 10881 경기도 파주시 회동길 125-15 ○ 전화 031.955.//66(편집)
031.955.7755(고객서비스) ○ 팩스 031.955.7744 ○ 이메일 agdesign@ag.co.kr
웹사이트 www.agbook.co.kr ○ 등록번호 제2-236(1975.7.7)

이 책의 국립중앙도서관 출판예정도서목록(CIP)은 서지정보유통지원시스템 홈페이지(seoji.nl.go.kr)와
국가자료공동목록시스템(nl.go.kr/kolisnet)에서 이용하실 수 있습니다.
CIP제어번호: CIP2018016141

ISBN 978.89.7059.954.0 (03600)

삶을 읽는 사고

사토 다쿠 지음

이정환 옮김

안그라픽스

소성으로 빚어내는 디자이너

사토 다쿠는 그래픽 디자인과 광고 프로모션 외에도 제품 기획, 전시 기획, 방송 진행 등 매우 다양한 영역에서 끊임없이 새로운 도전으로 주목받고 있다. 그런 점에서 일본에서도 꽤 독특한 위상을 가진 디자이너다. 표현의 개성이나 일관성에 몰입함으로써 작가적 위상을 획득했던 그의 선배 세대 디자이너와는 전혀 다른 태도와 활동 방식을 보여주고 있기 때문이다.

디자이너라면 자아를 껴안고 모든 상황을 자기 것으로 만들려고 애쓰기보다 '자기를 버리는' 방법을 통해 더 정확하게 현실을 이해하고 오히려 그에 맞게 자신의 생각을 다시 빚어내는 데 머뭇거리지 말라고 그는 말한다. 자신의 개성으로 회귀하려는 탄성彈性보나 새로운 상황에 맞추어 자신의 생각을 재형성하는 소성塑性이 필요하다는 그의 이야기는 디자이너의 활동 양상을 더 세밀한 방식으로 보게 하는 새로운 키워드를 던지는 듯하다. 이런 그의 주장은 어떤 작업을 두고 예술이냐 디자인이냐 하는 논쟁만큼이나 근본적인 질문이기도 한데, 공중부양을 익힌 사람만이 이해할 수 있을 법한 허공의 단어들을 모아 난해한 설법을 펼치지 않는다. 대신 자신이 진행했던 다양한 작업들을 예로 삼아 자기 의식의 흐름을 보여주면서

디자인에 대한 그의 태도를 꽤 구체적으로 실감해보도록 한다.

사토 다쿠는 이제 디자인의 개념 또한 새로 점검해봐야 한다고 덧붙인다. 도서관의 도서 분류 체계를 예로 들면서 그가 강조하는 바는 디자인이라는 개념을 일정한 영역이나 분야로 설정하여 구분하는 방법으로는 디자인을 제대로 이해할 수 없다는 것이다. 예술이나 미술 영역의 하부에 속한 특정한 영역으로 다루기보다 일상의 모든 사안을 보는 '필터'로 규정해야만 현실에서 일어나는 디자인 활동을 설명할 수 있다는 말이다. 빛이 파동인가 입자인가 하는 논쟁처럼 우리를 당황스럽게 하는 이야기일 수도 있지만 그런 논쟁들이 얼마나 세상을 변화시켜왔는지를 생각해보면 그만한 가치가 있을 '개념 재설정' 시도를 촉발하는 제안이 아닌가 싶다.

수십 년 동안 스스로의 방법으로 디자인 영역을 넓혀오던 재기 넘치는 디자이너가 그간 접해온 물건과 사람과 사건에 담아 내놓은 미시적 서사를 읽다보면, 나는 또 나대로 디자인에 대한 좀 더 거시적 의문을 만날 수 있지 않을까 하는 기대감이 솟는다.

민병걸
그래픽 디자이너,
서울여자대학교 아트앤디자인스쿨 시각디자인전공 교수

삶과 생활에 묻어 있는 친근한 존재, 디자인

사토 다쿠를 처음 만난 건 2011년 스승인 사토 고이치佐藤晃一 선생님의 개인전 뒤풀이에서였다. 긴자銀座의 생맥줏집에서 마주한 그의 첫인상은 왜소해보였지만 날카로움과 예의를 동시에 지닌 성공한 디자이너의 모습이었다. 소개를 통해 나눈 짧은 인사와 몇 마디 속에서도 그의 배려심을 느낄 수 있었고, 그가 기획한 전시 및 작업에서도 역시 사람을 위한 배려가 고스란히 묻어났다.

그와의 두 번째 만남은 인쇄기업 토판Toppan이 기획한 '그래픽 트라이얼 2013Graphic Trial 2013'이라는 전시의 부대행사인 토크쇼였다. 전시 작가로 참여한 사토 고이치 선생님의 대학 동문이자 후배로서 여러 행사에서 선배를 챙기는 모습과 둘의 소박한 대화에서 인간미 또한 느꼈다. 나에게 사토 다쿠라는 디자이너는 그런 모습이었다.

일본의 어느 인쇄소에서 오래 일한 장인이 일을 진행하는 태도 면에서 훌륭한 몇몇 디자이너를 소개했는데, 그중 사토 다쿠 씨를 한 명으로 꼽는 걸 들은 적이 있다. 그때부터 그의 강연 및 기획전시 등을 꼼꼼히 찾아다니며 그의 태도를 흠모하게 되었다. 디자인이라는 폭넓은 분야에서 섬세한 그래픽 디

자이너인 동시에 사회를 바꾸어나가는 거물로서의 역할을 멋지게 소화해내는 모습이 이 시대의 많은 디자이너에게 본보기이지 않을까 생각한다.

이 책 『삶을 읽는 사고』는 브랜드를 위한 타이포그래피에서부터 '디자인 해부' 프로젝트의 탐구 및 연구 과정까지 '기획'과 '표현'이라는 디자인 사고의 밸런스를 쉽고 진지하게 담아낸다. 또한 자유로운 사고가 아닌 성숙한 사고를 지니고서 사회를 인정하는 전문가의 세계를 보여주며, 사고의 틀에 고착된 창작자에게는 또 다른 디자인의 방식과 대안을 제시할 것이다.

가장 중요한 건 디자인이 특별한 것이 아니라 인간의 삶과 생활에 묻어 있는 친근한 존재임을 일깨워준다는 점이다. 그래픽 디자인을 넘어서 문제의 해결을 제시하는 크리에이티브 디렉터를 희망하는 젊은 디자이너에게 추천하고 싶은 책이다.

채병록
그래픽 디자이너

본연에 충실하게, 유연하게

사토 다쿠에 대해 처음 알게 된 것은 대학 수업 시간이었다. 당시 졸업을 준비하던 동기생들은 저마다의 탈출구를 찾아 헤매며 선생님께서 가져오신 여러 참고서를 뒤적이고 있었다. 화려한 참고서 더미 중 그의 책『디자인 해부 1: 자일리톨 デザインの解剖〈1〉ロッテ·キシリトールガム』이 놓여 있었다.

겉보기엔 평범해보이는 표지였으나 내용은 예상과 달랐다. 일상의 소비재에 불과한 자일리톨 껌을 엑스레이로 촬영하고 '감촉곡선 그래프'까지 찾아내며 분석하는 기지機智가 있었다. 남다른 소재로 화려한 졸업전시를 꿈꾸던 당시의 나에게 평범한 사물을 새롭게 환기시킨 그의 접근법은 충격을 주었다.

사토 다쿠는 이처럼 표면을 통해서는 인식하지 못하는 사물의 내적 가치를 발견하고 또 드러낸다. 하지만 그의 방식을 처음 접했을 때는 내심 다음과 같은 의문이 생기기도 했다. 새로움을 중시하는 현대 사회에서 과연 평범한 가치가 설득력을 가질 수 있을까? 증명해내기까지 오랜 시간이 소요되는 내적 가치를 추구한들 누가 알아주기나 할까?

사토 다쿠의 지적에서 읽어낼 수 있듯이 다량의 상품이 선택지로 놓인 오늘날의 소비사회는 평범한 일상적 사물에 숨겨

진 배경과 그에 투여된 노동의 가치를 잊는다. 어렸을 적 누구나 '한 끼의 식사를 하기까지 거쳐왔던 농민들의 땀과 수고를 감사해야 한다'고 배웠을 테지만, 소비사회는 '당신은 그에 합당한 대가를 지불하였으니 그 배경을 탐구할 필요도, 감사할 필요도 없습니다'라고 유혹한다. 그렇게 소박한 관심과 감사를 잊어버린 사회에서 디자이너의 축 또한 투자 대비 효율을 극대화하기 위해 자신의 존재를 과장하는 방향으로 기울어졌다. 누구에게든 즉시 '디자인했음'을 증명해야 하니 말이다.

사토 다쿠는 이러한 모든 사회적 현상에 저항한다. '디자인한다'라는 말에도, 그것을 부가가치로 여기는 사회에도, 그에 영합하는 디자이너에 대해서도…….

그의 생각은 사회 주류의 흐름과 다르기에 그의 생각을 충분히 이해하기 위해서는 그동안의 사고방식을 잠시 바깥에 두고 오는 '소선적' 태도가 필요하다. '소선적 사고引する思考'라는, 한눈에는 생소한 책의 원제를 통해 지은이 사토 다쿠는 어쩌면 이런 경고문을 적고 싶었던 것일지도 모른다.

주의: 이 책은 다소 유연한 사고를 요함. 자기중심적 사고는 잠시 내려놓을 것.

정준기
그래픽 디자이너

시작하며

독자 여러분이 이 책을 읽기에 앞서 두 가지 사항을 전하고 싶다.

하나는 내가 디자인과 관련된 일을 생업으로 삼고 있는 디자이너이기는 하지만 이 책은 이른바 디자인 전문 서적은 아니며 디자인 개론적인 어려운 단어들을 나열할 생각도 없다는 점이다. 그보다는 디자인과 관련된 일을 통해, 또는 디자인이라는 소재를 바탕으로 우리 삶에 관해 생각했던 내용을 있는 그대로 이야기해보고 싶을 뿐이다. 평소 내가 하는 일은 모두 흔한 일상과 관련된 디자인이기 때문에, '디자인을 통해 생각해보는 사람들의 삶'에 대해서 구체적으로 이야기하다 보면 그 이야기는 당연히 우리 주변에서 흔히 볼 수 있는 간단한 일들과 관련된 내용일 뿐 어려운 게 될 수 없다.

또 한 가지 전하고 싶은 점은 현재 일반인이 받아들이고 있는 '디자인'에 관한 이미지에는 상당한 오해가 있다는 것이다. 그런 문제점도 미리 이해하고 읽어주기를 바란다.

'디자인'이라는 말이 좋은 의미로나 나쁜 의미로나 요즘처럼 자주 사용된 시대는 과거에 없었을 것이다. 디자인의 개념도 '생활을 디자인한다'는 말처럼 그 폭이 매우 넓어졌는데 그런 가운데 '디자인 가전제품' 등 마치 디자인을 무시하는 듯한

잘못된 말이 만연해 있다. 어떤 방식이건 모든 가전제품에는 각각 필요한 디자인이 시도되어 있기 때문에 이것은 완전히 잘못된 말이다. 그럼에도 이런 말이 일반적으로 사용된다는 것은 아직 사람들이 디자인을 올바르게 이해하지 못하고 있다는 증거이며 여기에는 커다란 문제가 숨어 있다. '디자인 가전제품'이라는 말의 '디자인'에는 '디자인스럽다'는 뉘앙스가 분명히 함유되어 있으며 이는 그야말로 '디자인되어 있는 것', 예컨대 멋진 것이나 세련된 것이 디자인이고 거기에서 벗어난 것들은 디자인된 게 아니라 디자인되었다고 여기는 인식의 산물이다. 이런 말투를 당연하다는 듯 사용하다 보면 디자인은 '특별한 것'이고 평범한 일상생활에는 필요하지 않다는 식으로 받아들일 수밖에 없다. 완전히 잘못된 이런 말을 마치 독특한 사실이라도 알고 있는 것처럼 자랑스럽게 사용하는 미디어의 책임 또한 매우 크다. 이처럼 알게 모르게 디자인은 무엇인가 특별한 것이라는 인식이 사람들의 머릿속에 각인되어왔다.

하지만 디자인은 일상생활의 모든 것에 적용되어 있다. 의식에까지 들어오는 디자인은 극히 일부에 지나지 않으며 우리는 대부분의 디자인을 의식하지 않는다. 지금 읽고 있는 문장

13

에 사용된 글자 하나하나도 누군가가 만든 디자인이고 문장 한 행 한 행 사이에 하얗게 비어 있는 간격도 디자인이다. 길을 걸을 때 평소 아무 신경 쓰지 않는 노면의 아스팔트도 디자인 이고 가드레일이나 신호도 디자인이다. 길 그 자체도 디자인으로, 원래는 대지가 펼쳐져 있을 뿐 짐승이 다니는 길밖에 없었다. 그런 곳에 사람이 걸어다니는 과정을 거쳐 자연스럽게 길이 만들어지고 이윽고 의식적으로 길을 계획하게 되면서 현재에 이른 것이다. 즉 길은 사람이 이동하기 위한 디자인이다. 이런 식으로 우리가 미처 깨닫지 못한 다양한 장소에 다양한 디자인이 감추어져 있다.

"디자인 같은 건 필요 없어."라거나 "디자인은 어떻든 상관 없어."라는 말은 디자인에 대한 오해에서 발생한다. 어떤 기술, 어떤 정보건 사람들에게 전달되려면 반드시 그 나름대로의 디자인을 거쳐야 한다. 이것은 사람들 각자의 사상이나 기호 문제가 아니라 사람이 사람으로서 살아가려면 도저히 피할 수 없는 현실이다. 디자인이라는 말을 이렇게 일상적으로 사용함에도 일반이 이를 제대로 이해하지 못하는 현실은 디자인이라는 개념이 도입된 이후 이미 오랜 세월이 흐른 현대사회에서

그야말로 개탄스러운 일이다. 그런 오해를 풀기 위해서도 디자이너의 일은 필요하다. 대부분의 사람들이 접할 기회가 거의 없는, 소수의 특별한 대상을 위한 디자인도 당연히 필요하지만 우리가 평소 무의식적으로 상대하고 있는 사물 안에도 수많은 디자인이 감추어져 있다. 이처럼 디자인은 굳이 겉으로 드러나지 않도록 할 수도 있고, 사물의 본질이 드러나보이게 해서 누구나 쉽게 인식할 수 있도록 적극적으로 표현할 수도 있다. 현대사회는 경제만이 풍요의 지표가 되어 디자인이 사물이나 서비스를 판매하기 위한, 즉 눈에 띄도록 하기 위한 도구로만 받아들이는 경향이 강해졌다. 그 때문에 디자인에 관해 히이저인 인상을 품고 있는 분도 많을 것이다.

　이 두 가지 사항을 전제로, 디자인을 통해 사람들의 삶을 생각하는 재미를 가능하면 많은 이에게 전하고 싶다. 이 책을 읽고 앞으로의 일상생활에 조금이라도 도움이 될 수 있다면 그보다 기쁜 일은 없을 것이다.

나는 이렇게 디자이너가 되었다

나는 그래픽 디자이너인 아버지와 전업주부인 어머니의 장남으로 도쿄 네리마구練馬區 샤쿠지이石神井에서 나고 자랐다. 디자인이라는 말이 아직 익숙지 않던, 전쟁이 끝나고 얼마 지나지 않은 시절에 도쿄미술학교를 나온 아버지는 중학교 미술 교사를 거쳐 디자인으로 생계를 유지하면서 가끔 그림도 그리다가 말년에는 완전히 화가로 돌아왔다. 순수예술에 미련이 있었기 때문이었던 듯하다.

어머니는 이른바 쇼와시대昭和時代, 1926~1989 전업주부였는데 네 명의 오빠는 모형 엔진을 제작하고 판매하는 기술자였다. 외삼촌들은 지금도 주로 라디오 컨트롤이나 U컨트롤이라는 모형비행기용 엔진 제작회사를 운영하고 있다. 어린 시절 그곳에 놀러 가면 모형 엔진 부품 등을 자유롭게 만지며 놀 수 있는 환경이었기 때문에 사촌형제들과 함께 엔진오일 냄새를 맡으며 그런 정밀도 높은 물건들을 장난감 대신 가지고 놀았다. 그래서 지금도 엔진오일의 타는 듯한 냄새를 좋아한다.

그와는 대조적으로 내가 태어나고 자란 네리마 지역은 고도성장기 초기에도 근처에서 하늘가재나 투구벌레 같은 곤충을 채집하고 민물고기를 잡을 수 있었다. 지금 생각해보면 인

공물인 엔진과 자연 생물이라는 완전히 대치되는 대상을 아무런 위화감 없이 자연스럽게 상대하면서 뛰어놀았던 셈이다.

그렇게 상반된 환경을 접하고 자라면서 물건을 만들거나 그림을 그리거나 몸을 움직이기를 좋아했던 나는 미술과 체육 성적만 좋았고 국어, 산수, 과학, 사회 등 이른바 주요 과목 성적이 나빠 고등학교에 입학한 이후부터는 시험을 볼 때마다 낙제점을 받았다. 담임선생님이 이대로는 대학 진학이 어려울 거라고 은근히 위협을 가해서 우울한 기분에 젖곤 했다. 고등학교 2학년 시기가 끝나갈 무렵 주요 교과의 저주에서 벗어나기 위해 실은 미술대학을 목표로 삼고 있다고 밝히자, 담임선생님은 그럴 생각이 있다면 현재 상태로는 불가능하니 미술 선생님의 특별 지도를 받으라고 조언해주었다. 그 말을 들은 나는 단번에 의욕을 되찾았다. 미술대학에 가겠다 한 데는 아버지의 영향도 있었지만 이 당시 결심을 확고하게 만들어 준 것은 마음에 들어 구입한 LP의 재킷 디자인이었다.

중학교 시절부터 록을 즐기기 시작해, 손에 넣은 LP는 앨범 재킷을 잡아먹을 듯 노려보면서 헤드폰을 끼고 리듬에 맞춰 온몸을 흔들며 음악을 즐겼을 정도라 그 영향은 매우 컸다. 귀로 들었다기보다 몸으로 들었다. 일단 뇌를 써서 생각하는 논리적인 성인과 비교할 때 어린 시절에는 머리와 몸이 따로 구분되지 않았다. 새로운 록 음악이 잇달아 등장할 때마다 함께 새롭게 만들어지는 자극적인 앨범 재킷을 구멍이 뚫릴 정도로

바라보면서, 이렇게 무한대의 가능성을 가진 세계가 또 있을까 하는 생각에 가슴이 설렜다. LP 재킷에는 사진도 있고 일러스트레이션도 있고 문자도 있고 패션도 있고 자동차 디자인도 있었다. 또한 한 번도 직접 본 적 없는 해외의 세상도, 우주까지도 펼쳐져 있었다. 내게 무한대의 가능성을 느끼게 해준 것이 바로 LP 재킷의 그래픽 디자인 세계였다. 그건 지금도 내가 그래픽 디자이너로 일하는 근본적인 이유이기도 하다. 음악을 통해 그래픽 디자인이 모든 것과 연결되어 있다고 느꼈던 인식은 그 이후의 인생에 커다란 영향을 끼쳤다.

하지만 성적이 모자란 과목이 많았기 때문에 대학 입시는 예상대로 실패였다. 1년 동안 학원을 다니면서 재수생 생활을 보내고 나름대로 열심히 학과 공부에 신경을 집중해서 이듬해에 도쿄예술대학 디자인과에 입학했다. 학부 4년, 대학원 석사 과정 2년을 합쳐 6년 동안 학교에 재적했다. 내가 학부 생이던 시절에 대학원은 지금처럼 인기가 없었다. 그런데도 굳이 대학원에 진학한 이유는 공부를 더 하고 싶었기 때문이 아니다. 그저 학부 3학년 때부터 퍼커셔니스트percussionist로 참가하고 있던 록 밴드 활동을 계속하겠다는 단순한 이유에서였다. 지금 생각해보면 그런 어이없는 이유로 거액의 세금을 들여 설립한 국립대학원에 진학을 했다는 것이 부끄럽게 느껴지지만 당시의 나는 거기까지 생각하지 못했다. 따라서 내겐 요즘 학생들을 상대로 "사회성이 없어!"라는 식으로 설교할 자격이 없다.

밴드 이름은 미네소타 팻츠Minnesota Fats. 멤버들이 모두 당구를 좋아했기 때문에 붙인 이름으로, 영화〈허슬러The Hustler〉에서 폴 뉴먼Paul Newman이 연기한 주인공이 도전하는 미네소타 뚱뚱보의 별명이다. 일주일에 한 번은 간토關東 각지의 라이브하우스에서 생음악을 연주하는, 나름대로 음악 사무실에 소속된 밴드였다. 같은 사무실 소속의 선배 밴드로 그 시절 간토의 록 밴드로 이름을 날린 오렌지 카운티 브라더스Orange County Brothers, 밥스 피시 마켓Bob's Fish Market이 있었다. 미네소타 팻츠에서 나는 주로 콩가나 봉고라는 라틴 퍼커션을 두드렸다.

당시 미국 서해안에는 퍼커셔니스트가 포함된 록 밴드가 꽤 많았다. 두비 브라더스Doobie Brothers, 리틀 피트Little Feat, 그리고 우리 미네소타 팻츠 멤버들이 숭배한 그레이트풀 데드 Grateful Dead 등의 곡 중에도 라틴 퍼커션이 드럼과 함께 기분 좋은 리듬을 연주하는 경우가 많았다. 그런 영향도 있었고 또 일단 기타, 베이스, 드럼 연주자인 멤버들이 나보다 훨씬 실력이 뛰어난 친구들이었기 때문에 리듬감에만 자신이 있었던 나는 퍼커션을 담당하게 된 것이다. 어쨌든 나는 리듬에 맞추어 기분 내키는 대로 타악기를 두드려댔다. 그러던 어느 날 요코하마 히노데초日ノ出町에 있는 라이브하우스 '구피グッピー'에서 연주했는데 그 일이 계기가 되어 퍼커션 연주자로서 새로운 길이 열렸다.

그날 라이브 공연이 끝난 직후 홀쭉한 뺨에 긴 머리카락을

뒤로 묶고 공허한 눈빛을 한, 언뜻 보기에도 범상치 않은 인물이 갑자기 말을 걸어왔다.

"유You! 악기를 그런 식으로 두드리면 안 돼. 내가 가르쳐줄 테니까 다음에 여기로 찾아와!"

솔직히 주눅이 들었다. 첫마디가 "유!"라는 호칭이었기 때문이다. '요코하마 지역에서는 이런 식으로 대화에 영어를 섞어서 말하는 건가?' 너무나 자연스러운 그 태도에 잔뜩 주눅이 들면서 그가 묘한 분위기를 풍기는 신비한 인물로 비쳤다. 당시 나는 잘 몰랐지만 그는 일본의 라틴 퍼커셔니스트로서 상당히 유명한 프로였다. 이후 나는 콩가 하나를 끌어안고서 전철을 타고 그가 사는 요코하마 야마테山手의 자택에 매일 드나들기 시작했다.

도쿄 네리마구에 사는 내 입장에서는 상당히 먼 거리였다. 수업료 따윈 필요 없다고 해서 가끔 위스키를 한 병씩 가지고 갔다. 여기에서 콩가의 기초부터 다시 배우게 되면서 전철로 이동하는 도중에 앉아 있을 때도 꼭 무릎을 콩가 삼아 맨손으로 두드리고 다녔다. 단순히 두드리는 순서를 외우지 말고 철저하게 라틴 리듬감을 갖추라는 지도를 받았기 때문이다. 이렇게 요코하마를 드나드는 동안 콩가에 관해선 스스로도 재미를 느낄 정도로 두드리는 방법도 변해갔고 두드리기 패턴도 엄청나게 증가했다. 노력하면 할수록 그 효과가 밴드 활동에 커다란 도움이 되었다. 젊은 내가 뮤지션의 삶을 동경했던 건 이상

한 일이 아니다. 프로 퍼커셔니스트가 흔치 않은 시절이었다. "유가 진심으로 노력하면 밥은 먹고살 수 있어."라는 말까지 들었으니 더욱 동경할 수밖에 없었다.

그러나 미네소타 팻츠는 그 후 오리지널 멤버들이 취업함에 따라 하나둘 그만두면서 모두 교체되고 밴드의 일체감이 엷어지기 시작하더니 내가 대학원 1학년이던 해 가을 무렵에는 결국 해산하는 상황에 이르렀다. 그래도 나는 시모키타자와下北沢를 근거지로 삼아 활동하던 싱어송라이터 무대에서 퍼커션을 치는 등 뮤지션의 길을 포기하지 않고 시간을 보냈지만, 악보도 변변히 못 읽는 내게 프로 뮤지션의 길은 그렇게 만만한 것이 아니었다. 그러던 어느 날 마침내 프로 음악가의 길에 종지부를 찍을 결심을 하게 만드는 사건이 발생했다. 대학에서 과제 작품을 만들기 위해 정신을 집중하고 가느다란 선 하나를 그으려 하니 손이 떨린 것이다.

내가 밴드에서 연주하던 퍼커션은 종류가 다양했는데 주로 사용한 콩가는 높이 70센티미터 정도인 원통을 앉은 자세에서 두 다리 사이에 끼고 위쪽의 가죽을 맨손으로 두드리는 타악기다. 매일 단단한 가죽을 두드려댄 내 손이 세밀한 작업에 집중하자 부들부들 떨리게 된 것이다. 어린 시절부터 그림 그리는 것을 좋아해서 마음대로 멋진 선들을 그을 수 있었건만 이런 일은 처음이었다. 선 긋는 능력을 음악을 위해 희생할 수는 없다는 사실을 이때 뼈저리게 느끼고……라고 쓰면 너무 아름

다운 이야기겠고 사실은 프로 음악가의 길이 너무 힘들어 보여 도피하기 위한 구실이었을 것이다. 젊은 나는 분명히 심리적 동요를 느꼈고 결국 취업을 생각했다.

물론 당시에는 지금처럼 학부 3학년부터 취업 활동을 시작하지는 않았다. 일반적으로 4학년이 된 다음부터 본격적으로 생각해도 충분한 여유가 있었다. 그래서 대학원 2학년이 된 내게도 시간은 충분했을 뿐만 아니라 그해 여름방학에는 아르바이트해서 모은 돈으로 적도 근처의 추크제도Chuuk Islands까지 친구들과 첫 해외여행을 갔을 정도니까 정말 여유 넘치는 시절이었다.

여름방학이 끝날 무렵, 볕에 새까맣게 그을린 모습으로 추크제도에서 돌아온 나는 학생과로 향했다. 지금부터라도 받아줄 만한 회사가 있는지 알아보기 위해서였다. 인터넷은커녕 퍼스널 컴퓨터조차 상상할 수 없던 시절이라 학생과에 게시된 모집 요강을 직접 확인하러 가는 수밖에 없었는데, 그곳에서 광고대행사 '덴쓰電通'라는 이름을 발견했다.

학부 동기생이 학부를 졸업하자마자 덴쓰에 취직한 터라 어떤 회사인지 대강은 알았지만 그때까지 취업에 관해서 진지하게 생각해본 적이 없었던 나는 역에 붙은 포스터를 만드는 회사라는 정도의 인식밖에 없었다. 장래에 관해서 일찍부터 고민하는 요즘 학생들의 눈으로 보면 어이없을 이야기다. 기업설명회 신청 마감일이 얼마 남지 않았기에 서둘러 서류를 준비해

수속을 마치고, 태어나서 처음으로 양복 한 벌을 구입해 한 달 전까지 상상도 못 하던 대기업 설명회에 참석했다.

본래 록은 반체제를 상징하는 음악이니 대기업에 취직한다는 건 내 정신적 지주를 꺾어버리는 행위일 텐데 나는 그런 갈등을 거의 느끼지 못했다. 지금 생각해보면 양식화되어가는 록이라는 유행을 아무 생각 없이 추종했던 것 같아 부끄러운 생각이 든다. 젊은 시절에는 표층만을 보았을 뿐 록의 정신세계를 전혀 이해하지 못했다. 단지 기성의 사실을 파괴한다는 점을 멋지게 느꼈다. 기성의 사실이나 기존 사회가 어떤 식으로 형성되어왔는지 알려고 하지도 않고 단지 파괴하는 것만 동경했다. 거기에 민주주의나 자유, 해방, 혁신 같은 키워드가 겹치면 더욱 그렇다. 지금은 그것도 중요한 경험이었다고 생각한다. 그 후에 자유란 무엇인가 하는 의문을 품게 된 이유도 오직 파괴하는 어리석은 행동에 도취했던 스스로에 대한 반성에서였다. 그 시절의 밴드 경험은 현재 소리를 사용하는 일에 활용하고 있으며 항상 유행을 의심하는 객관적인 관점도 갖추게 해주었다.

한편 갑작스럽게 도전한 덴쓰 입사시험은 무슨 바람이 불었는지 덜컥 합격했다. 학부 3학년 때, 지금은 없어진 형성디자인과를 선택한 나는 광고 업계로 진출하려는 학생들이 일반적으로 선택하는 시각전달디자인과에서 배우는 과제를 전혀 한 적이 없었다. 물론 합격에 대한 기대가 어느 정도는 있었지만

실제로 합격 통지를 받아들자 정말 뜻밖이었다. 떨어질 각오를 하고 있었고 떨어지면 다른 디자인 사무실 문이라도 두드려보자고 낙관하는 마음으로 기다렸을 뿐이었다. 이 시대의 낙관적인 분위기는 이글스Eagles가 불러 히트를 치고 잭슨 브라운Jackson Browne도 제작에 관여한 〈테이크 잇 이지Take It Easy〉를 들어보면 어느 정도 이해할 수 있을 것이다.

형성디자인과는 일본 및 전 세계의 문양을 묘사하고 연구하는 매우 비실용적인 학과였기 때문에 덴쓰의 시험에 출제된, 신문광고를 제작하라는 등의 과제는 전혀 경험한 적이 없었다. 그런 내게 왜 광고의 길이 열렸던 걸까? 아마 지금 하는 일과도 통하는, 작품 면접 때의 프레젠테이션 방법 때문이었다고 추측한다.

나는 학부 3학년 후반부터 문양 연구가인 교수님의 영향으로 중근동 사원 등에 그려진 아라베스크 문양, 그중에서도 기하학 문양에 빠져 있었기에 아라베스크를 기본으로 삼은 독자적이고 복잡한 문양을 잘 그려냈다. 밴드 활동을 하는 동안에도 시간이 나면 그런 문양을 그리는 일에만 몰두했다. 과제도 아닌데 왠지 모르게 복잡한 문양을 그리는 일이 재미있었다. 독자적으로 만들어진 이 문양은 복잡하게 얽혀 있기 때문에 어떤 순서로 제작한 것인지 아무도 모른다.

취업시험 면접에선, 배경을 전혀 모르는 사람들에게 이런 문양을 그대로 보여주어서는 이해를 못 하리라는 생각에 일단

복잡한 문양을 보여준 뒤에 처음으로 거슬러 올라가 순서대로 제작 과정을 프레젠테이션했다. 한 가지 패턴이 어떤 식으로 조립되었느냐에서부터 그런 패턴 두 가지가 연결된 상태, 나아가 그것이 면으로 확대되고 전개되는 모습을 보여주었다. 즉 순서에 입각해서 누구나 간단히 이해할 수 있도록 설명했다. 면접 심사를 담당한 광고대행사 디렉터 입장에서는 광고와는 아무런 관계도 없어 보이는 이상한 그림을 내놓고 정성스럽게 해설하는 묘한 응시자의 이상한 프레젠테이션이었을 것이다. 보통의 응시자라면 포스터 등 상업적인 작품을 제시했을 테니 이 신기한 그림을 보여주면서 열심히 설명하는 내가 뭔가 심상치 않은 독특한 사람으로 비쳤을 것이다.

덧붙여 이 시절의 나는 미국 서해안 계통의 록에 흠뻑 빠져 있었고 과격한 펑크나 테크노 계통으로까지 음악적 취미가 서서히 퍼져나갔다. 옐로 매직 오케스트라Yellow Magic Orchestra의 영향으로 머리카락은 테크노컷을 하고 안경은 투명 플라스틱 프레임을 걸치고 있었기에 그야말로 디지털적인 인상을 풍겼다. 반체제 성향이 강한 록을 좋아하는 소년이 광고의 기역 자도 모르면서 대기업 광고대행사에 입사한 셈이다.

신입사원 연수를 마친 나는 지금은 고인이 된 아트 디렉터 스즈키 하치로鈴木八郎 씨의 어시스턴트 임무를 담당하게 되었다. JR이 국철이던 시절 '맑은 날에는 여행을いい日旅立ち, 1978년 발매된 야마구치 모모에(山口百恵)의 노래를 사용한 일본 국철의 여행 유치 캠페인' '풀 문Full

Moon, 부부 합산 88세 이상인 이들을 대상으로 특별기획승차권을 제공한 캠페인'·'디 스 커버 저팬Discover Japan, 국철이 개인 여행객 증가를 목적으로 1970년부터 시작한 캠 페인' 등 역사에 남을 유명 광고를 제작한 스즈키 씨는 내가 광 고에 관해 너무나 무지하다는 사실을 알고 어이없다는 표정으 로 미소를 짓곤 했다. 하지만 스즈키 씨의 어시스턴트로 일했던 그 반년의 시간은 내 입장에서는 충격적인 나날의 연속이었다. 기획, 아트 디렉션, 프레젠테이션, 카피 작성, 사진 촬영, 인쇄용 최종 마스터 원고 제작, 글자를 만드는 섬세한 작업 등 모든 것 을 혼자 해내는 스즈키 씨의 방식에 놀란 나는 프로 아트 디렉 터는 대단한 사람이라는 사실을 뼈저리게 실감할 수 있었다.

어느 날 자리에 앉아 무료한 시간을 보내고 있을 때다. 스 즈키 씨의 책상 위에는 그가 직접 촬영한, 500점이 넘는 35밀 리미터 양화필름positive film이 펼쳐져 있었다. 스즈키 씨는 그중 에서 곧바로 서른 점 정도를 골라내더니 그 사진들을 순식간 에 한 장의 포스터가 되도록 배열했다. 그날 내 역할은 사진이 나 문자를 확대하거나 축소하는 전문 장치를 사용해서 스즈키 씨가 지정한 대로 서른 점가량의 양화필름을 확대해 트레이싱 페이퍼에 연필로 윤곽을 베껴 그리는 작업이었다. 기계 아래쪽 에 양화필름을 설치하고 그 아래에서 빛을 비추어 위쪽의 유 리 테이블 면에 비친 화상에 대해 테이블 면 양쪽에 부착된 둥 근 핸들을 돌리는 방식이었다. 오른손으로 확대하거나 축소하 고 왼손으로 초점을 맞추는, 디지털 카메라와 퍼스널 컴퓨터가

보급된 지금은 과거의 유물이 되어버린 기계를 썼다.

기자재가 암막으로 덮여 있는 내부는 매우 어둡다. 마치 암실 같은 그 공간에서, 지정된 사진을 트레이싱페이퍼에 베껴 스즈키 씨에게 건넨다. 두꺼운 대지臺紙에 글자나 사진 화상을 붙인 뒤 그 위에 트레이싱페이퍼를 또 한 장 덧씌우고 색깔을 지정해서 만든 최종본을 인쇄소에 보내던 시절이다.

스즈키 씨는 내가 베낀 화상을 계속 최종 원고에 붙인다. 나는 트레이싱페이퍼에 연필로 그리기 때문에 색깔은 넣지 않는다. 그런데도 스즈키 씨는 그 화상들을 주저 없이 하나하나 대지에 부착해나간다. 그의 머릿속에는 각 사진의 색깔이 확실하게 각인되어 있는 듯했고 완성된 모습을 상상하면서 작업을 진행하는 것 같았다. 일주일 정도 만에 초교初校가 완성된 작품을 보자 전체가 기가 막힐 정도로 멋진 하나의 화면을 형성하고 있었다. 이것이 프로라는 사실을 실감할 수 있었다. 그리고 반년 만에 스즈키 씨가 다른 부서로 자리를 옮기고 나도 동시에 다른 부서로 이동하면서 그의 작업이 평범한 것이 아니었다는 사실을 다시 한번 깨달았다.

다음으로 배치된 곳은 일반적인 광고대행사 제작 업무를 묵묵히 수행하는 부서로 스즈키 씨가 작가적인 아트 디렉터라면 이쪽은 그야말로 광고의 프로 집단이었다. 묵묵히 자신의 일을 수행한다지만 작업 상대와의 통화 도중 화가 나면 굵은 코드로 연결된 무거운 수화기를 다이얼식 본체에 패대기칠 정

도로 열기가 물씬 풍기는 꽤 자극적인 부서였다. 나는 이곳에 와서 처음으로 스즈키 씨라는 사람이 천재적인 자질을 갖춘, 대기업 광고대행사라는 조직 안에서 군계일학의 존재였다는 사실을 알게 되었다.

덴쓰는 몇 개 부서가 각각 거대 클라이언트를 상대하는 일을 담당했다. 다른 대행사의 능력 있는 아트 디렉터가 만든 산토리Suntory, 일본의 음료 및 주류 제조판매사 광고의 경우 당시에도 매우 아름다워서 백중百中이나 연말에 역 앞에 붙은 대형 포스터가 많은 사람들의 눈길을 끌었다. 산토리는 젊은 아트 디렉터라면 누구나 동경하는 클라이언트였다. 물론 나도 예외는 아니었지만 배속된 부서가 담당한 곳은 아직 세련되지 않은 이미지를 가진 닛카위스키Nikka Whisky였다. 그런데 이것이 운명적인 만남이었다.

어쨌든 업무 현장에서는 이렇다 저렇다 불평을 늘어놓을 수 없고 주어진 과제를 잇달아 처리해야 하기 때문에 생각에 잠겨 있을 시간이 없다. 나는 이 부서에서 종이 매체 전반, 그러니까 닛카위스키의 모든 상품이 실린 카탈로그와 전단, 잡지 광고, 신문 광고, 포스터, 전철 광고 등을 담당했다. 물론 광고의 기획 단계부터 참가해서 아이디어를 내는 훈련도 받았다. 어떤 내용이건 상관없으니까 내일까지 쉰 가지 안건을 생각하라는 말을 저녁에 듣고는 잠 한숨 못 자고 러프 스케치를 그린 적도 있다. '변화'를 주는 것 말고 전혀 다른 방향성으로 쉰 가

지 러프 스케치를 그리는 일은 정말 힘든 작업이었지만 끊임없이 두뇌를 전환하는 훈련으로서는 큰 도움이 되었다.

신문에서 자주 볼 수 있는 가로 8센티미터 세로 5센티미터 정도의 작은 공간, 이른바 '박스광고(돌출광고)'는 다른 부서에서는 보통 외주를 주지만 이것도 훈련이라는 식으로 내가 세밀한 레이아웃까지 작업해야 했다. 인쇄 원고를 조판하는 일도 만족스럽게 처리 못 해서야 디자이너라 부를 수 없다는 이유로 인쇄 원고 제작을 전문으로 하는 외부 프로덕션도 쉴 새 없이 들락거려야 했다. 매일 핀셋으로 글자를 하나하나 붙이고 떼어내는 세밀한 수작업의 연속. 선배 카피라이터는 "그런 작업이 몸에 완전히 밸 때까지는 돌아오지 마! 아무것도 못 하는 자네 같은 사람이 앉아 있을 자리는 덴쓰에 없어!"라고 호통을 쳤다. 이렇게 하루 종일 위아래 2밀리미터 되는 글자를 0.1밀리미터 이하 단위로 오른쪽으로 기울이거나 왼쪽으로 기울이면서, 점이나 원의 위치를 글자에 맞추어 근접시켰다가 간격을 두었다가…… 한밤중에 일을 끝낸 뒤 얼굴을 들고 작업장을 둘러보면 잠시 동안은 먼 곳에 초점이 맞지 않았다.

그 시절, 즉 1980년대 초에는 일러스트레이션이라는 일이 광고의 융성과 함께 주목을 받으면서 젊은 일러스트레이터가 대규모로 배출되었다. 미술대학을 나온 나도 어쩌면 뭔가 그릴 수 있는 길이 열릴지도 모른다는, 일러스트레이션으로 유명해질 수도 있다는 생각에 마음이 설렜다. 그래서 종일 광고 어시

스턴트로 일하고서 저녁에는 아파트로 돌아와 묵묵히 일러스트레이션을 그리는 식으로 나름대로 노력을 기울였고, 다양한 일러스트레이터를 배출해 주목을 받던 파르코PARCO의 '일본 그래픽전' 같은 공모전에 2년 연속 출품을 해보았다. 하지만 입선도 못 하고 1차 심사에서 떨어졌다. 그렇다면 다른 방법을 찾아보자는 생각에 전문지《일러스트레이션》에도 몇 번이나 투고했으나 선발될 기미는 전혀 보이지 않았다. 휴일에는 아파트 방에서 직접 그린 일러스트레이션을 멍한 시선으로 바라보면서 시간을 보냈다. 혹시라도 우연히 누군가가 눈여겨보고 발탁해주지는 않을까 하는 공상에 젖어서. 그러다 역시 내게 일러스트레이션 재능은 없다는 판단을 내렸을 때 문득 한 가지 사실을 깨달았다.

나는 이건 아니라는 생각이 들면 그림 그리는 방식을 즉시 바꾸어버린다. 따라서 다음 작품은 전혀 다른 방식으로 그린다. 기법에 얽매이는 것 없이 태연하게 말이다. 즉 자기표현에 대한 집착이 전혀 없다. 이래도 되는 걸까? 일러스트레이터라면 이래서는 안 되는 것 아닌가. 나는 정말 그림을 그리고 싶은 걸까? 한 가지 수법으로 일러스트레이션을 계속 그려내는 데에는 맞지 않는 것 아닌가. 이런저런 그림을 그려볼수록 더욱 그런 느낌이 들었다.

하지만 그런 고민을 하는 한편으로 내 마음의 중심은 '저녁에 방에서 격투하는 예술 세계'에서 '낮의 광고 제작 현장에서

벌이는 세밀한 디자인 업무' 쪽으로 옮겨가고 있었다. 아무리 열심히 그려도 아무도 인정해주지 않는 일러스트레이션에는 재능이 없다는 판단을 내리게 되었고, 그렇다면 디자인 작업을 꾸준히 지속하는 쪽이 앞길이 보이지 않을까 하는 생각이 들었다. 다른 선택의 여지가 없으니 같은 상황에 놓인다면 누구나 이렇게 생각했을 것이다. 단지 디자인의 길로 나아가려면 기본을 확실하게 갖추기 위한 시간이 필요했다. 나는 초조해지는 마음을 억누른 채 서두르지 말자고 스스로를 타일렀다.

어떤 글자는 왜 0.1밀리미터 오른쪽으로 기울여야 할까? 왜 그대로 두면 안 되는 것일까? 거기에는 누구나 이해할 수 있는 이유나 의미가 있어야 하지 않을까? 감각적으로 그림을 그리고 자유분방하게 붓을 놀리는 것보다, 이런 식으로 자신을 몰아넣으면서 종이의 섬유까지 보일 정도로 작은 글자에 얼굴을 가까이 대고 끝이 가느다란 핀셋으로 글자 하나하나를 벗겨내서 붙이는 지루한 일에 매력을 느끼기 시작했다.

입사한 지 2년 반 정도 지났을 무렵 닛카위스키의 광고 제작을 담당하게 되면서 문득 한 가지 생각을 했다. 내 입장에서 마시고 싶은 위스키가 하나도 없다는 것이었다. 닛카위스키는 그 이전부터 맛으로는 정평이 난 기업이었다. 술맛도 제대로 모르는 애송이가 건방지게 맛에 관해 의견을 제시하고 싶은 생각은 털끝만큼도 없었다. 다만 위스키라는 것이 만들어내는 어딘가 중후하고 위엄이 느껴지는 분위기를 젊은 내 입장에서

는 받아들이기 어려웠다. 닛카위스키뿐 아니라 다른 기업에서 제조한 위스키 중에서도 마시고 싶어지는 것이 없었다.

현실적으로 젊은 세대는 위스키를 점차 멀리하고 있었다. 칵테일의 대두와 일본 소주의 부활 등 다양한 술이 나돌기 시작한 상황에서 위스키는 시대에 뒤처진 술이라는 인상을 풍겼다. 그래서 위스키 제조회사들은 젊은 세대에 초점을 맞추고 알코올 도수를 낮게 설정해 마시기 편한 위스키를 만든다는 전략을 펼치고 있었다. 제조사들은 이 전략에 거액의 매체 비용을 투입하면서 텔레비전 광고를 통해 젊은 세대를 끌어들이려 노력했다. 그 결과 성공을 거둔 예도 있기는 했지만 마침 닛카위스키의 광고를 담당하게 된 나는 마시고 싶은 위스키가 하나도 없다는 사실을 깨달음과 동시에 양주 업계의 그 전략적 경향에도 의문을 느꼈다.

젊은 사람들이 정말 도수 약한 위스키를 마시고 싶어할까? 젊은이의 비위를 맞추려는 듯이 구는 상품에는 손대고 싶다는 생각이 들지 않는다. 한편 중년 이상의 세대에서는 젊은이에게만 편중된 사회적 경향에 반발을 느끼는 사람도 반드시 있을 것이다. 물론 그런 확증은 없다. 단지 내가 느끼는 현실감에만 의지한 독선적인 생각이었다. 성숙한 어른이 미숙한 젊은이에게 영합한다니, 지조라고는 없는 한심한 태도를 접하면서 극심한 혐오감마저 느끼고 있었던 나는 사회를 좀 더 어른스럽게 만들어야겠다는 생각까지 하게 되었다.

그 시절 내가 즐겨듣던 음악은 앞에서 설명한 대로 밴드 활동을 할 때 흠뻑 빠진 아메리칸 록에서 약간 벗어나 펑크나 테크노, 뉴웨이브, 나아가 벨기에 크레퓌스퀼Crépuscule 레이블 출신 뮤지션 등의 음악이었다. 이 음악들이 가진 매력은 무엇일까? 추출할 수 있는 키워드는 반역, 과격, 모색, 실험, 해체, 재구성, 디지털, 아날로그……. 좋아하는 음악이 내 사고에도 커다란 영향을 끼쳤다는 점은 의심할 필요가 없다. 록에서 다른 장르로 기호의 경향이 약간 옮겨갔다고는 해도 기성 개념에 의심을 품는 자세 자체는 변하기는커녕 더욱 확고해져 있었다. 표면적으로는 적당히 시대성을 취해 온화함을 가장하면서, 내면적으로는 사회를 해체하고 재구성해야 한다는 강한 신념이 말 없는 분노 비슷한 과격한 감정까지 형성하고 있었다. 현 상태를 파괴해서 젊은 사회를 만드는 것이 아니라, 현 상태를 파괴해서 어른스러운 사회를 만들겠다는 쪽으로. 이런 문제의식은 학창 시절에는 없었다. 분명히 사회인이 된 이후에 급격히 팽창한 것이다.

그러던 어느 날 자연스럽게, 같은 부서의 선배 아트 디렉터에게 나는 마시고 싶은 위스키가 전혀 없다고 솔직하게 말하게 되었다. 입사한 지 몇 년 지나지 않은 애송이 디자이너의 의견에 귀 기울일 필요는 전혀 없었을 텐데 선배는 뜻밖의 말을 해주었다.

"그럼 어떤 위스키라면 마시고 싶겠어?"

그렇게 현재의 일과 연결되고 내게 중요한 의미를 갖게 되는 대화가 이어졌다.

"혹시 주어진 상품에 대한 광고가 아니라 위스키라는 상품 자체를 놓고 고민해볼 생각은 없어? 만약 생각이 있다면 자주적 프레젠테이션을 할 수 있는 자리를 만들어줄게."

자주적으로 프레젠테이션을 한다는 건 이쪽에서 신상품을 제안한다는 뜻으로 당시의 광고 개념을 완전히 뛰어넘는 것이었다. 요즘에는 광고대행사가 상품 개발에 함께 참여하는 경우도 있지만 1980년대 초에는 본 적도 들은 적도 없는 일이었다.

"단 저쪽에서 의뢰해온 일이 아니라 예산 지원은 안 돼."

어린 시절부터 모형 제작 같은 걸 좋아했던 나는 굳이 예산을 들이지 않아도 얼마든지 내가 직접 만들 수 있다는 생각에 망설이지 않고 대답했다.

"그럼 한번 해보겠습니다."

이렇게 해서 광고대행사의 첫 실험적 시도가 시작되었다.

닛카위스키를 상대하는 영업 창구는 덴쓰Y&R사였는데 그쪽 영업부도 부장 이하 전원이 이 기획 내용을 들어보더니 이렇게 재미있는 일이라면 불가능하리라는 각오를 하고라도 도전해볼 만하겠다는 뜻을 밝혔다. 창구 담당자는 즉시 이 자주적 프레젠테이션을 닛카위스키 쪽에서 받아줄 수 있도록 체제를 갖추어주었다. 크리에이티브팀 구성은 그야말로 단순했다. 부서 선배가 크리에이티브 디렉터를 맡고 나는 아트 디렉션과

구체적 디자인 전반을 포함한 전체 기획을 하며, 여기에 동기생인 카피라이터가 한 명 더 참가했다. 또 실현 가능성을 조금이라도 높이기 위해 닛카위스키 창립 50주년에 발매한다는 기획으로 프레젠테이션을 하게 되었다.

상품 개발인 이상 당연히 내용물을 최우선으로 생각해야 한다. 의장意匠인 병 디자인과 병행해 공장 취재를 진행했다. 닛카위스키의 제조 역사와 무엇을 기준으로 맛을 결정해왔는지, 지금은 술통에 어떤 몰트가 잠들어 있는지, 현재 상황을 최대한 파악하고 최고의 아이디어를 내어 착실하게 검토한 뒤에 제안해야 한다. 닛카위스키는 홋카이도 요이치余市와 미야기현 미야기쿄宮城峡에 증류소를 보유하고 있다. 북쪽과 남쪽의 증류소에서 각 풍토에 따라 맛에 절묘한 차이가 나는 몰트가 숙성 중이다. 그때까지 광고 제작을 목적으로 공장을 촬영하러 간 적은 있었지만, 직접 흥미를 갖고 방문하니 같은 장소인데도 전혀 다르게 느껴졌다. 공장 책임자와 브랜디brander의 이야기에 자연스럽게 귀 기울이게 되었고 벽돌로 이루어진 공장의 질감 하나하나에도 강한 흥미가 생겼다. 궁금증을 느끼고 질문하면 마치 기다리고 있었다는 듯 즉시 대답이 돌아온다. 그 대답을 들으면 또 다른 궁금증이 생겨 질문이 반복된다. 미지의 위스키 세계로 들어가는 작업은 말로 표현할 수 없을 정도로 재미있었다.

대상을 이해하기 위해 깊이 파고들어 가려면 연속적으로 의

문을 느낄 수 있어야 한다. 이 시절부터 '아는 것'보다 오히려 '모르는 것' 쪽이 중요하다는 생각이 들었다. '모르는 것'을 깨닫고 그 내부로 파고들어 실체를 확인하려는 현재 내 업무 방식은 이때부터 자연스럽게 갖추어진 듯하다. '모르는 것'이라는 사실을 깨달으면 누구나 그것에 대해 알고 싶어지지 않나. 그 반복 작업을 통해서 대상을 조금씩 이해하게 된다. 즉 모든 것은 '모르는 것'에서 시작된다는 사실을 조금씩 이해하게 되었다.

그리고 더욱 깊은 내용을 이해하기 위해 파고들어 가는 이 작업을 통해서 얻은 닛카위스키의 콘텐츠가 세상에는 거의 알려지지 않은 상태라는 사실도 깨달았다. 이들이야말로 닛카위스키를 상징한다. 이런 내용을 소비자에게 전하지 않는다면 그게 무슨 광고인가. 무엇을 매체로 선택할지보다, 어떤 탤런트를 기용할지보다, 광고 문구를 어떻게 만들어야 할지보다, 어디서 촬영을 할지보다, 그 어떤 것보다 우선해 닛카위스키의 본질적인 세계관을 전하는 것이 본래의 광고다. 그리고 그 방식은 본질을 기존의 광고 매체를 통해 전하는 것이기보다 상품 그 자체에 반영하는 것이어야 한다. 그런 생각이 들었다.

술통이 조용히 잠자고 있는 홋카이도 요이치의 창고에서 '퓨어몰트Pure Malt'를 처음 만났다. 술통에서 바로 꺼낸 퓨어몰트는 위스키의 맛을 전혀 모르는 내게도 정말 달콤하게 느껴졌다. 일반적인 위스키는 몇 가지 몰트를 섞어서 맛을 조정하지만 나는 술통에서 갓 꺼낸 이 위스키의 맛 자체에 매력을 느

껐다. 술통에 저장되어 시간과 자연에 맡겨진 채 숙성된, 인공적인 맛이 전혀 가미되지 않은 '자연 그대로의 맛'에.

애당초 맛에 자신이 있다면 '젊은이용'이라는 미명 아래 굳이 희석해서 도수를 낮춘 위스키를 내놓을 것이 아니라 이걸 그대로 마시도록 하는 게 어떨까? 물론 상품화된 퓨어몰트 위스키로는 스코틀랜드 등지에서 들어오는 값비싼 수입품 등 이미 다양한 종류가 존재하지만, 가격이나 여러 가지 이유로 질이 떨어지는 위스키밖에 마셔본 적이 없는 청년 세대에게 부담 없는 가격으로 이것을 그대로 맛보게 해야 한다. 이런 내 생각에 스태프 전원이 찬성했다.

그러자 닛카위스키를 취재하면서 느꼈던 소박함, 때 묻지 않음, 세련되지 않음, 있는 그대로, 촌스러움 등 보통은 부정적으로 느껴지는 키워드를 위스키 세계에서라면 긍정적으로 표현할 수 있겠다는 자신감이 솟았다. 그 모든 것이 '맛있어 보이는' 시즐sizzle, '칩과 디자인' 장 참조과 연결되는 것이라고.

몇 번이나 증류소를 드나들며 취재하면서 그때마다 받은 인상을 잊지 않고 짧은 문장으로 언어화해두었다. 그것은 나중에 발상의 원점과 연결되었다. 그때그때 느낀 감각과 감정을 놓치지 않고 언어로 기록해두는 태도는 디자인 작업에서도 매우 중요하다.

나는 패키지 디자인과 함께 네이밍, 용량, 가격 등도 검토하기 시작했다. 의뢰를 받은 것이 아닌 자주적 프레젠테이션

이기 때문에 모든 부분을 이쪽에서 설정해야 한다. 하지만 패키지 디자인 검토 시에 스태프 전원이 테이블을 둘러싸고 토론하는 형식으로는 설정하지 않았다. 모든 일을 나 혼자 묵묵히 진행했다. 당시 광고대행사에는 패키지 디자인을 감수할 수 있는 사람이 없었기 때문이다. 제작 도중 쓸데없이 참견하는 사람도 없어서 편하게 일할 수 있었다. 상품 개발 작업을 진행하는 방법 역시 팀 전원이 초보자라 아무도 몰랐다. 물론 나도 몰랐지만 모형 제작은 어린 시절부터 꽤 잘했기에 회전체인 병 모양은 복잡한 비행기 모형에 비하면 훨씬 간단했다. 투명한 아크릴 병 모형을 제작회사에 발주할 때는 라벨 위치를 가정해 빈 공간을 남겨두고 취미로 모은 골동품 병을 견본 삼아 완성되었을 때의 인상을 설명했다. 회전체인 병은 직접 그려야 하는 도면 역시 정면도뿐이라 중학교 수업에서 배우는 정도의 기술로 충분했고, 어떻게 하면 내 생각이 상대방에게 전달될 수 있을지만 연구하면 되었다. 방법을 가르쳐주는 사람이 아무도 없는 상태에서 내가 창조적으로 진행해야만 했던 현실은 어떤 의미에선 혜택받은 환경이었다. 물론 그래서 모든 것을 어림짐작으로 처리해야 했지만.

회사에서 광고를 제작 중이던 주변 사람들은 신기하다는 눈빛으로 나를 바라보았다. 투명한 아크릴 덩어리를 앞에 두고 다양한 형태의 라벨을 붙였다 뗐다 작업하는 모습을 보고 어떤 이는 "일이 꽤 즐겁나 봅니다." 하고 비꼬았다. 취미로 모형

을 제작하는 것처럼 비쳤던 걸까? 생각해보면 절반 정도는 맞는 말이다. 광고대행사에서 이렇게 즐거운 작업을 할 수 있으리라고는 생각조차 하지 못했던 터라 말로 표현할 수 없을 만큼 즐거웠으니까.

이렇게 다양한 형태로 병 모양을 그려보았지만, 취미로 모았던 빈 골동품 병이 새로 그린 것보다 훨씬 더 매력적으로 느껴졌다. '골동품 병을 모으는' 행위를 객관적으로 생각해보면, 사람은 내용물이 비어 있는 병이라도 그것이 매력적으로 느껴지는 경우에는 얼마든지 돈을 지불하고 구입한다는 뜻이다.

그렇다면 위스키를 판매하기 위한 병, 내용물을 마시고 나면 버려질 병임을 전제로 디자인할 것이 아니라 내용물을 다 마신 뒤에도 그 자체가 매력적인 물건으로 남을 수 있는 병, 다른 용도로 사용하고 싶어지는 병을 염두에 두고 디자인할 수는 없을까? 직접 모은 병들을 쭉 늘어놓고 바라보니 매력적으로 느껴지는 병에는 공통점이 있었다. 모두 특별한 디자인이 아닌 소박한 디자인이라는 것이었다. 마치 과학실험실 선반에 진열되어 있을 듯한, 초산이나 황산 약병 같은 병들이 왠지 매력적으로 느껴졌다. 골동품 병들은 상처가 나거나 어딘가 떨어져나간 부분이 있어도 그 '자연스러움'이 정말 기분 좋게 느껴졌다. 다른 사람에게 보이기 위한 연출을 하지 않았다는 점도 돋보였다. 즉 '나를 구입해달라'는 표정이 없었다.

일반적으로 상품은 사람들의 시선을 사로잡아야 한다는 전

제 아래 주변의 다른 것들보다 눈에 띄게 디자인한다. 마치 상품이 "나 좀 봐주세요!" 하는 것처럼. 도시에서 생활하는 우리는 그런 디자인에 둘러싸인 환경에서 상품을 선택한다.

그에 비해 과학실험실 선반에 놓인 약품 병은 팔리라고 특별한 디자인을 해놓은 게 아니며 기능적이면서 튼튼하게 만들어져 있다. 그렇다고 디자인이 전혀 시도되지 않은 건 아니다. 약병으로 편하게 사용할 수 있도록 누군가가 정성 들여 디자인한 결과다. 그럼에도 "저는 멋지게 디자인이 되어 있어요." 하는 표정은 없다. 그동안 수집한 골동품 병들을 바라보면서 디자이너를 꿈꾸는 내가 화려하지 않은 디자인에 이끌리고 있다는 사실을 깨달았다. 정확히는 이때 깨달은 것이 아니라 병을 모으면서 자연스럽게 그런 물건에 이끌린 것인데 그것들을 새삼 늘어놓고 바라보니 공통성을 찾게 된 것인지도 모른다.

내 러프 스케치는 모두 가가 다른 것 같았다. 디자이너는 아무래도 새하얀 캔버스에 자신의 디자인을 그리려 한다. 자유롭게 다양한 형태를 그리면서. 그런데 바로 이 다양한 형태를 그리는 일 자체에 의문을 느꼈다.

기업이 하나의 상품을 만들어내는 건 기업의 얼굴 하나를 새롭게 완성하는 일이다. 공장의 라인도 정비해야 하고, 판매해서 비즈니스를 성립시켜야 하며, 구입한 소비자에게 나름의 만족감을 제공해야 한다. 자원 조달을 비롯해 막대한 준비도 해야 한다. 그런 혹독한 상황에서 새로운 상품을 만들 때 대충

넘어가는 일은 있을 수 없다. 그 상품만이 갖추고 있는 무엇인가가 반드시 존재해야 한다. "뭐, 이런 느낌이면 되지 않을까?"가 아니라 "반드시 이런 느낌이어야 해."라는 생각으로 만들어야 한다. 모든 일은 그렇게 처리해야 한다.

네이밍도 이런저런 궁리 끝에 '퓨어몰트' 그 자체가 좋겠다는 결론이 나왔다. 한창 거품경제로 치닫던 시대라 상품 개발이 적극적으로 이루어졌으며 재미있고 유쾌한 상품명이 범람 중이었지만 나는 굳이 정반대 방향을 택했다. 영업부 쪽에서는 그럴듯한 네이밍 없이 상품을 출시하는 것은 바람직하지 않다고 반발했다. 우선 퓨어몰트는 일반적인 명칭이기 때문에 상표등록을 할 수 없고 다른 기업이 흉내 내더라도 불평할 수 없다는 것이었다. 맞는 말이다. '퓨어몰트'라는 표현은 누구나 사용할 수 있다. 그러나 '닛카위스키 퓨어몰트'라고 하면 다른 기업에서는 절대로 사용할 수 없다. 그러니까 이 부분에는 문제가 없다. 내 이런 수장에 영업부 식원들도 즉시 이해를 해주었나.

용량 면에선 수입 위스키들은 720밀리리터가 일반적이었지만 그보다 약간 적은 500밀리리터를 제안했다. 핵가족화의 진행으로 혼자 또는 둘이서 마실 기회가 증가할 것이라고 예측했기 때문이다. 이를 고려할 때 적은 인원이 비교적 기분 좋을 만큼 마실 만한 양이라는 점, 또 720밀리리터가 여성에게는 양이 너무 많으니 여성들이 가볍게 마실 수 있는 크기와 무게를 생각할 때 500밀리리터가 적당하다는 결론이었다.

그리고 중요한 것이 가격 설정이다. 나를 포함한 젊은이들은 어느 정도 금액이라야 망설이지 않고 지불할 수 있을까? 그때 나도 자주 사서 듣던 LP 레코드판 가격이 떠올랐다. 이 시대에 탄생한 말로 '재킷 구매'라는 게 있어서, 재킷 디자인이 좋으면 내용물을 들어보지도 않고 구입하는 사람이 많았다. 마음에 드는 물건에 망설이지 않고 지불할 수 있는 금액의 기준을 이 LP판으로 삼았다. 당시 LP판 가격이 2,500엔 정도였다.

상품 개발을 할 때는 타 경쟁사의 동종 상품을 늘어놓고 비교검토하는 게 통상적이지만 나는 그런 방식을 버리고 2,500엔으로 손에 넣을 수 있는 물건이나 할 수 있는 일을 떠오르는 대로 적어보았다. 영화를 보고 차를 마시는 데 드는 비용이 약 2,500엔, 책을 산 뒤 점심식사를 하고 디저트를 먹고서 집에 들어가 독서를 즐기는 비용도 약 2,500엔. 2,500엔으로 경험할 수 있는 모든 일이 이 신상품의 경쟁 상대라고 설정해본 것이다.

영화 한 편이 준 감동이 그 후의 인생을 바꾸기도 하고, 책 한 권을 읽고 인생관이 바뀌는 경우도 있다. 인생의 모든 걸 돈으로 환산할 수 있는 것은 아니다. 이 사실을 충분히 이해한 바탕에서 2,500엔을 계기로 탄생하는 가치가 헤아릴 수 없을 정도로 크다는 사실을 다시 한번 확인하고 스태프와 공유하고 싶었다. 위스키 한 병을 마시고 취하기만 하면 되는 건가, 그보다 더 나은 무엇인가를 제공할 수는 없을까…….

이런 관점을 도입함으로써 위스키에 대한 기존의 견해에

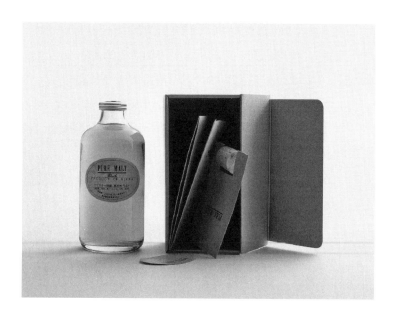

서 해방될 수 있었다고 생각한다. 이에 따라 위스키를 마신 뒤 빈 병을 재활용할 수 있도록 미리 고려하는 디자인의 일환으로 라벨을 벗기기 쉽게 수용성 풀을 사용하는 아이디어, 병목 부분에 나사 모양이 남으면 다른 용도로 사용하기가 불편함을 감안해 코르크 마개로 만드는 아이디어가 나왔다. 봉인된 상자 안에는 'PURE MALT'라는 로고만 인쇄해 빈 공간을 충분히 남긴 라벨 타입의 실seal을 넣어 술집에서 보관할 때 맡긴 사람의 이름을 쓸 수 있게 했다. 또한 퓨어몰트에 관한 내용을 인쇄한 크라프트지로 병을 감싸 여기에 이 라벨 달린 실을 붙이면 선물할 때 메시지도 쓸 수 있는, 그때까지는 없었던 새로운 위스키를 설계했다.

드디어 프레젠테이션하게 되었을 때, 한 가지 기획안만 제출하면 클라이언트가 검토할 여지가 부족하리라 판단해 한 가지 기획안을 추가했다. 이쪽은 완전히 반대 방향으로 화려한 디자인에 멋진 네이밍을 붙였다.

'젊은이들에게야말로 퓨어몰트'라는 식으로 갑작스럽게 제안한다고 바로 쉽게 받아들여질 리 없을 테니 여기에 젊은 세대의 의식주를 둘러싼 여러 사례를 슬라이드 이미지와 해설을 첨부해 준비했다. 클라이언트 상층부에 어떻게 하면 우리 세대의 가치관을 전달할 수 있을까, 마케팅 조사 결과나 개념적 설명으로는 무리가 있다는 생각에 지극히 일상적인 모습들을 구체적으로 보여주고 설명하는 방법을 선택했다.

일례로 목이 늘어진 티셔츠 이미지에 "한번 세탁하면 목이 늘어져서 입기 편해요."라는 내레이션을 첨부해 몇 번을 빨아도 목 부분이 탄탄하게 유지되는 티셔츠와 늘어진 티셔츠를 비교해보았다. 목 부분이 금방 늘어지는 티셔츠는 안 좋은 옷이라는 나이 든 사람의 인식을 완전히 반대로 표현함으로써 젊은 사람들은 그쪽을 더 선호한다는 사실을 시각적으로 전했다.

인스턴트 라면이나 햄버거에 대해서도 기호가 있다는 것, 신축 건물보다는 약간 낡은 방을 개조해서 생활하는 게 훨씬 스마트하다고 생각하는 것, 골동품을 좋아하는 경향이라거나, 안경은 한 개가 아니라 몇 개씩 보유하면서 옷을 갈아입듯 상황에 맞추어 마음에 드는 것을 선택한다거나, 음악에 대한 기호나 술을 마시는 방법 등이 매우 다양하다는 점에 대해서도.

내 목표는 결정권을 쥔 이들의 충분한 이해를 얻는 것이 아니라 나이 많은 경영진과는 전혀 다른 가치관을 가진 세대가 존재한다는 사실을 그들이 피부로 느끼게 하는 것이었다. 젊은 세대가 선호하는 상품을 만들려면 기성세대의 고루한 가치관만으로는 부족하다는 인식을 부여하고 싶었다. 젊은이에겐 도수가 낮아지도록 희석한 위스키를 마시게 해야 한다는 생각은 하물며 언어도단이라는 사실을 깨닫게 하고 싶었다. 받아들이기 어려우리라는 가정 아래 자주적으로 실시하는 프레젠테이션이었으므로 답변을 재촉할 필요는 없었다. 프레젠테이션이 몇 차례 거듭되는 동안 경영진의 안색이 미묘하게 바뀌었다.

그야말로 자신은 젊은 세대에 대해 잘 '모르겠다'는 표정이었다. 그 표정을 확인한 나는 어쩌면 이 일이 빛을 볼 수 있을지도 모르겠다는 희망을 느꼈다. 모든 일은 '모르는 것'에서 시작되는 법이니까.

이와 병행해 덴쓰의 본업무인 광고선전 면에서는 매체 비용이 막대하게 들어가는 텔레비전 광고를 전혀 안 하는 대신 그 비용을 상품 개발에 투자하고 최소한으로 필요한 종이 매체만을 이용해서 신상품을 알리는 전략을 세웠다. 광고대행사의 수입이 텔레비전 매체 비용에 달린 시대임을 생각하면 있을 수 없는 프레젠테이션이었지만 "이 위스키는 정말 좋아." "이거 꽤 재미있어." 하고 사람들이 자신의 생각과 느낌을 주변 사람들에게 전해주는 식으로 이루어지는, 사회에 내재된 커뮤니케이션 파워를 활용하면 큰 예산을 들이지 않아도 된다. 지금은 트위터나 페이스북을 통해 정보가 사람에게서 사람으로 순식간에 전달되지만 당시에는 그런 도구가 없었다. 다만 그 가능성만큼은 전자 미디어가 탄생하기 훨씬 전부터 존재했다. 일방적으로 흘려보내는 텔레비전 광고보다 사람에게서 사람에게로 전달되는 이런 정보의 신뢰성이 훨씬 높고 진실을 전달하는 파워도 강하다.

이런 식으로 진행하는 동안 입사한 지도 3년이 지났다. 퓨어몰트 프레젠테이션에 대한 답변은 아직 없었다. 사운을 걸고 신상품을 세상에 내보내려면 몇 가지 난관을 돌파해야 할 테

고, 의뢰가 들어와서 개발한 상품도 아니니 제조하지 않겠다는 판단을 내릴 수도 있었다.

닛카위스키로부터 답장을 기다리는 동안 나는 덴쓰를 그만 둘 결심을 했다. 사실 입사하기 전부터 회사원 생활은 길어야 5년, 짧으면 3년으로 정해둔 바였다. 원래 광고 일을 동경했던 것은 아니라 다양한 일에 도전해보고 싶었다. 장래에 먹고살 수 있는가 하는 문제는 전혀 신경 쓰지 않았다. 일러스트레이션의 길은 진작에 깨끗하게 단념했지만 지금 걷고 있는 디자인의 길에서 광고가 아니라 좀 더 폭넓고 속이 깊은 일을 다양하게 하고 싶다는 생각이 들었다. 상사에게 그 마음을 있는 그대로 밝히고 양해를 얻어 회사를 그만두었다. 스즈키 하치로 씨부터 자주적인 프레젠테이션을 경험할 수 있도록 배려해준 선배 아트 디렉터까지, 신세 진 분들께 감사의 마음을 전하면서.

마침내 '닛카위스키 퓨어몰트'를 제조해보자는 사인이 나온 것은 내가 유급휴가를 즐기고 있을 때였다. 그 소식을 듣자 가슴이 설레면서 기쁜 동시에 실패할지도 모른다는 중압감이 느껴졌다. 모든 것을 내 생각만으로 진행하며 어떤 결과가 나올지 전혀 알 수 없는, 지금까지 선례가 없는 일을 추진하는 것이었기 때문이다. 게다가 덴쓰를 그만두고 혼자 이 일을 담당하게 되었다. 단순한 이유였는데 내가 중심이 되어 진행해온 프로젝트를 나 대신 진행해줄 사람이 사내에 없었던 것이다. 그만둔 다음 날 미팅을 하기 위해 외부 디자이너로서 덴쓰의

문을 두드리니 묘한 감각이었다. 어제까지 나를 아랫사람으로 대하던 선배가 이날부터 '사토 씨'라는 호칭으로 불러주었다. 대등한 취급을 받게 되었다는 느낌이 들었다.

이렇게 해서 1984년 저물녘에 '닛카위스키 퓨어몰트'가 발매되었다. 발매 당일 그 위스키가 술집에 정말로 진열되어 있는지 설레는 가슴으로 확인하러 갔던 기억이 지금도 뚜렷하게 남아 있다. 실험적으로 다양한 시도를 한 상품을 정말 사람들이 받아들여줄까……. 그런 건 발매 첫날부터 알 수 있을 리 없는데도 말이다. 일주일, 이 주일, 시간이 흐르던 어느 날 닛카위스키를 담당하는 덴쓰Y&R 영업부에서 전화가 걸려왔다.

"사토 씨, 그 퓨어몰트 잘 팔려."

처음 맛보는, 말로 표현하기 어려운 기쁨이었다. 프리랜서로 전향해 처음으로 한 일이었으므로 더욱 그랬다. 이걸로 어느 정도 먹고살 수는 있겠구나 하는 생각이 들었다. 실험적인 발매로 한정 판매 형식을 취했지만 일찌감치 품절이 되었다는 보고가 들어왔다. 그리고 얼마 후 아오야마青山의 어느 화려한 양품점 바닥에 '닛카위스키 퓨어몰트' 빈 병이 몇 개나 진열되어 있는 모습을 쇼윈도 너머로 볼 수 있었다. 천천히 그 양품점으로 들어간 나는 다양하게 걸린 옷에는 눈길도 주지 않고 바닥에 진열된 빈 병만 비스듬히 위에서 내려다보았다. 구멍이라도 낼 기세로 뚫어지게 보았다. 점원의 눈에는 꽤나 이상해보였을 것이다. 내가 아이디어를 낸 상품이 현실이 되어 눈앞에

진열되어 있다. 더구나 일단 내 손을 떠나 공장에서 제조되고 유통되어 점두에 진열되고 누군가가 그것을 구입해 어디선가 위스키를 마신 다음 빈 병을 양품점 바닥에 그대로 진열해준 것이다. 마치 일찍이 떠난 자식이 자립해서 돌아온 것 같은 느낌이었다. 마음속으로 빈 병을 향해 몇 번이나 되뇌었다. '다행이다, 버려지지 않아서. 내가 말했지. 화려한 디자인을 했다면 너는 지금 쓰레기통에 버려져 있었을 거야.'

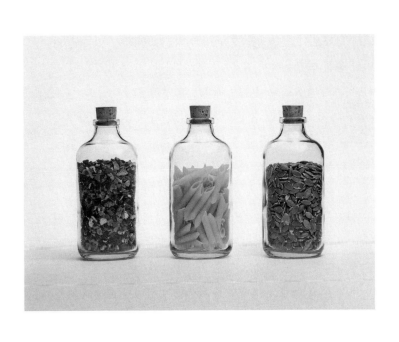

소성적 사고

부드러운 것이 강한 것을 제압한다……. 부드럽고 유연한 것이 언뜻 강해보이는 단단한 것을 결과적으로 이길 수 있다는 의미로 흔히 인간관계에 적용하는 말이지만 그 '부드러움'이 다시 두 가지 성질로 나뉜다는 사실은 잘 알려져 있지 않다.

두 가지 성질이란 탄성彈性과 소성塑性이다. 탄성은 '탄력이 있다'는 의미로 비교적 자주 들을 수 있지만 소성은 귀에 익숙하지 않을 것이다. 양쪽 모두 부드러운 것이기는 하나 실질적인 성질은 정반대라 할 수 있을 정도로 커다란 차이가 있다.

탄성은 낚싯대처럼 외부로부터 힘이 가해져 형태가 바뀌더라도 그 외부의 힘이 사라지면 다시 원래 형태로 돌아오려 하는 성질이다. 그에 비해 소성은 외부로부터 힘이 가해져 형태가 바뀌면 그 형태를 그대로 유지하는 성질이기 때문에 가해지는 힘에 따라 그때마다 형태가 바뀐다. 탄성의 예로 들 만한 것으로는 낚싯대 말고도 주방에서 설거지할 때 쓰는 스펀지나 형상기억합금이 있다. 그에 비해 소성의 예에 해당하는 건 점토나 일반 금속이다. 조각 분야에서 사용하는 소상塑像이라는 말도 점토가 자유롭게 형태를 바꿀 수 있는 소재라는 데서 따온 것이다. 탄성과 소성, 양쪽 모두 부드럽다는 점에선 같지만

외부로부터 힘이 가해진 이후의 형태는 전혀 다르다. 그렇다면 강한 것을 제압한다는 표현에서의 부드러움은 어느 쪽일까? 본래의 형태로 돌아가는 탄성일까, 외부에서 가해진 힘대로 형태를 바꾸는 소성일까?

일반 인생훈에서 말하는 '부드러움'은 지금까지 전자인 '탄성'을 염두에 두고 해온 말이다. 어떤 상대를 만나더라도 자신을 잃지 말라, 항상 자신을 유지하라, 자신으로 돌아가라는 뜻으로. 즉 '탄성'적인 방향에서 자기실현을 지향하라는 것이다.

여기에 비해 '소성'을 인생에 비유한다면 자기 형태는 어떻게 변하더라도 상관없다, 그때마다 상황에 맞추어 다양한 변화를 보여도 괜찮다는 의미가 된다. 따라서 될 대로 되라는 식의 그런 삶은 문제가 있다, 자기 자신을 소중히 여겨야 한다는 호통이 날아올 수도 있다.

그렇다. 언뜻 생각해보면 '자신의 형태를 유지하는' 쪽이 제대로 된 삶처럼 느껴진다. 그러나 애당초 '자신'이란 무엇일까? 자기의식은 어디에서 오고 자신은 왜 지금 여기에 존재하는 것일까? 그런 기본적인 인생의 문제에 대해 전혀 모르는 자신에게 어떤 형태가 존재한다는 것일까? 자신을 이해하지 못하는 자신이 자신의 형태를 어떻게 정할 수 있을까? 나는 젊은 시절부터 지금에 이르기까지 '자신'이란 무엇인가에 관해 진지하게 생각해보았지만 전혀 이해할 수 없다. 다만 나이를 먹어가면서 이렇게 이해하지 못하는 상태에서는 '자신'에 대해서

생각하지 않는 쪽이 오히려 내게 훨씬 바람직하다는 사실을 깨닫기 시작했다. 무엇을 생각하건 이미 생각하고 있는 자신이 존재하므로 '자신'은 전혀 신경 쓸 필요가 없으며 그때마다 주어진 환경에 적절하게 대응하는 '자신'을 있는 그대로 인정하는 태도가 바람직하다고.

하지만 디자인은 개성적인 표현을 해야 하는 일이라 자기다움이란 무엇인가에 관해 생각하지 않을 수 없다. 그런 면에서 자신 혹은 자기, 그러니까 자아에 관해서 고찰해보고 싶다.

사실 자아는 성가신 것이다. 무의식적으로 세수를 하거나 이를 닦는 등 일상에서 습관적으로 행동할 때는 잠들어 있다가 어떤 목적을 위해 '생각하는' 상태로 접어드는 순간 얼굴을 내밀기 시작한다. 정확히는 무의식에도 자아가 존재하지만, 여기서는 자신을 강하게 의식한 상태에서의 자아를 다루려 한다. 그런 의미에서 자아는 '자신'을 의식하는 스위치가 켜진 순간 잠에서 깨어난다. 그리고 자신을 의식하는 순간 공교롭게도 자아는 아욕我慾과 직결되고 만다.

목적과 과제가 분명한 일을 하고 있는 디자이너의 경우 자신이 이 과제를 통해 무엇을 하고 싶은지, 어떻게 해야 자기다움을 표출할 수 있을지 '자신'을 의식하면서 사고를 되풀이하다 보면 아무래도 자기 기호에 맞추어 방향을 정하게 된다. 그 결과 다음과 같은 선택을 하게 된다. A안보다 B안이 좋고, C안은 더 좋지만 그보다는 D안이 훨씬 좋으니까 이렇게 하자…….

'좋아하는 것'에 대한 이런 지향성은 자기중심적 자아의 강한 표현이다. 무엇인가를 좋다고 생각하는 것은 각자의 가치관 문제이며 누구나 같은 것을 좋아할 수는 없다. 따라서 마치 내 '기호'를 따라야 한다, 내 기호를 이해해라 하는 식으로 일을 처리하면 문제가 발생할 수 있다. 극히 드물게 개인적 취미를 일로 연결하는 사람도 있기는 하지만 세상에 존재하는 대부분의 일은 불특정 다수의 사람들을 위한 행위이며 자신의 기호를 중심으로 세상이 돌아가주지 않는다. 그런데 자신의 기호를 기준으로만 일하는, 즉 '아욕'을 컨트롤하지 못하는 사회인을 지향하다가 상황이 뜻대로 풀리지 않아 고민하는 사람이 많이 있다. 그런 고민을 하는 이들을 향해 "좋아하는 일을 자유롭게 하면 돼." 투로 무책임한 말을 던지는 사람까지 있다 보니 고민은 더욱 해결되지 않는다.

기호를 '근사함'이나 '멋짐'이라는 말로 바꾸어도 결과는 마찬가지다. 자신의 기호, 자신이 생각할 때 '근사한 것', 자신에게 '멋진 것'을 기준으로 삼아서만 일하는 태도, 자아 관철을 최우선하는 태도에는 다름이 없으니까.

여성이건 남성이건 사람은 자연체로 있을 때는 자신에 대해 거의 의식하지 않다가도 자아의 스위치가 켜지면 즉시 자신을 의식화하고 감각적으로나 논리적으로나 자신을 긍정하려 한다. 사람이 자의식을 갖춘 이상 어쩔 수 없는 일인지도 모르지만, 일을 하다가 자아의 싹이 자랐다는 느낌이 들 때에는

가능하면 빨리 그 싹을 베어버려야 한다. 누구에게나 자아는 존재하며 일할 때 긴장을 늦추면 자아의 싹은 즉시 자란다. 구체적인 예는 '패키지 디자인 현장' 장에서 설명하기로 한다. 자기 내부에서 고개를 치켜든 자아의 싹을 깨닫지 못하거나 깨달아도 제거하지 못하면 그 자아를 더욱 지키려 하는 또 다른 자신이 나타난다. 무서운 일이 아닐 수 없다. 이런 과정을 거쳐 자아가 깊이 뿌리내리면 주변으로부터 자아를 위한 양분을 흡수해서 독자적인 논리를 세우게 되고 줄기가 점차 굵어지면서 '자신'이라는 거대한 나무로 성장한다. 여기에 이르면 스스로 자아를 제거하기는 어렵다. 그렇기 때문에 가능하면 빨리 자아의 유독성을 자각하고 제거할 수 있어야 한다.

자아가 지나치게 표출되어 있는 건 아닌지 자각하려면 틈이 있을 때마다 스스로를 의심해보아야 한다. 좋은 기획안이 떠오르더라도 그 직후에, 그것이 제삼자에게도 충분히 전달될 수 있는 것인지 스스로를 의심해보기. 혹시 자화자찬에 빠져 있는 것은 아닌지 의심해보기. 어떤 일이건 디자인은 내 자아를 타인에게 강요하는 것이 아니라 많은 사람들과 공명할 수 있도록 냉정하게 판단하고 추진하는 작업이기 때문이다. 물론 대상에 따라 정도의 차이는 있고 자신의 생각을 강요해야 하는 경우도 있기는 하다.

예를 들어 자기 자금을 투자해서 열 개 한정판으로 작품을 제작해 판매한다면 굳이 자아를 억제할 필요는 없다. 자기 생

각을 그대로 표현한 작품에 공명해주는 사람이 이 넓은 세상에 열 명 정도는 존재할 테니까. 설사 하나도 안 팔린들 그 책임은 전적으로 자신이 지면 된다. 또는 작가로서의 능력을 기대해서 의뢰가 들어온 일이면 마음껏 자신이 하고 싶은 대로 작품을 만들면 된다. 단 예산이나 제작 기간 등의 문제로 관계자에게 피해를 끼치면 안 되겠지만.

하지만 도로표지판 디자인이라면 어떨까? 이 일을 맡게 된 디자이너의 자아가 어느 정도나 필요할까? 공공을 위한 도로표지판은 언어, 가치관, 글자 크기, 문화적 배경을 비롯한 모든 면에서 다른 사람들이 거의 순간적으로 보고 판단할 수 있어야 하는 그래픽 디자인이며 경우에 따라서는 생명과도 관련이 있으므로 최대한 보편성을 갖추어야 한다. 즉 도로표지판을 디자인하는 사람의 '자아'는 전혀 필요하지 않다. 남녀노소 누구나 사용하는 기호품두 마찬가지루 사용하는 수재의 자원 문제나 비용, 사용이 끝난 이후의 처리까지 생각해야 하기 때문에 독선은 받아들여질 수 없다.

이처럼 대상에 따라 진행하는 내용이 다르기에, 주어진 일이 어떤 환경에 놓여 있는지를 객관적으로 파악하지 못하면 굳이 의식하지 않아도 앞서 무의식에도 존재한다 했던 자아가 순간적으로 얼굴을 내민다. 자신이 하는 일을 객관적으로 보는 건 쉬운 일이 아니다. 그러나 항상 상대방이나 주변 환경을 우선하며 그들을 객관적으로 이해하는 습관을 들이면 성가신 '자

아'의 저주에서 해방되어 어떤 식으로 행동해야 할지 방향성이 자연스럽게 떠오른다. 그것은 대상으로부터 표출되며 주체는 자신이 아니라 어디까지나 상대방이다. 이 방법을 찾아내면 자아가 그리려 하는 세상과는 전혀 다른 객관적 지평을 개척할 수 있다. '해야 할 일'이 자연스럽게 '하고 싶은 일'로 변환되면서 '하고 싶은 일'과 '사회'가 연동하기 시작한다.

이렇게 말하면 두 가지 점에서 오해를 불러올 수 있을 것이다. 하나는 자아와 개성의 관계, 또 하나는 자아와 발상의 관계.

우선 자아와 개성의 관계에 관해서……. 자아를 억제하면 개성까지 사라지는 게 아닌지 걱정하는 사람이 있는데, 개성이 그렇게 간단히 사라질 수 있는 것인가. 결론부터 말하면 자아를 아무리 억제해도 개성은 확실하게 드러나며 그래야 진정한 개성이다. 자신이 하고 싶은 대로 해야 개성을 표출할 수 있다고 생각하기 쉽지만 사실 개성은 누구나 갖추고 있으며 개성이 없는 사람은 이 세상에 존재하지 않는다. 우리는 목소리도, 얼굴 생김새도, 신체 각 부분의 세포 수까지도 전혀 다른 별개의 개체다. 자아를 아무리 억제해도 부모에게서 물려받은 DNA에 각자의 인생 경험과 지식이 더해지기 때문에 자신의 사고에는 자신에게만 갖추어진 개성이 존재한다. 어떤 순간에도 개성이 드러나지 않는 경우는 없다. 오히려 자기 개성이라고 믿은 것이 사실은 기존의 사물로부터 아무런 자각 없이 영향을 받아 각인되면서 그 사람 본래의 개성을 말살해버리고

구성된 거짓 개성인 경우도 있다. 즉 표현 이전의 사고 단계가 이미 충분히 개성적이기 때문에 개성은 그것을 의식하지 않는 상태일 때 오히려 잘 표출된다.

해야 할 일을 최대한 객관적으로 생각하고 판단할 때 그 사람만의 개성이 드러난다. 일반적으로는 눈에 보이는 표현에 개성이 드러난다고 하지만 그것은 오해다. 표현 이전에 개성은 각자의 사고, 생활 방식, 사상에 이미 확실하게 깃들어 있다. 사상 같은 것이 없는 사람일지라도 무엇 때문에 사상이 없느냐는 바로 그 지점에 개성이 존재한다. 이렇게 개성은 각자에게 당연히 존재하는데 굳이 거기에 부가가치가 아닌 부가개성을 포함시키려 하면 다른 이가 볼 때 마치 아욕을 고집하는 사람처럼 비칠 수 있다.

'개성의 존중'은 기본적 인권의 존중이니 당연히 중요한 부분이다. 단 이러한 점을 자아를 내세울 권리로 오해하면 독선이 되고 만다.

다음으로 자아와 발상의 관계는 어떨까? 자아를 억제해야 한다고 하면 마치 발상과 제안까지 억제하라는 말처럼 들릴 수 있다. 그러나 발상이란 무엇인가? 전혀 몰랐던 사상이 갑자기 나타나듯 '무無'에서 일어나는 발상이 있을까? 있을 수 없다. 반드시 '그 이전'이 존재한다. 즉 발상이란 지금까지 이미 존재했으되 연결해내지 못했던 것들을 연결하는 일이다. 예를 들어 지금까지 아무도 생각한 적이 없는 우주 엘리베이터라는 발상

도 원래 알고 있던 지구와 대기권 밖의 우주정거장을 엘리베이터로 '연결하는' 것이다. 지구와 우주와 엘리베이터는 이미 존재해왔지만 지금까지는 그들을 연결한다는 발상을 한 사람이 없었을 뿐이다. 따라서 발상이란 어떤 목적을 위해 지금까지 연결하지 않았던 사물(일)과 사물(일)을 연결하는 시도이며 결코 아무것도 없는 '무'에서 독자적으로 순수하게 만들어내는 것이 아니다. 이미 존재하는 것들에서 미처 깨닫지 못했던 상호 관계를 발견하고 연결하는 행위다. 상대성이론이건 블랙홀이건 마찬가지다. 그렇기 때문에 무엇인가를 할 때는 자아나 아욕을 억제해서 뇌를 안정시키고 새로운 상호 관계를 간파하는, 즉 발상하는 태도를 갖추어야 한다. 자아의 표출과 사물에 대한 발상이 전혀 다른 층위임을 포착해낸다면 안심하고 자아를 억제해둘 수 있다.

내가 경험한 디자인 교육 현장에서도 비슷한 현상을 볼 수 있었다. 예술대학 안의 디자인과였다는 점이 큰 영향을 끼쳤다고 생각하는데 '하루빨리 자신의 표현 방식을 찾으라.' '자기다움을 스스로 발견하라.' '자기다움을 의식하라.' 하는 말을 끊임없이 들었다. 그 때문에 디자인을 배우는 현장에서도 자아가 강하고 자기표현을 잘하는 학생이 '우수하다'는 평가를 받는 경향이 강했다. 그 말도 당연히 일리가 있고 표현력을 갖추게 하는 방법이기는 하다. 하지만 디자이너란 무엇을 해야 하는 존재인가를 생각할 때 디자인을 캔버스에 표현하며 자기 작품

을 그리는 게 본질인지, 개인의 표현 이전에 사회를 상대할 과제를 발견하는 게 본질인지, 디자인하기 전에 캔버스에 그리는 게 좋은지 입체로 만드는 쪽이 좋은지, 실내에서 해야 할지 실외에서 할지, 또는 다른 사물과의 관계를 생각해야 할지 무시해야 할지…… 다양한 가능성을 살펴보아야 하며 그 결과 캔버스에 그리는 것이 가장 바람직하다는 판단을 내렸을 때에야 비로소 어떻게 그릴지 검토에 들어가야 한다.

표현력을 갖추는 일뿐 아니라 디자인의 사회적 의미에 관해서도 동시에 배워야 할 필요가 있다고 생각한 건 사회인이 된 이후였다. 작가로서 제작한 작품이 그대로 사회적인 디자인으로 기능하는 경우도 없지는 않지만 그게 디자인의 모든 것이라고 생각해서는 곤란하다는 사실을 사회인이 된 후에 깨달은 것이다. 본래는 교육 현장에서 미리 배웠어야 했다. 그럼에도 사회에 진출해 급류를 받으면서 배웠다는 사실이 부끄럽게 느껴진다. 사회인이 되어 다른 사람에게 피해를 끼치면서 깨닫게 만드는 교육은 사회에 도움이 되는 교육이 아니라 큰 폐해를 끼치는 교육이다. 일러스트레이션 그리기를 좋아한다 해서 단지 그리는 데만 열중하고 그 사회적 의미를 스스로 생각해보지 않으면 사회에 나가도 아무런 도움이 안 된다.

항상 자신으로 돌아가는 탄성적 삶이 바람직하다면서 자아와 개성만을 강조하는 왜곡된 민주주의에 독선을 정당화하는 신자유주의가 겹치면서 나타나는 경향은 본래 자기표현이 목

적이 아닌 디자인 세계에까지 강한 영향을 끼치고 있다. 이래서는 안 된다.

오랜 세월 디자인에 종사하면서 일의 기본은 '사이로 들어가 연결하기'라는 확신을 갖게 되었다. 이는 디자인만이 아니라 모든 일의 기본이다.

두 가지 이상의 사이로 들어가 양쪽을 연결하려면 그때마다 연결 방법이 달라진다. 어떤 상황에서건 임기응변으로 연결될 수 있도록 일정한 형태를 유지하지 않는 것, 그것이야말로 소성을 바탕으로 삼는 '부드러운' 자세다. 단 소성은 제삼자가 보았을 때 자아를 느끼기 어렵다. 이른바 표정이 없다. 자기 형태를 유지하려는 탄성은 귀소본능처럼 본래 형태로 돌아가면 안심이 되는 데 비해 돌아갈 장소가 없는 소성 상태는 상당히 불안하다. 그래서 사람은 자신의 형태를 유지하려 한다. 그 형태로 회귀하는 게 자신이 사회적으로 인정받을 방법이라며.

하지만 한 가지 형태만을 유지하려 하면 그 밖의 수많은 가능성을 좁히는 결과를 낳는다는 사실을 알아두어야 한다. 극단적인 이야기지만 스스로 둥근 사람이라고 표명해버리면 늘 둥근 일만 들어온다. '나는 붉은색'이라고 밝히는 순간부터 붉은색과 관련된 일만 들어온다. 인생은 자연의 풍요로운 변화와 함께 살아가야 한다. 그런데 만약 인생에 변화를 주지 않고 둥글게 혹은 붉은색으로만 살아가겠다는 각오를 갖추고 살아간다면 어떻게 될까? 그것이 꼭 나쁜 것만은 아니지만 굳이 왜

그런 각오를 해야 할까? 디자인은 모든 인간의 삶에 깃들어 있고 모든 사물과 연결되어 있다. 그렇다면 자신의 형태를 잃지 말아야 한다는 선택의 여지밖에 없는 교육 방식이 과연 올바른 것이라고 말할 수 있을까? 다양한 일을 통해 디자인이 무엇인지 이해하기 시작하면서 그런 의문이 들었다.

근대 디자인은 사고思考에서 시작되었고 처음에는 그림으로 이를 전해야 했기 때문에 표현과 함께 발전했다. 그렇기 때문에 자기표현과 연결 지을 수밖에 없었던 배경이 존재하며 지금까지는 그 부분을 애매하게 설정해둔 상태에서 그것이 나름대로 기능을 해왔다. 하지만 세상을 위해 무엇을 해야 할지 진지하게 생각하게 된 지금 디자인은 디자이너가 자기표현을 하는 행위가 되어서는 안 된다. 그런 행위를 통해서는 아무리 많은 시간이 흘러도 디자인의 본질을 이해할 수 없다. 물론 디자인이 자기표현 행위가 될 수도 있기는 하다. 몇 번이나 말했지만 자기표현을 중시하는 디자인도 있으니까. 그러나 자기표현이 디자인의 본질은 아니라는 뜻이다.

점토처럼 외부의 힘에 따라 계속 형태를 바꾸는 존재가 되고 싶은 사람은 아마 없을 것이다. 대개 자신을 소중히 여기라는 교육을 받아왔기에, 자신만의 형태를 유지하는 것이 바람직하다고 자기도 모르게 생각한다. 그러나 일정 형태를 유지해야 한다고 믿는 사고를 바꾸면 형태가 어떻게 변하건 자신은 자신으로 남아 있을 수 있다는 사실을 깨닫게 된다. 사람은

자아라는 개념에 얽매이기 쉽지만 자아를 버려도 자신은 분명히 그 자리에 존재한다. 일에서는 지금 여기에서 무엇을 해야 할지 간파하고 집중해야 한다. 자신에게 얽매이지 않고 외부에서 들어오는 아이디어를 있는 그대로 받아들여도, 소성적 사고(를 하는 자기)를 유지할 수 있으면 자기를 잃는 불상사는 발생하지 않는다.

소성적인 건 단순히 사회의 흐름에 몸을 맡기는 것도, 무턱대고 부화뇌동하는 것도, 더 나아가 세상의 눈치를 보면서 유행을 좇는 것도 아니다. 최대한 객관적으로 상황을 받아들이고 적절하게 대응할 수 있는 유연한 상태에 자신을 놓아두는 것이다. 생명과학에 비유하면 모든 장기로 변화할 가능성을 가진 유도만능줄기세포 같은 상태다. 거기에는 앞으로 어떤 장기로 발전할 것이라는 강한 의지가 확실하게 갖추어져 있다. 세상에 휩쓸리지 않는 냉정한 판단 아래 자신이 지금 해야 할 일을 한다. 하고 싶은 일을 하는 것이 아니라 해야 힐 일을 하는 것이다. 바꾸어 말해 소성적인 자세를 갖추면 해야 할 일이 곧 하고 싶은 일이 된다.

한편 탄성적으로 자신의 형태나 스타일을 가지면 다른 사람들이 이쪽을 의식하거나 인식하도록 하는 데 효과적일지 모른다. 하지만 그에 대한 자의식 때문에 둥글다거나 붉은색이라거나 하는 스타일이 스스로를 구속하고 타인의 선입관에 구속당하게 한다. 그럴 경우 둥근 스타일을 지켜야 할지 혹은 버려

야 할지 고민에 빠진다. 이런 자세가 정말 자유일까? 하고 싶은 일을 지속하는 행위가 오히려 자유를 빼앗고 나아가 오히려 가능성을 좁히는 것은 아닐까? 강한 신념이 있으므로 자신은 정해진 방식이나 표현 스타일에 얽매이지 않는 자세를 갖추는 방향에 대해 생각해볼 수 있지 않을까.

나는 디자인 업무와 인생의 경험을 쌓으면서 이런 점들에 대해 진지하게 생각해왔다. 물론 어떤 과제를 깊이 파헤쳐 들어가기 위해 경우에 따라서는 일정한 틀을(즉 형태를) 미리 정해야(즉 갖추어야) 할 필요가 있다는 점까지 부정할 생각은 없다. 그러나 〈디자인 해부〉에서 〈디자인 아〉로 장에서도 설명하겠지만 한 가지 문제를 깊이 파헤치다 보면 나도 모르게 끌려들어가곤 한다. 왜 그럴까? 대체 무슨 일이 발생하는 걸까? 잇달아 끓어오르는 의문을 하나하나 밝히는 과정을 거쳐 어떤 문제의 본질에 다가가기……. 무엇인가의 매력에 빠져들어 갈 때 사람은 자신을 잊고 대상에 몰입한다. 지나치게 몰입해서 객관성을 잃어버리면 문제가 되겠지만 빠져든다는 행위에는 소성적인 자세에 대한 생각에 시사하는 점이 있다. 우선 대상에 몰입하지 않고 어떤 디자인을 완성할 수 있을까? 예컨대 도로표지판에도 '왜' '무엇'은 반드시 존재한다. 거기에 완전히 몰입해서 완성해낸 디자인과 그렇지 않은 디자인, 그 사이에서 커다란 유효성의 차이가 나타나는 건지도 모르겠다. 물론 자신의 형태는 완전히 배제한 상태에서.

디자인은 감성적인 일인가

디자인 업계에서는 디자인이 '감성적인 일'이라는 표현을 자주 한다. 마치 감성이 있는 사람과 없는 사람이 따로 존재하며 감성은 특별한 사람만이 갖춘 것이라는 뉘앙스마저 느껴진다. 하지만 감성이 필요하지 않은 일이 있을까? 감성이 없는 사람이 존재할까? 나는 젊은 시절부터 이 표현에 의문을 느꼈다. 누구에게나 존재하는 감성을 디자이너가 이런 식으로 팔고 다녀도 좋은 것일까?

감성이란 무엇인가? 외부로부터의 자극이나 정보를 느끼는 능력이라면 정도의 차이는 있을지 몰라도 그런 능력이 전혀 없는 사람은 있을 수 없다. 그런데 왜 디자이너 사이에서 이런 표현이 나돌게 뇌었을까? 디자인을 당연한 직업으로 여기지 않았던 시대로 거슬러올라가 생각해보면 그 이유를 어느 정도 이해할 수 있다.

불과 반세기 전쯤에는 사람들이 디자인이라는 일을 충분히 이해하지 못했다. 우리 아버지도 그래픽 디자인 업계에 종사했지만 청구서에 적힌 '디자인 비용'이라는 항목에 대해 "이게 뭡니까?"라는 질문을 받는 경우가 많았다. 촬영 비용이라 적혀 있는 건 이해한다. 사진은 눈에 보이기 때문이다. 로고 제작비

도 이해한다. 제작한 흔적이 윤곽으로 나타나기 때문이다. 레이아웃도 눈에 보이는 작업이기 때문에 이해할 수 있는 범위에 들어간다.

하지만 눈에 보이는 이런 비용 이외에 '디자인 비용'이라는 항목이 있는 경우 그게 뭔지 사람들이 이해하지 못하던 시대에, 디자인의 사회적 의의를 아는 디자이너는 의뢰인을 계몽적인 자세로 대할 수밖에 없었을 것이다. "당신은 아직 이해하지 못하니 디자인에 관해서는 우리 디자이너의 말을 들어야 한다."는 식으로. "포스터에 선 하나를 긋는 일이어도 그 위치와 길이, 굵기와 색깔을 어떻게 해야 하는지 잘 알고 있는 우리에게 일일이 설명을 요구하지 말고 그냥 잠자코 따라오면 된다. 필요한 감성이 부족한 당신들은 그 이유를 이해하기 어려우니까."라는 식으로.

그랬기 때문에 감성을 내세워 일반인과 디자이너를 구별하고 자신들의 사회적 존재 의의를 호소했던 게 아닐까. 물론 극단적인 추측이지만 디자인에 관한 이해가 충분치 않던 시대에 디자이너로서 사회에 참여하려면 이런 자세를 관철해 디자인의 길을 개척할 필요가 있었을 것이다. 선배들의 그런 노력 덕분에 현재의 디자이너가 존재한다는 사실을 알아야 한다.

세월이 흘러 좋은 의미에서 디자인이 일상이 된 지금은 모든 사람이 감성을 갖추었다는 사실을 누구나 알고 있고, 디자이너가 위에서 내려다보는 계몽적 태도로 감성을 내세울 필요

가 없어졌다. 즉 디자인의 역할이 이미 밝혀졌고 좋건 나쁘건 디자이너의 허세나 속임수는 통하지 않게 되었다.

이런 시대에 이르러 디자이너와 감성의 관계를 다시 생각해보면 누구나 지닌 감성을 더욱 살리는 능력, 즉 감지한 내용을 세상에 도움이 되는 무엇인가로 변환해가는 능력을 기술로서 갖추는 것이 디자이너의 본분이라고 할 수 있다. 디자이너는 그런 능력을 전제로 갖춘 상태에서 디자인의 의미와 역할을 명쾌하게 전할 수 있는 표현을 이끌어내야 하며 거기에는 당연히 책임도 따른다.

디자인은 특수한 기능이 아니라 일상적인 감각을 살리는 일이다. 때문에 머릿속에 떠오른 아이디어를 상대방이 이해할 만한 말로 언어화해서 명확하게 설명해야 할 책임이 있다. 왠지 모르게 멋져보이면 된다거나 굳이 말하지 않아도 이해할 수 있을 것이라는 자세는 통하지 않는다. 생각해보면 이는 매우 바람직한 상황이다. 아직도 디자인에 관한 오해가 남아 있다지만 사회가 디자인을 원하게 되면서 적어도 디자이너가 뭔가 특별한 존재가 아니라는 사실은 분명히 밝혀졌으니까.

혹시 몰라 첨언하자면 내 말은 디자인이 감성적인 일이 아니라는 게 아니다. 감성이 필요하지 않은 일은 있을 수 없고 감성이 없는 사람 역시 있을 수 없다. 그리고 감성을 살리기 위한 기술은 모든 일에 필요하다. 그 기술이란 듣고 말하고 보여주는 커뮤니케이션 능력이며 발상 능력이고 구체적인 형태로 만

드는 능력이다. 이런 기술, 디자이너로서의 기초를 갖추려면 당연히 시간이 걸린다. 모든 사물과 인간 사이로 들어가 그 상황에 맞추어 해야 할 일을 하는 것이 디자이너의 의무다. 똑같은 상황은 두 번 다시 발생하지 않기 때문에 아무리 기술을 연마해도 부족하지만, 종합적인 능력을 하나둘 갖추어 머릿속에 떠오른 아이디어를 세상에 도움이 되는 상품으로 변환하기 위한 노력을 게을리해서는 안 된다. 한편 이런 노력은 디자인뿐 아니라 모든 일에 필수적인 조건이기도 하다.

디자인이라는 분류

요즘은 일상적인 대화에서도 '디자인'이라는 말을 자주 듣게 되었다. "디자인이 좋은데."라거나 "이 디자인 정말 귀여워!"처럼 말이다. 이렇게 '디자인'이라는 말이 만연하는 사회에서 디자인이란 과연 무엇일까? 평소에 별 생각 없이 입에 담는 '디자인'이라는 말은 어떤 대상에 관한 표현일까? 색깔일까, 형태일까? 아니면 기호나 즐거움일까?

'머리말'에서도 설명했지만 일반적으로 디자인은 큰 오해를 받고 있다. 여기서는 디자인이 일반 사회에서 어떻게 받아들여지고 있는지, 그 인상이 어디에서 온 것인지를 '분류'라는 관점에서 검증하고 문제점을 생각해보기로 한다.

인류의 역사는 분류해서 언어화하는 행위라고 할 수 있을 정도로 인간은 적군과 아군, 국가, 동식물, 우리 신체의 장기 등 모든 것을 인간과 관련지어 분류하고 이름을 붙여왔다. 분류할 수 없으면 언어로 표현할 수 없다. '디자인'이라는 말이 일상적으로 사용되고 있는 이상 이에 대해서도 마땅히 분류가 이루어져야 한다. 이 부분을 살펴보자.

디자이너 지망생이 본격적으로 공부를 할 생각에 서점이나 도서관에서 디자인에 관한 서적을 찾으려 한다면 우선 어

느 코너에 분류되어 있는지 확인해야 한다. 그러나 이는 컴퓨터로 검색한다고 쉽게 찾을 수 있지 않다. '디자인'이나 '디자인 분류'라고 입력해서 검색해도 잡다한 정보가 대량으로 나타날 뿐 어떤 분류에 들어가는지 확인하기 쉽지 않다. 그림이나 조각에 관해서 조사하고 싶으면 대부분 망설이지 않고 '예술'이나 '미술'을 선택할 것이다. 중력에 관해 흥미가 있다면 '자연과학'이나 '물리'라는 분류에서, 소설이라면 '문학', 정치나 경제면 '사회과학' '정치' '경제' 등을 떠올릴 것이다. 그렇다면 '디자인'은 어떤 분류에 들어갈까?

서점이나 도서관에서 디자인 서적은 대부분 예술 관련 선반 근처에 마련되어 있다. 또 디자인 교육 현장으로 눈을 돌리면 디자인 전문학교 대부분은 학교 이름에 '디자인'이라는 단어가 들어간다. 그렇기 때문에 굳이 분류할 필요도 없고, 대학인 경우에는 미술대학이라 불리는 예술계 대학에 디자인과가 설치되어 있다. 최근에는 예술계가 아닌 대학에서도 시스템 디자인이나 디자인 과학 등의 전공이나 수업이 많아졌는데 대체적으로 디자인은 '예술'로 분류되어 있다. 디자인이 오해를 받는 원인이 여기에 있다.

앞서 설명했듯 역사는 모든 것을 분류해서 정리하고 이름을 붙이는 활동이기도 하므로 '디자인'이라는 말과 개념이 유럽이나 미국에서 일본으로 들어왔을 당시에는 그때까지 존재했던 분류 중 어디에 포함시켜야 좋을지 진지한 검토와 고민

이 있었을 것이다. 일단 크게 묶어서 '디자인'이라는 분류를 새롭게 만들자는 생각을 하지 못한 이유는 충분히 이해할 수 있다. 새로운 분류를 만들려면 그것이 기존의 어떤 분류에도 들어가지 않는다는 검증을 해야 한다. 하지만 뭔가 명확하지 않은, 폭넓은 의미를 가진 '디자인'이라는 정체 모를 개념을 위해 새로운 분류를 만든다는 건 당시에는 생각하기 어려웠을 것이다. 따라서 일단 분류가 이루어진 어느 한 분야에 넣을 수밖에 없었다. 그렇지 않으면 디자인 교육을 할 장소조차 제대로 지정하기 어려웠을 테니까.

현재 일본 도서관을 비롯해 여러 곳에서 기준으로 삼고 있는 도서분류법에는 당시에 '디자인'을 어떻게든 분류하려 한 시도의 흔적이 그대로 남아 있다. 일본십진분류법日本十進分類法을 보면 일단 크게 열 종류로 분류된 1차 구분표에도, 이를 다시 분류한 2차 구분표에도 '디자인'이라는 단어는 나오지 않는다. 다시 세밀하게 구분한 3차 구분표에 이르러야 비로소 예술(7분류)의 2차 구분 '회화' 아래에 '그래픽 디자인, 도안', 마찬가지 7분류의 2차 구분 '공예' 아래에 '디자인, 장식미술'로서 단 두 종류의 분류에만 '디자인'이라는 단어가 등장한다.

그래픽 디자인이 '회화'로 구분되었다는 걸 이제는 신기하게 생각하는 사람이 더 많겠지만 컴퓨터는 상상할 수도 없던 반세기 전까지 그래픽 디자이너는 글씨도 직접 손으로 그렸고 포스터에 사용하기 위한 그림 역시 직접 그려야 했다. 일

러스트레이터라는 직업이 세상에 등장하기 전에는 화가나 삽화가에게 의뢰를 했다. 좀 더 거슬러 올라가면 인상파 시대에 인쇄물로서 포스터 제작을 적극적으로 실행한 화가 로트레크 Henri de Toulouse-Lautrec가 있고 그 인상파에 강한 영향을 끼친 것이 에도시대江戶時代, 1603~1867의 우키요에浮世繪, 에도시대에 서민계층을 기반으로 발달한 풍속화다. 우키요에도 훌륭한 예술로서 미술관에서 전시회가 개최될 정도였지만 대개가 목판화였기에 단 한 점만으로 이루어지는 예술 작품과는 의미가 다른 당시의 전단 같은 것이었다. 유명한 아가씨나 창부, 인기 있는 가부키歌舞伎 배우를 인쇄한 경우는 브로마이드 격이었으니 우키요에와 그래픽 디자인의 연관성이 드러난다. 더 거슬러 올라가 헤이안시대平安時代, 794~1185에는 글과 그림이 하나의 화면에 그려져 마치 잡지의 페이지 레이아웃 같은 형태가 보인다. 이처럼 그림과 그래픽 디자인은 예로부터 명확하게 구별이 되지 않았다. 이러한 배경의 역사를 보면 그래픽 디자인을 '회화' 아래에 분류한 이유를 어느 정도 이해할 수 있다.

그렇다면 '공예' 아래에 '디자인, 장식미술'이 구분되어 있는 건 어떻게 생각해야 할까? 포괄적인 의미의 '디자인'이 여기 등장한다. '회화' 분류 아래에는 디자인 중 한 장르인 '그래픽 디자인'이 제시되었던 걸 생각하면 제품 디자인과 산업 디자인, 패션 디자인 등으로 기재해도 될 텐데 포괄적인 '디자인'으로 분류되어 있다. 이 '디자인'에 그래픽 디자인도 들어가느냐는 단

순한 의문이 샘솟는다. 그래픽 디자인이 '회화'의 하위로 분류되는 이상 여기서 말하는 '디자인'에는 '그래픽 디자인'이 포함되지 않는 것 아닐까? '공예'의 하나로 구분된 '디자인'에 관해서는 의미를 규정하기 어렵다. 단 '공예'의 분류에 '디자인'이 들어가 있는 것 자체는 다음과 같이 이해할 수 있다.

공예는 일상의 생활 도구를 수작업으로 제조해온 역사를 품고 있는데 현대 도예를 예로 들면 그중에는 예술성이 높은 작품도 있지만 어느 정도 양을 정해서 반자동으로 효율성 있게 제작하는 것도 있다. 후자는 불특정 다수에게 보편적인 제품을 제공하는 일인 만큼 근대 디자인적인 요소를 포함한다.

그래서 생활에 뿌리를 둔 일본의 공예와 서양으로부터 들어온 모던 디자인을 비교한 결과로 '공예'라는 분류에 디자인을 넣었을 것이다. 공예와 디자인 모두 생활에서 활용할 도구를 만드는 일로 보면 많은 공통점이 있어 경계가 애매하다. 교육 현장에서는 디자인을 어떻게 취급했을까? 도쿄예술대학을 예로 들면 1974년까지 '디자인과'는 존재하지 않았고 공예과에 '디자인 전공'이 있었다.

그런데 십진분류법으로 돌아가 재확인해보면 '공예'로 구분된 '디자인'은 '장식미술'과 병렬되어 있다. 초등학생 때부터 도서실에서 디자인 책과 장식미술 책이 뒤섞인 선반을 보면서 자라면 양쪽을 비슷하게 인식할 수 있다. 디자인이 '장식하는 것'이라는 인상은 이 구분에 따라 정착되었다고 추측한다.

이렇게 일본십진분류법상으로만 보면 디자인은 예술의 일종으로 그림이기도 하고 공예이기도 하며 장식과도 비슷한 것이 되어버린다. 그 문제점을 파고들어가 검토하기 전에 디자인과 장식미술의 관계에 대한 흥미로운 시대적 배경을 한 가지 고찰해보겠다.

제2차 세계대전 이후 패전국이 되어 물자가 부족했던 일본에 미국으로부터 급격히 밀려들어온 대량생산품과 다양한 정보를 접하면서 일본인은 풍요로운 생활을 상상하게 되었다. 풍요로움을 상징하는 그 물건들을 통해 유럽이나 미국의 디자인은 일본인의 생활에 자연스럽게 유입되고 퍼져나갔다. 아무런 장식도 없는 물건보다는 선명한 꽃무늬 같은 장식이 있는 상품을 통해, 음식물도 변변치 않은 어둡고 냉혹한 전쟁 시절과는 정반대인 밝은 미래를 보았을 것이다. 미국화가 급속도로 진행된 일본 사회에서 국민의 눈이 디자인의 장식적 측면에만 향했던 시기가 분명히 존재했던 듯하다. 그 시절의 일반인 입장에서 볼 때 미국 제품의 포장지에 인쇄된 선명한 색채는 그야말로 충격적이었을 것이다…….

이런 사회 정세 속에서 어느새 디자인이란 곧 장식성이라는 인식이 굳어졌다. '꽃무늬'는 '디자인'이지만 '장식 없는 것'은 '디자인이 안 된 것'이라고 받아들이게 된 것이다. 물론 디자인의 본질을 간과했던 당시의 제품 디자이너나 건축가, 그래픽 디자이너 들이 그 잘못된 경향에 대해 본질적인 디자인은 무엇

인지 열심히 계몽한 역사는 수많은 서적과 전시회 개최 등의 기록에 남아 있다. 1950년대 초반에 발족한 일본디자인위원회도 처음에는 디자인 계몽이 중요한 목적이었다. 그러나 이 일부 사람들의 높은 뜻을 훨씬 웃도는 경제성장이 우선되면서 디자인에 관한 논의는 제대로 이루어지지 못했고 물질은 넘쳐나 바야흐로 기술혁신에 박차를 가하는 고도성장시대로 돌입했다.

거기에 또 마케팅이라는 수법이 가해지면서 각 기업들은 소비자의 통계적 욕구가 최고라는 식으로 그에 어울리는 물건들을 닥치는 대로 제조하고 판매하는 데에만 열중했다. 물론 그런 상황에서도 혁신적인 제품들은 만들어졌지만 이를 훨씬 능가하는 수위에서 돈을 벌기 위해 양산되는 비슷비슷한 물건들이 대량으로 소비되었다. 매상을 올리는 데에만 골몰한 결과 사람들의 눈길을 끌 수 있는 꽃무늬를 대표로 내세우고 장식적 기법 또한 적절히 사용하게 되면서 화려한 제품들이 전국 구석구석으로 유통되었다.

일반적으로 형태나 무늬에 약간의 차이를 만들어내는 것을 디자인이라 생각하는 게 이상하지 않던 시대적 배경을 돌이켜보면 '디자인'과 '장식미술'이 같은 범위에 병렬되어 있는 이유를 이해할 수 있기는 하다. 하지만 이런 분류는 장식미술을 경시하는 행위다.

다시 한번 일본십진분류법으로 돌아가자. '디자인'은 지금도 대분류에서는 찾아볼 수 없고 3차 구분표까지 들어가야 두

개 분야에서 비로소 만날 수 있는 상태이며 그 이유는 방금 설명대로다. 그러나 지금처럼 디자인 개념이 일본으로 들어온 지 반세기 넘게 지나 나름대로 소화가 되고 양분 역할도 하면서 일본의 디자인이 해외에서도 높은 평가를 받고 있는 시점에 와서도 여전히 디자인을 이런 식으로 분류 또는 인식한 채로 내버려두어도 괜찮은 걸까? 미래를 짊어질 이들을 위해서도 이래서는 안 된다는 생각이 든다.

그렇다면 애당초 디자인은 분류할 수 없는 걸까? 결론부터 말하자면 모든 사물을 분류해온 인류의 역사에서 어쩌면 유일하게 장르를 구분하기 어려운 게 '디자인'이라는 개념인 듯하다. 인간의 생활 속에서 디자인이 전혀 관여되지 않은 물건이나 일은 하나도 없기 때문이다. 정치, 경제, 의료, 복지, 의식주, 교육, 과학, 기술, 에너지, 사회 활동 등 어떤 분야의 어떤 사물에도 이미 디자인은 존재한다. 정보의 정리정돈, 국회의원 등으로 이루어진 정치구조, 사람 생명과 관련이 있는 의료기기나 컴퓨터의 규격, 재난지역의 도시계획, 매일 읽는 글자와 숫자, 신호등이나 스마트폰에서 흘러나오는 음악과 빛, 어느 하나 디자인이 아닌 것이 없다. 한편 디자인이란 마치 물 같은 존재라는 생각이 든다. 우리가 살아가는 데 없어서는 안 되는 존재라는 점에서······.

또 물과 마찬가지로 디자인은 때로는 눈에 보이지만 때로는 보이지 않는다. 눈에 보이는 쪽의 예를 들자면 산업혁명 이

후로 디자인이 공업에 필요해지니 공업 디자인이 발달했고 의복에도 필요해지면서 의상 디자인 또는 패션 디자인으로서 인식되었다. 심벌마크나 표지標識에도 필요했기 때문에 그래픽 디자인이라는 분야가 탄생했고 상품에 필요한 제품 디자인도 생겨났다. 그리고 조형 능력이나 표현 능력을 갖추어야 할 디자인 교육 현장이 필요했으므로 수많은 예술대학에 디자인과가 설치되었다.

눈에 보이지 않는 경우는 굳이 예를 들 필요도 없이 그 밖의 모든 인간생활 자체다. 예술에도 디자인이 필요하고, 미술관은 건축 디자인이라고 할 수 있다. 도시나 공원, 나아가 대자연 속에서 예술적 표현을 한다고 해도 인간의 손길이 미치지 않는 자연은 지구의 표면에는 존재하지 않으니 인간이 실행하는 모든 기획에는 계획적이건 아니건 반드시 디자인이 영향을 끼치고 있다. 이렇게 파악할 때 디자인은 다른 모든 분야와 병렬되는 것이 아니라 각 분야와 인간을 연결하는, 수평으로 확산되는 필터 또는 레이어layer 같은 것이라고 할 수 있다.

예로부터 예술과 디자인의 차이가 무엇인가 하는 논의가 흔히 되풀이되는데, 그것은 디자인을 하나의 분류된 분야로 포착한 관점에서의 논의이며 예술과 디자인은 애당초 비교의 대상이 아니다. 예술이 사람에게 전달되려면 디자인이 반드시 필요하므로 예술과 디자인이 융합한 것처럼 느껴지는 작품이 존재하는 것은 당연한 결과다.

몇 번이나 말했지만 인간의 생활에서 그 어떤 발상, 어떤 기술, 어떤 소재도 디자인을 거치지 않고서는 도움이 되는 물건이나 일이 탄생할 수 없다. 그래픽 디자인을 회화로만 분류해서는 안 될 뿐만 아니라 포괄적 의미의 '디자인'이 공예라는 분류 아래에서 장식미술과 나란히 취급되어서도 안 된다. 당연히 모든 분류의 표준으로 보아야 한다. 가까운 예로 '문자'는 어떤 분야에나 존재하기 때문에 모든 분야에 그래픽 디자인이 존재하는 것인데, 그런 인식이 각 분야의 당사자들이나 일반 사회에 전혀 갖추어져 있지 않은 결과 차마 눈 뜨고 볼 수 없는 지저분한 레이아웃 기획서 같은 게 횡행한다. 여러분도 그런 경험이 있지 않은가.

어린 시절부터 디자인은 장식을 하는 것이라 각인되어온 결과 많은 이들이 디자인은 자신과 관련이 없다고 생각한다. 그건 어쩔 수 없는 일이다. 그러나 바로 그렇기 때문에, 앞으로의 디자인 교육에도 커다란 영향을 끼칠 분류법을 이대로 내버려두어서는 곤란하다.

디자인이라고 하면 멋짐, 화려함, 세련됨, 간결함, 귀여움, 단순함 등 다양한 이미지가 있겠지만 이들은 디자인의 극히 일부에 지나지 않는다. 디자인을 물과 비슷하다고 생각해보자. 물은 우리가 살아가는 데 없어서는 안 되는 존재이며 때로는 눈에 보이고 때로는 눈에 보이지 않는 형태로 우리 인간과 환경을 연결해준다. 그런가 하면 또 쓰나미 같은 재해를 초래하

기도 한다(여기에 해당하는 것은 '부가가치'나 '디자인하기' 같은 그릇된 인식에 따른 피해일 것이다). 하지만 햇빛을 받아 아름다운 무지개를 그려보이기도 한다. 모든 현상이 물의 관여로 이루어지는 것과 마찬가지로 디자인은 인간의 모든 활동을 성립시키기 위해 필요하다. 따라서 이런 관점을 바탕으로 분류법 개정이나 앞으로의 디자인 교육에 관한 자세를 다시 한번 진지하게 생각해보아야 한다.

중앙과 주변

그래픽 디자이너는 기본적으로 특이한 비주얼을 좋아해서 다른 사람들이 손대지 않는 일을 하고 싶어하는 습성이 있다. 다른 사람과 비슷한 것을 만든다면 굳이 그래픽 디자이너라고 불릴 만한 의미가 없다. 다른 물건을 흉내 내거나 기존의 양식으로 만족한다면 취미로 그래픽 디자인 연구 같은 것을 하면 된다. 당연히 내게도 다른 사람과는 다른 것을 만들겠다는 마음이 존재한다는 사실을 인정하지 않을 수 없다. 오히려 적극적으로 그런 자세를 바탕으로 제작에 착수했기 때문에 이 길을 계속 걸어올 수 있었고 지금도 그런 생각으로 일을 한다.

최근 세계 그래픽 디자인을 살펴보아도 독자성을 지향하는 경향은 뚜렷하며 이런 경향이야말로 표현의 폭이 끝없이 넓은 그래픽 디자인의 진수이기도 하다. 평면으로 표현하는 그래픽 디자인은 금형을 제작해야 하는 입체 프로덕트 디자인 등과 비교하면 환경에 큰 부담을 끼치지 않으며 표현 역시 매우 자유롭다. 나아가 전자미디어인 경우에는 종이조차 사용하지 않으면서 끊임없이 움직이는 유체를 비롯해 다양한 표현이 가능하다. 그렇기 때문에 그래픽 디자이너는 사회적 책임에 크게 얽매일 필요 없이 자유분방하게 표현할 수 있는 셈이다.

포스터 한 장이 직접적으로 사람의 생명을 빼앗을 수는 없는 반면에 의자 다리가 부러지면 사람은 머리에 부상을 입고 사망에 이를 수도 있다. 주택의 지붕이 갑자기 무너지면 더욱더 생명을 위협할 수 있는 대사건이 된다. 그래픽 디자인은 이런 현실적 제약으로부터 자유롭기 때문에 기발하고 두드러진 디자인이 가능하다. 바로 이런 점에 그래픽 디자인의 우수성과 무책임이 병존한다.

최근 일본의 그래픽 디자인을 심사할 때마다 느끼는 점은 많은 디자이너가 오로지 누구도 시도한 적 없는 재미있는 그래픽 표현을 지향한다는 것이다. 더 심각한 문제는 평범한 디자인은 정당한 평가를 받지 못하고 있다는 점이다.

'주변'은 '중앙'이 존재하기 때문에 존재하며 중앙이 없으면 존재할 수 없다. 그런데도 모든 사람이 중앙, 즉 진기함을 내세우지 않는 왕도적 디자인은 하지 않고 주변(상품)만을 노린다면 어떻게 될까? 최근에 이전과 비교해 그래픽 디자인에서 눈에 띄는 작품이 탄생하기 어려운 이유는 중앙이 존재하지 않기 때문이라는 생각이 든다. 일찍이 일본에서는 가메쿠라 유사쿠龜倉雄策나 다나카 잇코田中一光라는 대선배들이 중앙에 해당하는 일을 했다. 그 결과로 당시의 혁신적 디자인도 상대적으로 돋보이면서 중앙과 주변이 공존했다. 거슬러 올라가 교토의 가쓰라리큐桂離宮와 동시대에 조성된 닛코日光의 도쇼구東照宮를 대조해도 양쪽 모두가 더욱 빛나 보인다.

아무도 하지 않은 것을 하고 싶다는 마음은 존중한다. 그러나 일상생활에는 특별히 돋보이지 않고 평범하기 때문에 좋은 것들이 훨씬 더 많다. 평범한 일을 묵묵히 실시하는 그래픽디자이너가 없으면 그래픽 디자이너는 독특한 것들만 만드는 사람이라는 이미지가 형성되고 그 직업 자체가 위험한 상황에 빠질 것이다. 지금이야말로 '평범'한 걸 평범하게 처리하는 일의 소중함을 진지하게 다시 조명해보아야 한다. 예를 들어 여러분이 지금 읽고 있는 이 책의 글자들도 이렇듯 평범하게 디자인되었기 때문에 읽기 편하다는 생각이 들지 않는가. 모두 독특하게 디자인된 글자들이라면 읽기에 매우 불편할 것이다. '평범'한 일을 하려면 기본을 확실하게 갖추어야 해서 상당한 시간이 걸린다. 전자미디어 등으로 더욱 빠른 속도가 요구되는 시대인 만큼, 기초를 갖추는 데 시간을 들여 노력하는 자세가 더 중요하다. 그래픽 디자이너도 중앙과 주변, 양쪽에 대한 이식을 항상 갖추고 있어야 하며 그때마다 중앙인지 주변인지 아니면 그 어느 쪽도 아닌지 정확하게 조준해 맞히는 능력이 필요하다.

디자인하기, 디자인하지 않기

우리는 흔히 디자인을 동사화해서 '디자인한다'고 표현한다. '전화하다' '식사하다'처럼 명사에 '하다する'를 붙여 동사로 표현하는 형식은 일본어에서는 아주 일반적인 용법이다. 하지만 디자인의 어원인 라틴어 designare(데시그나레)는 표를 해서 지시한다는 의미의 동사이며 영어의 design도 명사이기 전에 동사다. 따라서 원래 '한다'는 의미가 있는 말에 다시 '한다'를 첨가하면 '디자인하기를 한다'가 되어 능동적으로 '한다'는 뜻만이 강조되어버린다. '디자인'이라는 말을 미디어에서 거의 매일 다루어 일상이 된 지금도 디자인에 대한 오해가 사라지지 않는 커다란 요인은 바로 이 '하다'에 함유되어 있다.

디자인을 오직 '디사인하기'라는 방향으로만 대하면 무엇인가를 '하는' 것이 대전제가 되기 때문에 '하지 않는' 방향의 디자인은 처음부터 선택할 수도 없다. 세상에는 있는 그대로가 훨씬 좋은 것도 있고 굳이 '디자인할' 필요가 없는 것도 있다. 분명히 디자인이 되어 있지만 그 디자인이 눈에 띄게 두드러지지 않아서 더 가치가 있는 것들이 오히려 더 많다. 그런데도 '디자인은 하는 것'이라는 믿음으로 디자인을 하다 보면 디자인을 의뢰한 사람이건 수주한 사람이건 알게 모르게 강박적

으로 디자인을 해야 한다고 의식한다. 군이 새로운 디자인을 할 필요가 없으니 그대로 두겠다는 의미로 시행되는 디자인은 그 결과 관심 밖으로 밀려나면서 현재 상태가 훨씬 좋은 우수한 디자인까지 우리의 눈앞에서 점차 사라지게 되었다.

이처럼 '디자인하기'라는 아무것도 아닌 말에는 사람을 조종해서 사회를 변질시키는 위험한 힘이 숨어 있다. 때로는 적극적인 의미에서 이루어지는 '디자인하지 않기' 또는 '디자인 바꾸지 않기'라는 중요한 선택의 여지를 '디자인하기'라는 단어 하나에 빼앗겼을 때 발생하고 마는 비참한 결과를 인식해야 한다. 말에는 무서운 힘이 있기 때문이다. 예컨대 잘못 소화한 민주주의로 독선적 개인주의, 효율주의, 나아가 경제최우선주의와 더불어 '디자인하기'가 전원의 한가로운 풍경을 얼마나 많이 훼손시켰나. 지금은 전국 어디를 가도 전원의 풍경을 해치는 대형 상업 시설에 거대한 간판이 늘어서 있고 이곳저곳 모든 장소가 비슷비슷한 풍경으로 변해버렸다. 이런 풍경만 조성되는 현상이 과연 바람직한지 걱정하는 사람은 그리 많지 않은 듯하다. 무조건 새로운 것만을 추구해온 결과 전국이 모두 일률적이고 천박한 풍경만 갖추게 된 배후에는 사실 이 '디자인하기'라는 위험한 단어가 존재한다.

여기서는 군이 '디자인을 하지 않는' 선택의 여지가 존재하지 않을 경우 발생할 수 있는 위험성에 관해서 설명했지만 필요한 사물이 새롭게 탄생할 때 디자인은 당연히 필요하다. 이

런 경우 적극적으로 디자인하는 방향으로 나아가야겠으나 주의해야 할 것이 있다. 디자인에 대한 지나친 집착이다. '디자인하기'가 '디자인하지 않으면 안 된다'고 생각하는 심리 상태를 만들면 '디자인한 것처럼 보여야 한다'는 압박감에 사로잡히는 것으로 이어지고 만다.

가까운 사례로 냉장고 디자인을 생각해보자. 주방이라는 공간에서 냉장고가 "나 여기 있어! 나 좀 봐줘!"라 주장하고 있다면 주방이 편안하게 느껴질까? 냉장고는 일상생활에 조용히 녹아들어 제 기능을 해주면 될 뿐 굳이 눈에 띌 필요가 없다. 그런데도 냉장고 문손잡이에는 묘한 곡선이나 화려한 색깔의 악센트가 붙는다. 조용히 제자리를 지켜주는 냉장고는 줄어들고 기업이 마치 자기 회사의 자아를 드러내기 위해 발버둥 치듯 뭔가 화려하거나 독특한 장식을 한 것들이 대부분이다. 굳이 두드러지게 보일 필요가 없는데도 뭔가 장식을 해야만 '디자인'이라고 생각하는 이가 기업에는 놀랄 만큼 많이 존재한다. 물론 우수한 디자이너도 많이 있다. 하지만 그렇게 디자인의 본질을 이해하는 디자이너가 마치 디자인하지 않은 듯한 훌륭한 디자인을 완성하면 회의에서는 그것이 전혀 인정을 못 받고 단순히 디자인을 안 한 걸로 무시당한다.

냉장고가 냉장고의 역할을 못 하면 큰 문제겠지만 냉장고 이상이어도 곤란하다. 사람뿐 아니라 물건에도 '분별'이 있어야 하며 식품을 넣거나 꺼낼 때 외에는 오히려 존재감이 대놓

고 드러나지 않는 편이 훨씬 바람직하다. 경우에 따라서는 주방 벽 일부에 냉장고가 들어가 있어도 된다. 물론 기계니까 고장이 났을 경우에는 쉽게 교환할 수 있도록 연구해야 할 것이다. 그런 생각을 하는 자체도 이미 디자인을 시작한 것이다. 눈에 띄도록 장식하는 것만이 디자인은 아니기 때문이다. 24시간 잠자코 식품을 보존해주는 기능 자체가 디자인이라는 사실을 인식해야 한다.

부가가치 박멸 운동

다양한 상황에서 "가장 중요한 건 부가가치입니다."라는 의견을 들을 때마다 나는 그 발언자의 얼굴을 살펴본다. 단순히 바라보는 게 아니라 '살펴본다'. 나는 대학원을 졸업한 뒤 3년 정도 광고대행사에 소속되어 있었는데 그 당시 광고 세계에는 '부가가치'라는 병이 만연했다. 지금도 그런 말이 가끔씩 들리니 그 폐해는 정말 뿌리 깊다. 부가가치란 말 그대로 외부로부터 가치를 더하는 것이다. 일본의 제조업은 '가치'를 부가한다는 발상을 하게 된 순간부터 문제를 끌어안게 되었다. 가치가 외부로부터 부가되는 라벨인가?

길에서 발견한 둥근 돌멩이를 집으로 가지고 돌아와 책상 위 서류를 눌러두기 위한 문진으로 쓰게 되었다면 그 돌은 인간생활에 가치를 낳은 존재가 되었다고 할 수 있다. 그렇다면 그건 인간이 돌멩이에 가치를 부가한 걸까?

여기에 말의 위험한 마술이 깃들어 있다. 돌멩이는 돌멩이이다. 책상에 놓아둔다고 해서 그 돌멩이가 어떤 변화를 일으킨 건 아니다. 서류가 바람에 날리지 않도록 눌러두어야 할 필요가 있었는데 마침 주워온 돌멩이가 문진으로 적당했다, 이건 사람이 돌멩이에 가치를 부가한 게 아니라 자신과 돌의 관계

속에서 돌멩이가 원래부터 가진 가치를 발견한 것이다. 부가와 발견은 의미가 전혀 다르다. 자신의 상황을 대상에 강요했는가, 아니면 대상에 맞추어 용도를 이끌어냈는가?

중국 고대 갑골문자를 보면 재능才能의 '재才'는 '재在'와 같은 글자로 원래 '존재'를 의미하며 '능能'은 움직임으로서 힘을 의미한다. 그러므로 재능이란 '이미 갖추어져 있는 것을 움직이는 힘'이라는 뜻이다. 즉 이미 존재하는 잠재력을 이끌어내는 힘이 있는 사람을 재능 있는 사람이라고 표현한다. 재능 있는 사람은 자신이 갖춘 능력을 이끌어내는 사람이기도 하지만 대상으로부터 그 가치를 이끌어내는 사람이기도 하다. 자기 마음대로 가치를 부가해버리는 사람은 대상에 이미 존재하는 가치를 제대로 이끌어내는 게 아니다. 따라서 무엇인가에 가치를 부가하는 사람을 재능 있는 사람이라고 하지는 않는다. 이처럼 '부가가치'에는 자기중심적인, 매우 오만한 뉘앙스마저 서려 있다. 이렇게 사려 깊지 않은 말을 언제부터 중요하게 생각하게 되었을까?

아마 메이지시대明治時代, 1868-1912 이후에 시작된 대량생산이 전후戰後 고도성장기를 맞이하며 대량소비가 발생한 무렵부터가 아닐까 싶다. 즉 경제적 이익이 최우선인 사회에 이르면서 인간의 마음이나 생활을 풍요롭게 만들기 위한 물건의 제조가 아니라 오직 물건 판매만을 목적으로 삼으면서부터다. 라벨 값에 지나지 않는 가치 비슷한 것을 대상에 부가해 돈으로 바꾸

는 것이 마치 비즈니스인 것처럼 믿게 된 것이다. 세상에 이렇게 만연한 질 나쁜 바이러스를 없애야 한다는 생각에 나는 오래전부터 스스로에게 '부가가치' 사용금지령을 내렸다. 앞으로도 이 말을 함부로 사용하는 사람이 쓸데없는 참견을 하지 못하도록 유의하면서 많은 이들에게 그 바이러스의 해독에 관해 전하는 한편으로 박멸운동을 지속할 생각이다.

펭귄아 안녕, 잘 지내렴

1960년에 등장한 롯데 쿨 민트 껌Cool Mint Gum이라는 상품은 그보다 4년 전인 1956년 롯데가 비타민과 미네랄 등을 배합한 껌을 남극관측대 월동용으로 제공한 것을 계기로 발매되었다. 한편 대량생산이 시작된 1960년은 일본이 고도경제성장으로 돌입한 시기다. 일본에서 껌이 처음 제조된 건 그보다 훨씬 전 인 1920년대 말이지만 일본의 식습관상 받아들여지지 않아 확 산되지 않았다. 그러다 전쟁 후에 미국의 초콜릿과 함께 달콤 하고 맛있는 추잉 껌chewing gum이 적극적으로 수입되었고 메이 저리그 야구선수나 할리우드 영화의 등장인물이 껌을 씹는 멋 진 모습 등이 겹치면서 대량 제조 판매가 시작되었다. 롯데는 전후 얼마 지나지 않아 풍선껌 시장 개척에 참가하는 데 이어 얇은 판 모양으로 생긴 판껌plate gum을 제조 판매하는 쪽으로도 진출해 스피어민트 추잉 껌Spearmint Chewing Gum, 그린 껌Green Gum, 쿨 민트 껌을 판매하게 된 것이다.

　당시 이 민트 껌 시리즈의 매운맛과 청량감은 상당히 자극 적이었다. 특히 쿨 민트 껌 광고에 사용된 '어른의 매운맛, 남극 의 상쾌함'이라는 광고 문구가 이 껌의 특징을 잘 표현한다. 요 즘처럼 자극적인 음식이나 혀가 얼얼할 정도로 강렬한 미각이

넘치는 시대가 아니었기 때문에 지금은 별로 자극적으로 느껴지지 않는 민트의 청량감도 혀가 약간 얼얼할 만큼 강한 맛으로 느껴졌을 것이다. 나도 어린 시절에 그런 느낌을 받은 기억이 남아 있다. 그 시절 과자류를 보면 '설탕의 달콤한 맛'이 인기를 누리고 있었는데 거기에 매운맛을 첨가한 건 사회에 꽤 새로운 미각 체험을 제공하는 도전이었다. 지금은 일반적이지만 발매 당초에는 획기적, 즉 도전적이었던 것이다.

초기 디자인을 거의 그대로 유지한 쿨 민트 껌을 발매한 지 32년이 지난 1992년. 롯데 껌 전체의 리뉴얼 디자인 경쟁입찰에 참가해달라는 의뢰가 광고대행사를 통해 내게 들어왔다.

즉시 롯데의 상품 개발 담당자를 만나 리뉴얼을 계획하게 된 경위를 들었다. 사후에 알게 된 내용에 따르면 인쇄회사까지 포함해 모두 아홉 군데의 회사가 참가한 거대한 경쟁입찰이었다고 한다. 현재의 나는 한정된 시간 안에(대상에 몰입할 여유도 없이) 디자인을 제안해야 하는 경쟁입찰에는 참가하지 않는다는 원칙이 있지만, 아직 젊고 경험도 적었던 당시에는 조금이라도 기회를 붙잡기 위해 적극적으로 참가했다. 또 대학을 나오자마자 광고대행사에 3년 동안 근무한 경험을 바탕으로 이 리뉴얼에 경쟁입찰 형식을 도입할 수밖에 없는 사정도 충분히 이해하고 있었다. 당시는 아직 자일리톨 껌이 없었던 시절로 그린 껌이나 쿨 민트 껌은 일본을 대표하는 추잉 껌이었다. 30년 이상이나 롯데라는 기업을 지탱해온 기둥이라

고 할 수 있는 상품의 포장 리뉴얼을 제작하는 것이니 당연히 혹시 모를 위험에 대비해 모든 디자인 기획안을 비교검토해야 한다고 생각했을 것이다. 그리고 역사가 있는 상품의 리뉴얼 디자인은 신제품 디자인보다 훨씬 어렵다. 새로운 상품은 제로에서 시작하지만 오랜 세월 친숙해진 상품은 이미 팬이 많아 완전히 새로운 것을 만들 수 없기 때문이다.

나 자신도 어린 시절부터 좋아했던 쿨 민트 껌이었던 터라 망설임 없이 그 경쟁입찰에 참가했다. 첫 의뢰는 민트계열 껌뿐 아니라 블루베리 등의 과일계통 껌도 포함한, 즉 롯데가 판매하는 껌 전체의 리디자인redesign이었다. 이미 닛카위스키의 퓨어몰트 상품 개발을 진행한 경험이 있던 내겐 '상품이란 소비자를 향한 그 기업의 얼굴'이라는 확신이 있었기 때문에 이때도 '기업의 얼굴을 디자인한다'는 인식을 가지고 참가했다.

가장 먼저 염두에 두었던 건 오랜 세월 판매되어온 상품은 그 디자인도 하나의 재산이라는 점이었다. 늘 이 껌을 즐기며 껌을 사야 할 때는 망설이지 않고 이 제품에 손을 뻗는 헤비 유저heavy user에게 디자인은 어떤 식으로 남아 기능하고 있을까? 30년 넘게 거의 같은 디자인으로 판매해온 이 껌을 즐겨 구입하는 사람들은 매대 앞에서 어느 정도 시간을 들여 선택할까? 일반적으로 자신이 늘 습관처럼 구입하는 일상품은 자주 이용하는 상점의 같은 위치에 진열되어 있기 때문에 순간적으로 확인한 뒤엔 망설이지 않고 손을 뻗어 집어든다. 애용자라면

일일이 확인할 필요도 없이 마치 기호를 기억하듯 패키지 디자인을 기억하고 있다. 순간적 판별과 선택이라는 자연스러운 행동을 유발하는, 뇌에 강렬하게 기억된 그 이미지는 사람에 따라 다양하지만 각자 전체적인 인상을 바탕으로 상품을 포착한다. 어두운 분위기의 파란 바탕 왼쪽에 펭귄이 있고 COOL 이라는 단어의 첫 글자 C의 초승달 모양이 있다는 식의 애매한 기억과 상품이 조합되면 그 순간 집어드는 것이다. 세밀한 부분을 굳이 확인하지도 않는 이 헤비 유저가, 리뉴얼된 뒤로 디자인이 너무 바뀌어 원하는 상품을 쉽게 발견하지 못하면 그건 본말이 전도되는 엄청난 사건이다. 리뉴얼하는 것이니 새로운 상품이라는 느낌을 주기는 해야 하지만 새로우면서도 지금까지와 다르지 않아야 한다는 모순도 해결해야 한다. 생각할수록 어려운 작업이었다. 그저 새롭게 만드는 일이라면 간단할 텐데 그건 헤비 유저를 혼란에 빠뜨리는 행위다. 사람의 기억을 미래와 자연스럽게 연결해야 했다.

그래서 일단 지금까지의 디자인을 세밀하게 검증해서 어떤 요소가 사람들의 기억에 남아 있는지 확인하는 작업부터 들어갔다. 디자인의 재산으로 남겨야 할 요소와 새롭게 바꾸는 과정에서 버려도 될 요소를 변별하기 위해. 또한 그린 껌도 과일계통 껌도 아닌, 펭귄이 인상적인 쿨 민트 껌 디자인으로 기본을 만들면 다른 아이템도 자연스럽게 떠오를 것이라 생각했다.

포장의 바탕을 이루는 청회색. 이걸 만약 붉은색으로 바꾸

면 더 이상 상쾌한 인상이 아니라서 전혀 다른 상품이라는 인식을 줄 우려가 있다. 다음으로 포장 왼쪽에 들어간 작은 그림. 펭귄 한 마리가 남극의 밤하늘을 올려다보며 뭔가 생각에 잠겨 있고 그 배경에선 고래가 물을 뿜는다. 자세히 들여다보니 정감이 느껴진다. 하지만 그 시점에는 누가 그린 그림인지 롯데 사내 직원도 명확하게 모른다고 했다. 추측컨대 포장 인쇄를 담당했던 인쇄회사 디자인 담당자가 외부에, 그것도 일러스트레이터라는 직업이 아직 존재하지 않던 1960년대였으니 아마도 삽화가에게 의뢰했던 것 같다는 설명이었다. 어린 시절부터 수십 년 동안 익숙해진 '누가 그렸는지 알 수 없는' 그 그림이 왠지 애틋하고도 사랑스럽게 느껴졌다.

이어서 로고타입을 검증했다. 상품명인 'COOL MINT'는 당연히 들어가야 한다. 더구나 머리글자인 초승달 모양의 C는 뒤에 이어지는 두 개의 O와 함께 인상적인 로고를 이루고 있다. 회사명인 'LOTTE'도, 한 통에 껌 몇 개가 들어 있는지 알 수 있는 '9GUM STICKS'도 모두 디자인에서 필수불가결의 요소다. 이건 보통 문제가 아니다. 추잉 껌 포장지 표면의 그 작은 공간에 이 모든 요소를 모두 넣으려면 지금까지와 별 차이가 없는 디자인을 구사할 수밖에 없다. 하지만 특별한 차이가 없다면 굳이 디자인을 새롭게 만들 필요가 없다. 어떻게 해야 할까? 일단 필요한 요소에 다른 요소를 첨가하는 길이 있다. 그림이나 글자의 배경에 줄무늬를 넣거나 물방울무늬를 배치하는 등

무언가 다른 요소를 첨가해서 확실하게 바뀐 인상을 주는 방법이다. 이 방법으로 시험 삼아 디자인을 했더니 즉시 문제를 발견할 수 있었다. 추잉 껌이 진열되는 편의점이나 자동판매기에는 다양한 상품들이 놓여 있다. 가뜩이나 정보가 너무 넘치는 환경인데 원래보다 더 많은 정보를 넣은 껌을 진열하면 어떻게 되겠는가. 복잡한 상품들 속에서 복잡한 디자인을 구사한 상품을 진열하면 어지러운 느낌이 들어 오히려 그 상품이 눈에 띄지 않을 가능성이 높다.

이미 재산이 된 디자인 요소를 남기면서 새로운 디자인을 구사하는 작업은 난관에 부딪혔다. 다만 어려운 일일수록 반드시 타개책을 발견할 수 있다는 신념으로 집중하면 반드시 해답을 얻게 될 것이라고 믿었다. 최대한 객관적으로 바라보고 관찰한 다음에 자유롭게 이런저런 아이디어를 생각하다 보면 어느 순간 "아!" 하는 깨달음이 찾아온다. 아이디어가 마치 하늘에서 떨어져내리는 것 같은, 내부에서 솟아오르는 게 아니라 외부로부터 찾아오는 듯한 그런 감각이다. 그런 의미에서 객관적 관찰에 집중하는 행위와 아이디어가 떠오르기를 기다리는 행위는 같다고 생각한다.

쿨 민트 껌의 리뉴얼에 도전하며 객관적인 관찰을 하면서 정신을 집중해 아이디어를 기다리던 어느 날 문득 깨달았다. 편의점 같은 가게에서는 비스듬히 내려다보이는 위치에 상품을 진열하는 경우가 많다. 그래서 추잉 껌도 한쪽 면만이 아니

라 정면과 윗면 양쪽이 거의 동시에 보인다. 이 사실을 깨달은 시점부터 그때까지와는 전혀 다른 디자인을 생각하게 되었다.

이때의 아이디어에는 추잉 껌의 역사적 배경이 밀접하게 연결되어 있기에 잠깐 언급한다. 1945년에 롯데가 처음으로 발매한 스피어민트 껌은 여섯 개들이에 20엔이었다. 이어서 나온 그린 껌, 쿨 민트 껌도 여섯 개들이가 20엔. 그린 껌은 네 개들이를 10엔에 팔던 시기도 있었다. 시간이 흘러 일곱 개들이가 30엔이 되었고 그 상태에서 물가가 상승하자 껌 가격도 올라서 1990년 무렵에는 현재 형태의 아홉 개들이가 100엔이었다. 내가 리뉴얼 디자인을 하게 된 단계는 시장에서 아홉 개들이 판껌을 100엔에 판매하던 시기였다. 이게 디자인과 무슨 관계가 있을까? 포장의 두께다.

일곱 개들이 껌 상자는 윗면이 확실하게 넓었으며 옆면은 좁고 얇았다. 그 시절까지의 추잉 껌 포장은 윗면이 중심이고 옆면은 어디까지나 보조하는 역할이었다. 하지만 시대가 변하면서 내용물이 증가해 아홉 개들이가 되면서 옆면, 즉 정면과 윗면의 폭이 거의 비슷해졌다. 내가 깨달은 것은 그럼에도 윗면과 정면에 같은 그래픽이 적용되어 있다는 사실이었다. 거의 정사각기둥으로 바뀐 아홉 개들이 껌 모양이 일곱 개들이와 비교해 진열대에서 얼마만큼 차이가 나느냐는 그때껏 전혀 검토한 바 없었다. 같은 형태, 같은 면적이니까 같은 그래픽을 어떤 면에 넣어도 상관없다고 판단한 듯하다.

두 면이 동시에 보이는 각도가 껌 본래의 '정면'이라면 이때까지의 포장은 똑같은 그래픽이 인쇄된 두 면을 동시에 보여주었다는 의미다. 편의점에서 껌을 사러 가서는 딱 하나의 면만 보고 싶어서 껌을 바로 위에서 내려다보거나 쭈그리고 앉아 바로 앞에서 바라보는 이상한 행동을 하는 사람은 있을 리 없다. 하지만 디자이너가 포장 디자인을 할 때, 즉 책상에서 종이에 그리건 요즘처럼 컴퓨터 화면을 바라보며 그리건 간에 포장의 직사각형 평면에 요소를 넣을 때는 바로 위에서 내려다보거나 바로 앞에서 바라보는 것처럼 한쪽 면을 중심으로 그린다. 그렇기 때문에 현실감을 살릴 수가 없다. 또 그런 디자인은 일반적으로 볼 때 사회에서 제 기능을 하기 어렵다. 이에 비해 진열대에서 껌이 어떤 식으로 보이는지, 어떤 식으로 느껴지는지 시뮬레이션을 할 경우엔 디자인을 몸으로 생각할 수 있다. 사물과 사람의 관계를 머리가 아닌 몸으로 실감하고 생각하는 것이다.

당시 나도 두 개의 면이 동시에 보인다는 사실을 몸으로 깨닫게 되자 그때부터 어떤 디자인을 해야 할지 그림이 그려졌다. 그 두 개 면에 '그림'과 '글자'라는 두 가지 요소를 각각 구사하면 된다. 순간 이건 가능성이 있겠다는 느낌이 들었다. 이후에는 세밀한 부분을 채워넣으면 된다. 문장과 그림을 함께 넣기가 복잡하다고 느끼다가 두 개의 면이 동시에 보인다는 사실을 깨달은 이후 그림과 글자를 나누어 삽입하면 된다는 아이디어가 떠오를 때까지의 시간은 약 0.5초였다. 물론 객관적

으로 관찰하고 집중한 상태에서 아이디어를 기다린 시간은 엄청나게 길었지만…….

아이디어는 여러 사람이 모여 앉아 논의를 거듭한다고 떠오르는 게 아니다. 열 명이 모이건 백 명이 모이건 떠오르지 않을 때는 떠오르지 않는다. 어느 순간 갑자기 전혀 다른 각도에서, 하늘에서 떨어져내리듯 아이디어가 떠오르고 나면 그때부턴 거기에 있는 커다란 가능성을 깨닫고 세밀하게 전개해나가기만 하면 된다. 가능성을 깨닫지 못하면 아무런 진전도 없다. 여럿이 모여 논의할 경우에는 설사 한 명이 아이디어를 떠올려도 다른 사람이 이를 쓸데없는 방향으로 전개하거나 상상력 부족한 사람이 문제를 제기해 아이디어의 확산을 방해하곤 한다. 아이디어에 관해서는 인원 수가 중요한 게 아니라 각자 얼마나 집중을 할 수 있는지가 중요하다. 여러 명이 함께 생각한다고 좋은 아이디어가 떠오르는 게 아니다. 민주주의를 오해해서는 안 된다. 그 자리에 몇 명이 있건 간에 객관적으로 집중할 수 있는 사람만이 아이디어를 떠올릴 수 있다.

가능성이 있다고 여겨지는 아이디어가 떠오르고부터는 플라스틱 모형을 만들 때처럼 모델을 만들었다. 윗면에 'LOTTE COOL MINT 9 GUM STICKS'라는 글자를 레이아웃하고 정면에 펭귄을 배치했다. 이때 펭귄의 뒷배경에서 물을 뿜고 있던 고래로부터 커다란 시사를 얻었다. 이 부분은 뒤에서 설명하겠다. 즉 지금까지의 요소(의장意匠)를 충분히 살리면서 구조

를 바꾸는 방법으로 리뉴얼 디자인이 탄생했다. 그림을 넣는 면, 그러니까 독자적으로 해방된 정면에 펭귄을 배치해보니 한 마리로는 왠지 쓸쓸한 느낌이었고 두 마리를 넣으니 싸우고 있는 것처럼 보였다. 세 마리도 어쩐지 빈틈이 많아보였다. 펭귄과 윗면의 공간 배합을 생각하며 크기를 조절해서 늘어놓는 방식으로 진행한 결과 여섯 마리까지는 답답한 느낌이 들어 다섯 마리로 결정했다. 왠지 모르게 편안한 느낌이 드는 간격은 사람과 사람 사이에도 존재한다. 이런 것들을 생각하며 배열하는 과정에서 펭귄 다섯 마리 정렬하기는 인간관계 그 자체라는 사실을 깨달았다. 또 다섯 가지 요소를 늘어놓는 이 퍼포먼스를 다른 껌에도 응용할 수 있을 것 같은 느낌이 들었다. 그린 껌을 위해서는 나무를 다섯 그루 늘어놓는 이미지가 떠올랐다. 새로운 아이덴티티, 즉 표지가 될 수 있다는 생각이 들었다.

문득 하이쿠俳句와 비슷하다는 느낌이 들었다. 하이쿠는 5·7·5라는 형식적 규칙이 있기 때문에 지금도 많은 사람들이 부담 없이 즐기는 시가詩歌다. 5·7·5는 무한대의 가능성을 이끌어내는 플랫폼이자 OS Operating System다. 디자이너는 '표현'하는 데 얽매이기 쉽지만 표현 이전에 자유로운 발상을 가능케 하는 기초를 만드는 노력을 게을리하지 말아야 한다. 한 번뿐인 디자인이 아니라 지속적일 수 있어야 하는 상품 패키지 디자인에 관해 생각하는 과정에서 얻은 이 결과는 내게는 엄청난 발견이었다.

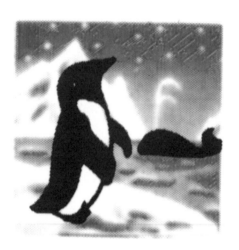

그렇게 쿨 민트 껌에 다섯 마리의 펭귄을 배열했으나 여전히 마음에 걸리는 부분이 있었다. 지금까지의 디자인을 유지하면서 새로운 아이덴티티도 획득하기는 했지만, 이렇게 오랜 세월 동안 지속되어온 상품 디자인을 이렇게 간단히 변경해도 되는 걸까……. 그래서 다시 한번 그때까지의 껌에 그려져 있던 작가 미상의 남극 펭귄 그림을 뚫어지게 들여다보았다. 포장에 그려진 고래가 뿜는 물줄기가 두 갈래로 갈라져 있는데, 둘 다 오른쪽으로만 뿜고 있다는 사실을 발견할 수 있었다. 남극의 차가운 밤하늘, 펭귄의 배경에서는 왼쪽에서 오른쪽으로 강한 바람이 불고 있었던 걸까? 아니면 이 그림이 그려지는 순간에 오른쪽에서 맹렬한 속도로 고래가 헤엄치고 있었던 걸까? 아니면 또 다른 예상하기 어려운 상황이 전개되고 있었던 걸까? 이런저런 상상을 하는 동안, 고래가 뿜는 물줄기가 두 갈래로 갈라지되 한쪽으로 치우쳐 있다는 사실을 이미 깨달은 이들도 분명히 있을 것이라는 생각이 들었다.

상품 자체는 변하지 않는 하나의 정보이지만 그것을 받아들이는 방식은 사람에 따라 다르다. 그 상품과 인연이 먼 사람도 있지만 깊은 사람도 있다. 양쪽 모두를 만족시키는 것이 리뉴얼이라는 작업 아닐까. 우선 오랜 세월에 걸쳐 그 상품을 사랑해온 사람의 입장에서는 리뉴얼을 원하지 않을 것이다. 그래도 어떤 이유에서 리뉴얼을 해야 하는 경우라면 그때까지 애용했던 사람들이 납득할 수 있어야 한다. 하지만 그들이 환영하는

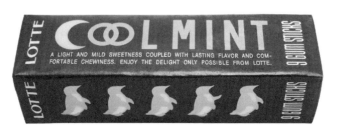

리뉴얼은 사실상 불가능하다. 여러분도 소비자로서 자기의 일상적인 심리를 돌이켜보면 이해할 수 있을 것이다. 리뉴얼하는 기업은 물론 몇 번이나 조사를 하고 기존의 소비자로부터 환영받기를 기대하지만, 미리 통고도 없이 기업 쪽의 형편에 맞추어 마음대로 변경하는 것이기 때문에 고마운 결과는 그다지 얻기 어렵다. 적어도 그 작은 그림에 그려진 고래의 비밀을 깨달은 누군가를 향해 감사인사를 드리는 의미에서 펭귄의 한쪽 손을 들어 올리는 방법을 생각했다.

그 밖에도 다양한 연구를 시도해보았으나 생각이 너무 많아도 너무 부족해도 바람직하지 않다. 적당한 선에서 멈추고 검증해보니 다섯 마리 펭귄 중에서 한 마리만이 손을 들고 있는 모습이 가장 인상적이었다. 그렇다면 몇 번째 펭귄을 이용해야 할까? 첫 번째 펭귄도 가장 뒤쪽 펭귄도 아니다. 한가운데 펭귄은 너무 두드러진다. 앞에서 두 번째나 뒤에서 두 번째가 적당하다. 이렇게 생각하자 다섯 마리 펭귄이 마치 사람처럼 보였다. 회사조직의 구성원이 일렬로 늘어서서 행진하는 것처럼 말이다. 선두는 사장이고 가장 뒤쪽이 평사원이라 할 경우 이 행렬에서 누가 가장 힘든 역할을 담당하고 있을지 생각해보았다. 그것은 앞에서 두 번째 펭귄이다. 사장은 "좀 더 빨리 따라오라고 해!"라고 고함을 지르고 있으며 세 번째 이하부터는 "현재의 속도도 따라가기 힘듭니다!" 하고 비명을 지른다. 그 사이에서 고민에 잠겨 있을, 앞에서 두 번째에 있는 펭귄의

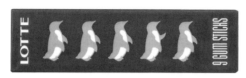

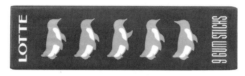

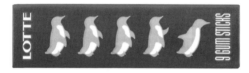

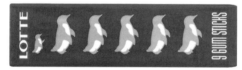

롯데 '쿨 민트' 일러스트레이션(2002)

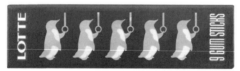

롯데 '쿨 민트' JR매점 한정(2005)

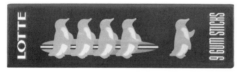

롯데 '쿨 민트' 여름 기간 한정(2006)

손을 들어 올린 순간 그가 용기를 내어 사장에게 외치는 대사가 머릿속에 떠올랐다.

"사장님, 그렇게 빨리 재촉하시면 아무도 못 따라갑니다!"

여기까지 생각이 이르자 고래의 비밀을 알고 있는 분들도 이 리뉴얼을 이해해줄 것이라는 느낌이 들었다.

나는 이 기획안을 포함해 모두 다섯 가지의 기획안을 제출했다. 나머지 네 개의 기획안은 이 기획안을 두드러지게 보이기 위한 것이었다. 프레젠테이션은 어떤 식으로 해야 할까, 어떻게 보여야 상대방에게 잘 전달될까 하는 점도 디자인을 검토함과 동시에 생각해야 할 필요가 있다.

이윽고 프레젠테이션 자리에서 "사실은 두 번째 펭귄이 손을 들고 있습니다."라고 말하자 모두 자리에서 엉거주춤 일어나 실물 크기의 모형을 뚫어지게 들여다보았다. 이어 다섯 마리 펭귄을 사회조직에 비유한 스토리를 설명했더니 모두 미소를 지으며 천천히 고개를 끄덕였다. 그 자리에 있던 롯데 담당자와 광고대행사 직원들은 모두 회사라는 조직에 근무하고 있는 샐러리맨이었으니까. 어쩌면 내 기획안이 채택될 수도 있겠다는 느낌이 든 것은 이 순간이었다. 그리고 얼마 뒤, 광고대행사 쪽에서 전화가 걸려왔다.

"사토 씨의 기획안으로 결정되었습니다."

왼손으로 수화기를 잡고 그 말을 들은 순간 나는 오른손으로 힘주어 주먹을 움켜쥐었다. 그 기억이 지금도 남아 있다.

이후로 '선두에 있는 사장'이 납득할 때까지 세밀한 검토 작업이 두 달 정도 철저하게 반복되었다. 내 디자인으로 결정한 뒤에 제작한 실물 크기 모형이 700개가 넘었다. 프레젠테이션을 통과한 뒤에도 그렇게 혹독한 장거리 마라톤 같은 작업이 이어지리라고는 전혀 예상하지 못했다. 최종적으로는 최초 기획안과 거의 비슷한 형태로 결정되었다.

그 뒤에도 아홉 개들이 껌 열다섯 통을 한 세트로 구성해서 상자에 약간 다른 포즈를 취한 펭귄 포장을 시도하는 한편으로 판껌 포장지 하나하나에도 변화를 가하는 등 과거에 추잉껌에 시도된 적 없는 실험을 되풀이했다. 지금도 세계에서 유례를 찾아보기 어려운 패키지 디자인 전개였다고 자부한다.

그러나 리뉴얼을 한 지 21년이 지나 2014년 4월에 이루어진 재리뉴얼을 거치며, 같은 요소가 다섯 개나 배열된 민트 껌 시리즈는 모습을 감추게 되었다. 새로운 디자인은 내가 한 게 아니다. 일본 전역에서 조용히 손을 들고 있던 두 번째 펭귄을 다시 만날 수 없다고 생각하면 가슴이 아프다. 그래도 내가 디자인한 펭귄은 새로운 무대에서 즐겁게 헤엄을 치고 있는 듯하다. 지금은 구슬 타입의 껌이 주류를 이루게 되었지만 가끔 판 모양 쿨 민트 껌도 꼭 맛보기를 권한다. 새로운 펭귄을 바라보면서 반세기 넘도록 작은 포장 위에서 살아온 펭귄의 이야기를 잠깐이나마 상상해보기 바란다.

적당한 디자인

예로부터 일본에는 '적당히'라는 좋은 말이 있다. 원래 나는 아이들 교육 방식에 대해선 "적당히 해라."라고 말하기보다는 "질릴 때까지 최선을 다해라." 하는 쪽에 한 표를 던지는 쪽이지만, 일을 경험하면서 이 말의 깊은 의미를 조금씩 이해하게 되었다. '적당히'에는 완벽하기 전 단계에서 멈춘다는 뉘앙스가 있다. 이를 디자인에 그대로 적용하면 '적당한 디자인'이 된다. 언뜻 듣기에 별로 바람직하지 않은 디자인이라는 느낌이겠지만 '적당한 수준을 철저하게 디자인한다'거나 '적당한 디자인을 추구한다'는 말로 받아들인다면 인상이 완전히 바뀔 것이다. 즉 여기에서 말하는 '적당히'는 완벽하게 할 수도 있지만 굳이 그 바로 전 단계에서 멈추고 완성한다는 뜻이다.

바로 전 단계의 적당한 선에서 멈추는 디자인을 통해 탄생하는 '여유'야말로 인간이 사물을 자기 나름대로의 방식으로 대하게 하는 여지다. 사람들 각자의 기호에 맞추는 주문제작이라고도 할 수 있다. 본래 사람은 각각 가치관도 다르고 생활에서의 모든 행동양식도 다르다. 그런데 너무 완벽해서 '여유'가 없는 대상을 보면 왠지 벽에 가로막힌 느낌이 드는 경우가 적지 않을 것이다. 사물 쪽에서 일방적으로 "이렇게 써주세요!"라

고 주장하는 듯한 느낌, 혹은 사물로는 아름답지만 전혀 실용적이지 않겠다는 인상을 종종 받는 이유는 '여유'가 없기 때문일지도 모른다. 기업이나 디자이너는 그 제품만을 하나의 작품으로 간주하며 완성도를 지향하는 경향이 있다. 당연히 '여유'는 탄생할 수 없다. 그러나 디자인은 그 자체에 가치가 있는 것이 아니라 디자인된 물건과 그것을 대하는 인간의 관계 속에서 효력을 발휘한다. 인간의 가치관은 모두 다른 만큼 각자의 가치관과 관계성을 가질 수 있는 적당한 영역에서 멈추는 게 디자인의 역할 아닐까. 거기서 '여유'가 탄생한다.

'적당히'라는 애매한 표현 속에 사실은 디자인이 나아갈 방향에 대한 중요한 단서가 포함되어 있지 싶다. 그리고 이 '적당히'를 예전의 생활용품에서 엿볼 수 있다.

일상생활에서 아무렇지 않게 쓰는 도구를 인간과의 관계라는 관점에서 관찰해보면 우리만의 독특한 디자인을 발견할 수 있다. 사용자의 능력을 전제로 성립된 것들, 예컨대 식사를 할 때 사용하는 '젓가락'이 대표 격이다. 끝을 가느다랗게 만든 두 개의 막대기만으로 작은 밥알이나 콩알, 꽤 큼직한 감자까지 집을 수 있다. 그뿐 아니라 이 단순한 도구로 고기를 찢거나 부드러운 음식에 꽂거나 된장국을 휘젓거나 미끌미끌한 미역을 집어서 입으로 가져갈 수도 있다. 김으로 하얀 쌀밥을 감싸기도 한다. 이런 식으로 우리는 어린 시절부터 다양한 용도로 매일 두 개의 막대기를 사용하고 있다. 그것도 무의식중에 말이

다. 여기에는 서양의 포크나 나이프와는 전혀 다른 '관계성의 디자인'이 존재한다. 헨리 페트로스키Henry Petroski의 『포크는 왜 네 갈퀴를 달게 되었나The Evolution of Useful Things』에는 포크와 나이프의 진화에 관한 내용이 자세히 설명되어 있다. 포크와 나이프가 '함께 진화coevolution'해온 경위는 그 자체로 재미도 있고 깊은 흥미를 일으킨다.

현대사회의 포크나 나이프는 손잡이 부분이 움켜쥐기 쉽도록 두툼하게 만들어져 있는데 두툼한 정도가 디자인의 특징으로 나타난 경우도 많다. 그에 비해 젓가락에는 손으로 잡는 특별한 부분이 없고 손잡이는커녕 어떤 손가락을 어디에 대게끔 하는 식의 디자인이 전혀 없다. 사물 쪽에서 "이렇게 써주세요!"라고 압박하는 디자인이 아니라 소재 그 자체가 조용히 자세를 잡고 "마음대로 써주세요!" 하며 모든 것을 맡기는 형식이기 때문에 젓가락을 처음 본 외국인은 사용 방법을 이해하기 어려워 당황한다. 그러나 일단 사용 방법을 마스터하면 음식을 먹기 위한 도구로 젓가락만큼 다양하고 편한 도구는 달리 유례를 찾기 어려울 것이다. 두 개의 막대기만으로 이루어진 단순함이 오히려 인간이 본래 가진 능력을 이끌어내주며 거기서 인간의 기본적인 행위마저 탄생할 수 있다. 일본인은 젓가락에 대해 그 이상의 진화를 통한 편리함은 추구하지 않았다. 그래서 서양의 포크나 나이프처럼 눈에 보이는 진화는 이루지 않았지만, 일본의 젓가락은 일직선 막대 모양인 중국 젓가락과는

또 다르며 금속이 아니라 주로 나무나 대나무를 써서 끝을 매우 가느다랗게 만드는 방식을 통해 더욱 섬세한 움직임에 대응할 수 있도록 미묘하게 진화했고 옻칠을 하는 등으로 완성도나 재질 선택 면에서도 전통이 살아 있다. 이처럼 당연하게 여겨지는 일상 속에서, 적당한 수준에서 멈추었지만 섬세함을 철저하게 첨가한 다양한 물건들을 얼마든지 찾아볼 수 있다.

음식을 먹기 위한 도구는 음식물과 인간의 관계 속에서 진화해온 것이라 각 국가나 지역의 음식문화 전체와 관련이 있다. 다양한 음식이 유통되고 전 세계의 음식을 맛볼 수 있는 지금도 젓가락은 계속 그 형태를 유지하고 있으며 해외에서도 젓가락을 사용하는 사람의 수가 증가하고 있다는 사실에 우리는 주목해야 한다. 일본의 디자인은 내부만을 향해 갈라파고스화 Galapagos Syndrome, 국제적 표준과 동떨어져 고립적으로 독자화해 발전하는 현상가 되어 있으니 좀 더 세계를 향해 나아가야 한다는 발언을 자주 듣는데 이것은 터무니없는 오해다. 화려한 디자인이 시도된 유명 디자이너의 물건보다 누가 만들었는지 알 수 없는 젓가락에야말로 전 세계에 자랑할 만한 디자인이 풍부하게 갖추어져 있다.

또 하나 잊어서는 안 되는 것이 '보자기'다. 물건을 싸는 방법이 수십 가지나 되는 보자기는 모든 것을 쌀 수 있을 뿐만 아니라 쓰지 않을 때에는 작게 접어둔다. 즉 자유자재로 변화할 수 있는 한 장의 천 상태로 내버려두는 이상으로는 디자인이 구사되어 있지 않다. 가방처럼 손잡이를 달거나 봉투처럼 재봉

을 하지도 않고 어디까지나 원형을 그대로 유지한 상태로 사용한다. 편리함만을 추구해 모든 것을 진화시켰다면 이미 사라져버렸을 도구 가운데 하나가 보자기다. 그러나 인간이 지닌 '생각하는' 능력이나 '적응하는' 능력을 이끌어낼 여지를 충분히 남겨놓은 '보자기'라는 한 장의 천이 택배를 비롯해 무엇이건 편리함을 추구하는 시대에도 여전히 남아 있다는 자체가 주목할 만한 가치가 있는 일이다. 이 역시 지나치지 않은 적당한 디자인의 전형적 예다. 정사각형의 천 한 장인 '보자기'에 시도할 수 있는 그래픽 디자인의 가능성이 무한대임은 새삼 말할 필요도 없을 것이다. 편리함을 추구하며 상황에 맞는 다양한 형태를 만들어내는 요즘이지만, 어쩌면 불편할 수도 있는 이 한 장의 천은 더 이상의 진화 없이 적당한 수준에 머물러 있으며, 바로 그런 이유로 무한대에 이를 만큼의 표현이 가능한 캔버스 역할을 하고 있다. 과거의 생활을 돌이켜보면, 평소에는 접어서 보관했다가 사용할 때만 활짝 펼쳐 필요한 장소에 설치해서 실내 칸막이로 활용하는 병풍 역시 젓가락이나 보자기와 마찬가지로 '적당히'의 의미를 찾을 수 있는 물건이다. 이런 식으로 일상생활의 문화적 역사 속에서 앞으로 되살려야 할 도구는 얼마든지 발견할 수 있지 않나 싶다.

디자인을 생각하는 건 인간의 풍요로움이란 무엇인가를 생각하는 일이다. 지금 시점에 20세기 후반을 돌이켜보면 생활 도구를 마치 오브제objet처럼 완성시켜 그 아름다움을 다투는

시대였다는 느낌이 든다. 21세기에도 20세기와 마찬가지로 우리는 오브제로서의 디자인을 지속할 것인가? 일상을 약간 돌아보는 것만으로도 젓가락이나 보자기, 병풍처럼 우리 활동에 맞추어 지속되어온 멋진 물건들의 존재를 얼마든지 찾아볼 수 있다. 그리고 이들이 보여주는 것이 '적당히'의 의미다. 인간의 몸은 물론이고 마음조차 전혀 쓰지 않아도 되는 필요 이상의 편리함을 수정하고 적당한 수준이 무엇인지 다시 한번 모색해 보아야 할 때가 다가온 듯하다. 그것이야말로 자원 문제, 에너지 문제 그리고 문화적 가치 문제 등과 밀접하게 연결되어 있다는 생각이 들지 않는가.

몸과 마음을 쓰지 않는 편리함이 인간을 정말 풍요롭게 만들어줄까? 예로부터 평소 흔히 들어온 '적당히'라는 말은 우리가 잊어서는 안 되는 소중한 감성을 전해준다.

대증요법과 체질 개선

머리가 아플 때 우리는 일단 시판 중인 두통약을 복용해 통증을 완화한다. 이런 대증요법은 여러분도 잘 알고 있듯 서양의학에서 유래한 처방인데, 우리 세대 대다수는 그 약이 서양의학적 처방인지 동양의학적 처방인지 하나하나 의식하지 않고 어린 시절부터 당연하다는 듯 시판되는 약에 신세를 져왔다. 모든 일에 빠른 속도가 요구되는 현대사회에서는 신체가 이상을 알려도 원인을 밝힐 여유가 없기 때문에 증상을 응급으로 억제하는 것이 일반적이다.

화학약품을 이용해서 즉효성을 추구하는 서양의학적 '대증요법'에 비해, 왜 머리가 아픈 것인지 이유를 찾아 식사나 운동이나 수면 등의 방법을 개선하거나 천연소재인 한방약의 힘을 빌려 조금씩 신체를 조정해서 두통을 치유하려는 게 동양의학적 '원인요법'이다. 원인요법은 신체가 원래부터 갖춘 자연치유력을 이끌어내는 처방이다. 현대사회에서는 서둘러 통증을 억제해야 할 필요 때문에 대증요법에 의지해야 하는 경우가 많다. 하지만 대증요법으로는 신체의 본질적인 문제를 해결할수 없다. 기업의 체질 개선이나 브랜딩도 마찬가지다.

상품이 팔리지 않는다는 이유로 패키지 디자인을 변경해

'일단' 판매수치를 높이려는 행위는 일 년에 수백 가지 이상 신상품이 진열되는 편의점 진열대와 선반에서도 흔히 볼 수 있는 광경이다. 팔리지 않게 된 원인을 본질적으로 파헤칠 노력은 하지 않고 즉각 눈에 띄는 표면적인 부분 탓으로 돌린다. 마치 옷을 갈아입혀 새로운 것처럼 보임으로써 그 상황을 넘어가는 식이다. 그런 상품들 대부분은 짧은 운명 끝에 순식간에 선반에서 자취를 감춘다.

'일단'을 앞세운 이런 표면적 처방을 할 수밖에 없는 이유가 있기는 하다. 아직 젊고 경험도 적은 유통 담당자가 오랜 세월 물건을 제조해온 역사가 있는 기업 담당자에게 "이런 디자인은 너무 고루해서 눈에 띄지 않습니다."라면서 그 상품에 대해 아무런 감정과 경의도 없이 디자인이나 내용물의 변경을 요구한다. 이 요구를 따르지 않으면 상점 진열대에 놓일 수가 없고 진열되지 않으면 당연히 상품을 팔 수가 없기 때문에 기업은 제조에 관해서는 전혀 모르는 유통 담당자의 터무니없는 요구를 따른다. 지금은 물건을 진열하는 유통 쪽이 물건을 제조하는 쪽보다 압도적으로 강한 존재다.

물건을 사는 쪽, 즉 우리 소비자도 이런 경향을 조장한다. 물건이 만들어진 배경 따위엔 관심이 없고 단순히 가격이 낮은 쪽을 선호한다. 내용물은 이전과 다르지 않은데도 '일단' 표면만 바꾼 상품을, 탤런트를 기용한 CF나 '신발매'했다는 광고 선전 문구에 현혹되어 사는 식으로 구입하는 소비자들…….

그런 상황에서 일주일 단위 단기간 매상수치만으로 상품 하나
의 모든 것을 평가하고 판단하니 브랜드 육성이나 기업의 체
질 개선이 이루어질 수 없다. 또한 아무리 시간이 흘러도 패키
지 디자인 변경이나 탤런트를 기용한 CM 등 '일단' 시도할 수
있는 대증요법에 의지하지 않을 수 없다. 기업의 제품 담당자
도 기업이나 브랜드가 이 사회에서 갖는 의의와 가치에 대해
서는 판매실적만을 목적으로 삼아버린다. 이 바람직하지 않은
사이클은 최근 제조업을 뒷걸음질 치게 만들었고 물건을 제조
하는 기업의 자신감을 잃게 하고 있다.

어떤 조직이든 브랜드를 확실하게 수정해야 할 때, '일단'이
라는 대증요법으로는 근본적인 문제를 해결할 수 없다. 눈에
보이는 부분만 응급처치를 해서 화려하게 만들어도 언젠가 본
질적인 문제가 그 화려한 포장의 표면을 뚫고 나와 고스란히
드러날 뿐만 아니라 시간이 지난 만큼 문제는 더욱 심각해져
서 쓸데없는 시간과 엄청난 비용을 들여야 한다.

디자인의 위험성은 표면을 아름답게 꾸미려는 데 있다. 즉
대증요법은 얼마든지 가능하다. 그런 사실을 인식하지 못한 채
대증요법을 처방하는 디자이너가 적지 않아 근본적인 문제를
진단하려 하지 않고 '일단' 아름다운 옷을 갈아입히고, 수용하
는 소비자도 표면상의 아름다움에 눈길을 빼앗겨 뭔가 나아졌
다고 느낀다. 하지만 세월이 흐르다 보면 표면만의 변화는 반
드시 폭로된다.

우리는 '일단'이라는 말을 좋아한다. 술집에 들어가면 "일단 맥주 한 잔." 하고 주문한다. 그건 나쁘지 않다. 하지만 일에서의 '일단'은 대증요법에 지나지 않으며 문제를 미루는 태도일 뿐이다. 브랜드나 기업 비전을 본질적으로 검토할 때는 물론이고, 말단에 해당하는 작업에서도 '일단'을 되풀이하다 보면 어느새 중추를 위험에 빠뜨릴 가능성이 높기 때문에 주의해야 한다. 따라서 일에서는 '일단'이라는 말을 사용하지 않아야 한다.

이상한 것에 대한 사랑

디자인 회의를 비롯해 이런저런 일로 해외로 나갈 기회가 있을 때마다 나는 반드시 이상한 상점을 찾아 돌아다닌다. 그 지역 사정을 잘 알고 있는 사람에게 물어보고 싶어도 '이상한'의 뉘앙스를 적절하게 설명할 수가 없어서, '이상한 상점'을 찾으려면 직접 '이상한' 기운이 느껴지는 장소를 돌아다니는 수밖에 없다. 이 '이상한'에 가까운 말은 '수상쩍은'이나 '기묘한' 또는 '위험한'일 것이다. 그리고 지금까지 마음이 끌려 들어갔던 상점을 떠올려보면 여기에 더해 약간 '지저분하다'거나 '낡았다'거나 '의욕이 없어 보인다'는 공통항이 있다. 새로운 상점에는 새로운 것들뿐이라 별로 흥미를 느낄 수 없다.

낡고 이상한 상점은 화려한 브랜드 상점이 늘어선 거리에는 절대 존재하지 않으므로 뒷골목을 돌아다니게 된다. 그런데 주택가에는 상점 자체가 별로 없어서 옛 시가지 뒷골목의 허름한 상점가나 이면도로를 노린다. 혹시 몰라 덧붙이면 여기서 '이상한'이라는 것은 법률로 금지된 물품을 판매하는 상점이라는 뜻은 아니다.

역사가 깊은 도시의 뒷골목을 걷다 보면 허름하고 낡은, 하지만 매력적인 상점을 만날 확률이 꽤 높다. 오래전부터 그곳

에서 운영한 것 같은 악기점, 중고서점, 문구점, 공구 판매점, 식기 판매점, 때로는 의료기기 판매점도 만날 수 있다. 여행자가 가고 싶어하는 일반적인 상점이 아니고 여행안내책자에도 실려 있지 않은 그런 상점들이다. 물론 관광객을 상대로 특산품을 판매하는 것도 아니라, 활기는 전혀 없고 매대 앞을 한 차례 훑어보면 영업을 하고 있는 건지 폐점을 한 건지조차 알 수 없을 정도다. 즉 장사를 하려는 의욕이 전혀 없어 보인다.

설레는 가슴으로 들어가보면 상점 내부는 어두침침하고 물건마다 먼지가 뽀얗게 쌓여 있다. 상품이 상품으로서 역할을 하지 못하고 있다는, 즉 손님이 그다지 찾지 않는다는 증거다. 좁은 공간에 물건을 대충 쌓아놓은 형식이기 때문에 아래쪽에 있는 물건을 확인하기 위해 쭈그리고 앉으면 엉덩이가 뒤쪽 물건을 건드려 탑처럼 쌓여 있는 물건들이 무너져내리면서 뽀얀 먼지를 뒤집어쓰는 신세가 된다. 그러므로 조심스럽게 움직이면서 아직 구경하지 못한 물건을 하나하나 확인하면서 찾는 것이 비결이다.

BGM을 틀어놓는 경우가 거의 없는 이런 가게의 내부에서 들을 수 있는 소리는 내 발소리와 물건을 찾는 바스락거리는 소리 정도. 그렇게 물건들을 확인하고 있으면 어느 틈에 늙수그레한 주인이 나타나 등 뒤에서 내려다볼 뿐 말도 걸지 않는다. 아니, 내가 안쪽을 향해 말을 걸지 않으면 아예 모습을 드러내지 않는 경우도 있다.

이런 식으로 천천히 물건을 탐색하고 있으면 반드시 그들을 만난다. 버섯 그림만 그려진 낡은 책, 과거의 우유 뚜껑만 모아 놓은 컬렉션, 슬픈 표정을 짓고 있는 기괴한 인형, 낡은 인체해부도, 예전에나 쓰던 의료기기, 일본의 옛날 가수가 그려진 포르투갈 부채, 한 번도 본 적 없는 신기한 형태의 클립……. 무엇을 만날지 상상도 할 수 없다. 이런 이상한 물건들은 제조된 지 상당한 시간이 흘러 이제는 아무도 눈길조차 주지 않는다. 미술품이나 공예품으로 인정을 받으면 누군가가 소중히 여겨 구입하고 언젠가는 미술관이나 박물관에 진열이 되겠지만 이런 이상한 물건들은 내가 가지고 돌아오지 않는 한 그 상점에서 먼지를 뒤집어쓴 채 변함 없이 그 자리에 놓여 있을 것이다. 그래서 나는 이런 물건들을 만날 때마다 사랑스러운 보물을 만난 기쁨에 젖는다.

천천히 물건을 집어들고 먼지를 조용히 제거한 뒤, 핥듯이 뚫어지게 물건을 확인하고는 사겠다는 결심을 한다. 주인에게 가격을 물어보면 이런 건 대부분 몇 년, 아니 몇십 년 동안이나 매대 앞에 진열되어 있었기 때문에 가격표도 없고 대부분 그 자리에서 낮은 가격이 매겨진다. 비슷한 물건을 다른 선반에서 찾아와 덤으로 주는 경우도 있다. 늙수그레한 주인은 움직임이 느려서 주변에 먼지도 일지 않는다. 이상한 상점은 노인과 먼지의 관계로 이루어진 공간이다. 화려한 포장지는 따로 준비되어 있지 않으므로 낡은 신문지에 둘둘 말아 건넨다. 이상한 물

건을 찾느라 시꺼멓게 변한 손으로 선택한 물건을 받아들고는 소중하게 가슴에 품고 일본으로 돌아온다.

이상한 상점에서 이상한 물건 찾기를 되풀이하는 동안에 사무실에 있는 내 방 선반은 이상한 물건들로 넘치게 되었다. 가게에서 손이 시꺼멓게 변할 만큼 만져보고 구경한 것만으로도 충분할 텐데 왜 굳이 구입을 해서 사무실까지 가져온 걸까, 자문자답을 되풀이하는 동안에 한 가지 깨달은 사실이 있다.

그건 내가 이상한 상점에서 보내는 시간 정도로는 이 물건들의 진정한 매력을 충분히 맛볼 수 없기 때문이다. 이 물건들의 어떤 점이 내 마음을 끌어당기는지 가까운 장소에 두고 몇 번이고 확인하면서 생각에 잠겨보고 느껴본다. 그러다 보면 신기한 사실을 깨달을 수 있다. 내가 사랑하는 이상한 물건에는 공통항이 있다는 것이다. 세공이 서투르거나 균형이 나쁘거나 형태가 조악하거나 기묘한 모습이거나 신기한 색깔이라는 식으로. 일반적으로 디자인 일을 하면서 지향하는 방향과는 정반대라 해도 과언이 아닌 키워드가 잇달아 떠오른다. 의식적으로 디자인을 할 때 생각하는 것들은 보통 아름답거나 화려하거나 균형이 잡혀 있거나 빈틈이 없는 것들이다. 반면 자연스럽게 흥미가 끓어오르는 이상한 물건들은 평소 일에서는 생각할 수 없는 특징을 갖추고 있다. 디자인이라는 일에는 조형 능력도 당연히 필요한데 '비조형 능력'이라고 표현할 수밖에 없는 이 물건들은 대체 어떻게 만들어진 걸까, 이런 의문이 끊임없

이 샘솟는다. 마음속에서 발생하는 이 신기한 의문 안에 사실은 모든 일과 물건의 진상이 감추어져 있는 것 아닐까. 그렇게 생각하니 이는 인간이 가진 의식과 본능의 관계와 비슷하다는 느낌이 든다. '의식'은 아름다움을 추구하지만(그런 척하지만) '본능'은 그렇지 않은 무엇인가를 순수하게 요구한다. 이는 항상 아름다움을 생각해야 하는 화장품 디자인과 군침이 돌아야 의미 있는 식품 디자인의 차이와도 비슷한 부분이 있다.

침과 디자인

음식물이나 음료수 패키지 디자인은 그 디자인을 본 소비자의 침(식욕)을 유발할 수 있느냐는 점이 가장 중요하다. 입으로 들어가지 않는 화장품 같은 물건의 디자인에도 과일에서 추출한 성분이 들어가거나 하는 경우, 맛있어 보이는 이미지를 이용하는 때도 있지만 보통 굳이 침이 돌게 만들 필요는 없다. 디자인으로 기능을 제시하는 것도 중요하지만, 화장품이 아름다워지기 위해 만들어진 물건인 이상 디자인도 아름다움을 추구해야 하며 그다지 아름답지 않은 디자인은 활용할 수 없다. 아름다움을 느끼는 방식이 사람마다 다르다 해도 어떤 형태로든 아름다움이라는 목적으로 유도한다는 인상을 주는 디자인이어야 한다. 패키지 디자인은 포장된 내용물을 표현하는 것이 주요 목적이기 때문이다.

같은 이유로 식품 디자인은 아름다움보다는 맛있어 보이는 느낌을 줄 수 있어야 한다. 물론 아름다워서 나쁠 것은 없지만 아무리 아름다워도 침이 나오게 하지 못하면 식품으로서 흥미의 대상이 될 수 없다. 당연하다면 당연한 논리지만 막상 디자인을 하려고 하면 상당히 어려운 부분이다.

그렇다면 사람이 무엇인가를 맛있어 보인다고 느끼는 건

어떤 현상일까? 지금까지 본 적도 들은 적도 없는 음식물을 대해도 침이 나올까? 끈적끈적한 카레나 기괴한 모습의 해삼을 처음 보는 사람은 따로 설명을 듣지 않으면 그 음식이 먹어도 되는 음식인지조차 판단하기 어려울 것이다.

즉 맛있어 보인다고 느끼게 하려면 과거 맛있었던 경험의 기억을 되살리거나 맛있는 경험을 새롭게 편집하도록 해야 한다. 좋은 패키지 디자인은 많은 사람들이 가진 맛있는 것에 대한 기억에 호소하기 위해 포장의 형태, 크기, 질감, 이름, 글자, 사진이나 일러스트레이션 등의 비주얼 요소를 적당히 구사해 '아, 이거 맛있어 보이는데!' 하는 기분을 이끌어낸다. 물론 패키지 디자인에는 각 기업의 얼굴과 브랜드, 상품의 기능성, 내용물 고지 등 그 밖에도 전해야 할 요소가 많이 있지만 이들을 기본적으로 갖춘 상태에서 사람들로 하여금 맛있음의 기억을 되살리게 할 수 있느냐는 것이 식품 패키지 디자인의 '진수'다.

하지만 침을 유발하는 이런 디자인의 진수를 이끌어내는 디자이너는 뜻밖으로 많지 않다. 디자이너는 디자인 언어를 최대한 줄인 이른바 단순한 비주얼로 만들려는 경향이 강하다. "요소를 삭제한 단순한 아름다움이 아니면 디자인이 아니다." 하는 식의 교육을 받았기 때문이다. 맛있어 보이는 사진이 들어간 포장은 슈퍼마켓이나 편의점에서 흔히 볼 수 있는데 그런 제품을 바라보고 있자면 어쩐지 아름다운 패키지 디자인만 고집한 끝에 침을 유발하는 디자인은 처음부터 포기한 듯한

느낌마저 든다. 어디까지나 내 독선적인 상상이긴 하나 "사실 이런 디자인은 만들고 싶지 않지만 팔아서 돈을 벌려면 어쩔 수 없다."라는 변명이 들리는 듯하다. 이런 분위기는 유럽이나 미국의 모던 디자인_{일반적으로 19세기 후반부터 1950년대까지 바우하우스 운동을 계기로 전개되어온 기능주의적 디자인} 운동에 의해 개념으로서의 '디자인' 이 확립되면서, 일본의 디자인 관계자 대다수도 디자인 하면 모던 디자인이라는 식으로 인식해온 결과인 것 같다. 인류역사 상 디자인(이라고 불리지 않았더라도 그에 해당하는 것)이 필요 없는 사례는 하나도 없었는데도 말이다.

단순한 디자인을 본격적으로 추구한 곳은 제1차 세계대전 직후에 설립되어 나치정권에 의해 궤멸된 독일의 학교 바우하우스Bauhaus다. 이곳이 세계로 퍼져나간 모던 디자인 운동의 원류다. 얼마 지나지 않아 일본으로 들어온 모던 디자인의 흐름은 고도성장과 함께 경제의 도구로도 적당히 이용되었고 커다란 오해를 낳기 시작한다. 모던 디자인이 단순한 이유는 근대산업에 적합한 효율적 미나 기능적 미를 추구했기 때문이다. 또한 수법으로서 디자인 언어를 줄인 이유도 그 때문이었다. 그럼에도 대량생산품이 잇달아 제작되고 물욕을 충족시키려는 상황이 폭넓게 전개되었다. 따라서 모던 디자인(이라 불리는, 예로부터 존재하는 디자인)의 본질을 간파하려는 시도는 하지 않고 요소를 삭제한 단순함이야말로 미래에 존재해야 할 디자인의 모습이라는 식으로 믿어버리게 된 게 아닌가 싶다.

이런 믿음은 지금도 '디자인 가전제품' 같은 말로 이어져 명백히 '디자인'을 오용하는 상황을 만들어내고 있다. 어디까지나 사견에 지나지 않지만 디자인을 물건판매 도구로만 취급하고 그 본질적인 의미를 파헤치려는 노력을 기울이지 않았기 때문에 발생한 현상이라고 하지 않을 수 없다.

그렇기 때문에 '디자인 하면 모던 디자인'이라 믿는 디자이너는 식품 포장에서도 요소를 삭제하고 단순한 디자인을 지향하기 쉽다. 하지만 그 반대쪽에는 이른바 디자인을 포기했다고밖에 보이지 않는 포장도 상당히 많이 존재한다. 나 자신도 모던 디자인이 세계적으로 보편적인 디자인이라고 믿어온 세대이기 때문에 그 의의는 충분히 이해하고 있다. 앞으로도 그 효능을 사회적으로 살릴 수 있어야 한다고 생각하지만, 그럼에도 머릿속에 각인된 개념이 무의식중에 방향을 결정해버릴까 두렵다. 디자인이 곧 모던 디자인이라는 인식은 '디자인'이 그러한 의미의 말로 탄생한 순간 인식된 유전자 같은 것이기 때문에 지워버리기 어렵다.

식품 패키지 디자인에서는 내용물이 맛있어 보이도록 만들 수 있는지가 큰 관건이다. 하지만 대부분의 디자이너가 모던 디자인이라는 틀에서 벗어나려 하지 않아 정면으로 본질을 추구한 디자인이 그다지 많지 않다. 그래서인지 이 분야에서 식욕이라는 인간의 본능을 직접적으로 다루는 디자인 개척에 나는 적지 않은 관심을 가지게 되었다.

음식은 각 나라의 문화와 밀접한 관계가 있기 때문에 나라마다 음식뿐 아니라 음식을 섭취하는 방식도 다르다. 음식에 관한 말이나 문자를 사용하는 방식도, 맛있어 보이는 색깔조차 다르다. 음식은 워낙 지역적이라 보편성이 없다고 말할 수도 있다. 보편성을 찾는 것 자체가 의미가 없다. 그러나 디자인은 원래 보편성을 추구하는 행위이기도 해서 지역성이라는 가장 중요한 요소를 잊어버리기 쉽다.

한편 내용물을 확인할 수 없는 제품의 포장은 그 내용물을 비주얼로 제시하지 않으면 맛을 전달하기 어렵다. 그 음식을 이미 알고 있는 사람만 구입해주면 되는 소량한정 생산품은 별개로 치더라도 불특정 다수에게 판매하기 위한 디자인은 남녀노소 누구나 확실하게 이해할 수 있는 표정(포장)을 갖추어야 한다. 즉 맛있어 보인다고 느끼도록 사진이 필요하면 사진을, 장식이 필요하면 장식을 해야 한다.

여기에 모던 디자인의 사고방식을 적용하기는 어려우며 앞서 말한 '침 유발'과 직결되는 디자인을 해야 하지만, 디자인 업계에는 그런 건 디자인이 아니라는 식으로 무시하는 경향이 있다. 전 세계에 유통되는 보편적 제품 디자인이나 산업 디자인이야말로 디자인이고, 지역성에 뿌리내린 디자인 따위는 디자인이 아니라고 생각하는 것이다. 그 증거로, 그래픽 디자인에 주어지는 상을 심사하는 경우 아무리 많이 팔려나가고 사회적으로 커다란 영향력을 끼쳤어도 맛있어 보이는 사진이 사

용되었으면 그것만으로 그 패키지 디자인에는 표가 몰리지 않아 낙선해버린다. 심사 결과는 당연히 디자인 연감이나 책에 소개되면서 디자인학교 등의 교육 현장에도 영향을 끼치기에 그런 디자인은 정도가 아닌 걸로 인식되고 '판매를 위한 디자인'이라는 낙인이 찍힌다. 그러나 좋은 물건을 판매하기 위해 정성 들여 연구한 디자인을 돈을 벌기 위해 탈선한 디자인류로 보아버리고 의심하는 감성 쪽이 오히려 이상하지 않나. 디자인을 고상하게 보이려 하는 것과 돈을 벌기 위해 디자인을 가장하는 건 둘 다 잘못되었다.

이런 이유에서 군침과 직결되는 디자인 고찰은 이제까지 거의 이루어지지 않았다. 요즘 패키지 디자인 업계에선 이 부분을 진지하게 평가하려는 경향이 보이지만 넓은 의미의 디자인 업계에서는 여지껏 충분한 이해가 없었다. 사람은 먹지 않고 살 수 없다. 음식을 통해 각 지역에 뿌리내린 디자인에 정면으로 도전하는 행위야말로 각 지역다움을 어떻게 개발하고 살려갈지, 나아가 국가의 장래에 어떤 도움을 줄 수 있을지 고민하는 행위다. 음식이 지금 디자인의 중요한 주제라는 인식을 가져야 한다.

그러나 그런 인식을 저해하는 문제가 있다. 여기서 몇 번이나 설명한, 디자인을 특별한 것이라고 생각하는 오해다. 멋지고 화려해야 디자인이며 그렇지 않은 것은 디자인이 아니라는 생각이다. 유명한 디자이너가 디자인한 게 아니면 디자인이 아

니다, 새로운 게 아니면 디자인이 아니다, 이런 심각한 오해가 현대사회에도 이어지고 있을 뿐만 아니라 그것이 오해라는 사실을 깨닫지 못하는 미디어들이 '디자인 가전제품'이나 '디자인 핸드폰' 하는 식으로 보도를 하면서 오해를 더 증폭하고 있다. 이는 디자인 교육 문제라기보다 그 이전의 일반 교양 문제라서 상당히 뿌리가 깊다. 아이들을 대상으로 하는 교육이 얼마나 중요한지 통감하지 않을 수 없다.

여러분은 혹시 시즐sizzle이라는 말을 아시는지? 원래는 고기 같은 것이 지글지글 구워지는 모습을 표현하는 말이지만 일본에서는 맛있어 보이는 걸 보고 침이 나올 때 '시즐감이 있다'는 식으로 활용되면서 지금은 음식을 초월해 어떤 물건다움이 사람을 끌어들인다는 의미로 확산되어 쓰이고 있다. 침을 유발하는 디자인은 지금까지 정식 디자인으로 다루어지지 않았지만, 인간의 본능에 직접 호소하는 디자인으로서 좀 더 연구가 진행되어야 한다.

우리는 평소 '아름다움'을 우뇌로 직감한다고 생각하지만 사실은 좌뇌가 판단하고 인식하는 경우가 많다고 한다. 그렇다면 미추美醜의 분류는 과거에 아름답다고 배운 것들에 대한 기억의 조합으로 이루어지는 게 아닐까. 물론 순수하게 아름답다고 느끼는 경우도 있겠지만 다양한 학습을 쌓는 동안 모든 사물을 개념화해 이런 것은 아름답고 저런 것은 아름답지 않다고 믿어버리는 경우도 있지 않을까. 그렇게 과거에 아름답다고

생각한 사례와 비슷한 대상을 보면 좌뇌가 아름답다고 믿게 만드는 건지도 모른다. 일상적으로 접하는 것 대부분은 이미 알고 있는 사물이 변형된 형태이니만큼 과거의 기억들과 순간적으로 조합해 아름답다고 개념적으로 믿는 건 아닐까.

아주 순수하게 아름답다고 느끼는 석양이 있는 반면, 눈앞에서 발생하는 이 현상이 석양이기 때문에 아름다운 것이라고 믿으려는 자신을 경험한 적은 없는가? 유명한 인상파 회화 전시회를 찾아가 명화를 접하게 되었을 때, 내가 이것을 정말 순수하게 아름답다고 느끼는 건지 아니면 사람들이 이렇게 줄까지 서서 관람하고 있으니 당연히 아름다울 것이라는 심리 속에서 보고 있는 건지 생각한 적은 없는가? 아름다움을 느끼는 방식을 조금만 의심해보면 상당히 흥미롭다. 즉 '아름다움'은 아름답다는 순수한 느낌과 아름답다는 개념적인 느낌, 크게 두 가지로 나눌 수 있다. 여기에서 개념적으로 느끼는 '아름다움'은 정말로 '아름다운' 걸까? 그것은 거짓 아름다움이다. 재미있는 점은 정말로 아름답다고 느껴 감동을 하는 순간에는 언어적 표현이 나오지 않는다는 것이다. 그 직후 이것이 대체 무엇인지 스스로 자문을 해보고 '아름답다'는 표현이 가장 적절하다고 생각하고서야 비로소 '아름답다'고 언어화가 이루어진다. 그렇기 때문에 멋진 여성을 앞에 두고 '아름답다'를 연발하는 남자는 믿을 수 없는 사람이다.

따라서 입으로 들어가는 것과 들어가면 안 되는 것의 디자

인은 명확하게 구별해서 생각해야 한다. 입으로 들어가면 안 되는 것은 좌뇌에 호소하건 우뇌에 호소하건 '아름다움'을 기준으로 디자인하면 되지만 입으로 들어가는, 즉 침을 유발하기 위한 디자인은 우뇌에 호소해야 하기 때문이다. 맛있어 보인다는 느낌에 관해 신체는 거짓말을 하지 않는다. 침이 나오는 건 신체가 그것을 받아들이려는 상태에 놓여 있다는 뜻이다. 신체가 감각적으로 받아들여 제발 입을 통해서 넣어달라고 호소하는 것이다. 인간은 입을 통해서 독이 들어오면 죽음에 이른다는 사실을 본능적으로 알고 있다. 그래서 코는 입 바로 위에 존재하면서 입으로 들어가기 전에 냄새를 통해 위험을 감지한다. 부패한 음식물을 순간적으로 판별해 몸속으로 들어오지 못하도록 뇌가 지시를 내리면 침 분비를 멈춘다. 침은 거짓말을 하지 않는다. 즉 침에 관한 생각은 이론적 아름다움만으로는 부족한, 인간의 본능과 직결된 문제를 다루는 재미있는 주제다. 물론 악의를 갖고 이 점을 이용하는 경우는 별개의 이야기겠지만.

맛이 좋았던 라멘 전문점을 떠올려보자. 그 가게는 아름다웠는가? 화려한 콘크리트 건물에 멋진 인테리어를 구사한 카페 같은 가게에서 모던 디자인이 시도된 의자에 앉아 라멘을 먹은 적이 있는가? 최근에는 뉴욕이나 파리에서도 일본라멘이 유행이라니 식습관이 다른 해외의 라멘가게는 어떤 모습인지 정확히 모르지만 적어도 일본에서는 화려하고 아름다운 라멘가게를 보면서 맛있어 보인다고 생각하는 사람은 없을 듯하다.

낡은 목조건물, 문간에 걸린 천은 몇 번이나 세탁을 한 듯 하얀 바탕에 검은 글씨가 희미하게 바래 있고 얼마나 오랫동안 사용했는지 의자는 상처투성이에다 청소해도 지워지지 않을 기름때가 잔뜩 끼어 있지만 왠지 모르게 정감이 느껴진다. 벽에는 언제 붙인 것인지 모를 정도로 볕에 누렇게 바랜 메뉴표가 붙어 있다. 그런 가게야말로 침을 유발한다. 만약 모든 것을 삭제하기 좋아하는 디자이너가 모던 디자인을 시도해 이 상점을 보수한다면 그 가치는 사라져버릴 것이다. 라멘전문점에는 화려함이나 세련됨 같은 개념과는 거리가 먼, 아니 완전히 다른 기준이 존재한다. 여기에서 추구되는 것은 개념적인 아름다움이 아니라 인간의 본능에 직접적으로 호소하는 시즐이다. 술집도 마찬가지다. 너저분하게 장식한 갈퀴, 목각인형, 고양이용 방석이 분위기를 맛있게 만들어주고 시즐감을 높인다.

하지만 우리 본능에 뿌리를 내린 이런 요소를 디자인에서 적극적으로 살리려는 시도는 찾아보기 어렵다. 디자인이라는 관점에서는 서양에서 전래된 모던 디자인만이 디자인이라고 인식하기 때문에 주변의 친근한, 심지어 디자이너 당사자조차 사실은 마음에 들어하는 이런 소중한 요소들을 다루지 않는 경향이 있다. 모던 디자인을 '좌뇌의 디자인'으로, 침과 직결되는 시즐의 디자인을 '우뇌의 디자인'으로 이해하고 양쪽의 디자인을 적절하게 활용한다면 더욱 바람직한 디자인을 구사할 수 있을 것이다.

일찍이 야나기 무네요시柳宗悅가 제기한 민예운동도 서양 방식의 모던 디자인에 대응해서 일본에 뿌리를 둔 일용잡화에 빛을 비춘 훌륭한 활동이었다. 본능적이고 솔직한 심리를 바탕으로 더 세밀하게 구분해 들어가보면, 아무것도 아닌 것처럼 보이는, 특별히 아름다워보이지도 않는, 예전부터 존재하는 공간이나 사물 속에 지금보다 훨씬 훌륭하게 활용할 수 있는 요소들이 얼마든지 존재한다. 사실 해외에서 찾아온 여행객을 낡고 맛있는 라멘가게나 술집에 데려가면 대부분 "이런 곳에 오고 싶었어요!" 하면서 기뻐한다. 그런데도 우리는 우리 자신은 물론이고 해외에서 온 게스트도 진심으로 좋아하는 이 시즐감 넘치는 공간에선 디자인 요소를 찾으려 하지 않고 화려한 카페만이 디자인이라고 오해하고 있다. 세계화의 의미를 아직도 착각하고 있다는 증거다. 화려함을 기준으로 선전하는 데만 열중할 것이 아니라 진정이 담겨 있는 그대로의 모습을 기준으로 세계를 상대해야 한다. 그리고 기기에는 뿌리 깊은 우리만의 디자인이 있어야 한다.

　나는 모던 디자인에서는 정식으로 분석하지 않는, 미개척 분야라고 할 수 있는 시즐 디자인에서 앞으로의 가능성을 느낀다. 디자인이라면 세련됨, 아름다움, 단순함, 기능성, 효율성, 편리함 등의 키워드를 열거하지만 거기서 놓쳤거나 배제되어온 정반대 의미의 말, 세련되지 않음, 아름답지 않음, 복잡함, 비기능성, 비효율성, 불편함 등에 사실은 근대가 외면해온 소

중한 가치가 깃들어 있다. 물론 이는 모던 디자인 자체를 부정하는 것이 아니다. '모던'과 '시즐' 양쪽을 대상으로 삼아 디자인을 이해하고 심화하고 싶다는 뜻이다. 유리로 덮인 빌딩들이 쭉 늘어선 모던한 도시에도 낡고 지저분해보이는 음식점들이 존재하는 이유는 무엇이며 그런 음식점들은 왜 필요한지, 그 부분을 무시한다면 디자인의 본질을 꿰뚫어보기 어렵다.

패키지 디자인 현장

패키지 디자인, 그렇게 한마디로 부르지만 고형물, 분말, 액체 등 내용물에 따라 요구되는 것은 다양하다. 그중에는 골판지 상자처럼 포장된 상품을 다시 정리하는 커다란 포장도 있다. 물건을 포장하는 행위를 넓은 의미로 적용해보면 우리가 생활하는 주택은 일상생활을 위한 포장이고 자동차는 사람이 이동하기 위한 움직이는 포장이다. 이렇게 파악하면 평소에는 단순히 상자나 물건을 싸는 행위에 지나지 않는 포장의 개념이 상당히 확대되는데 여기서는 개념은 제쳐두고 아주 일상적인 패키지 디자인이 어떻게 탄생하는지, 사실을 바탕으로 그 배경을 살펴보기로 한다.

나는 과자 종류를 비롯해 다양한 식품 포장 디자인을 해왔지만 우유는 '메이지 맛있는우유明治おいしい牛乳'가 처음이었다. 우유는 식생활의 인프라라고 할 수 있을 만큼 전국적으로 유통되며 대부분 가정의 냉장고마다 보관되어 있다. 그런 한편 편의점에도 항상 진열되어 있다. 그러한 우유의 패키지 디자인을 해달라는 의뢰가 들어왔다. 2000년의 일이다. 편의점에 진열되는 우유의 디자인을 조금이라도 더 좋게 만들 수 없겠느냐는 것이었다. 나는 흔쾌히 그 의뢰를 받아들였다.

상의 단계에서 미리 정해져 있던 건, 우유에 처음으로 활용하는 제조 방법을 통해 상품화를 이루었다는 것뿐이었다. 일을 맡아 시작한 지 얼마 지난 후에는 이 제조 방법이 '내추럴 테이스트natural taste 제조법'이라는 것도 알게 되었다. 소의 젖에서 짜낸 생우유가 대기와 접촉하면 생우유 안으로 여러 효소가 들어가는데 살균공정 직전에 그 효소들을 최대한 제거하는 방법이다. 즉 생우유 안에 효소가 든 채로 열처리를 하면 살균 과정에서 맛이 변할 수도 있다는 우려에서 고안된 획기적인 기술로, 이미 대량생산이 가능한 단계에 이르러 있었다. 제조 방법 개발에 대한 이 설명은 그 자체로 나중에 상품 디자인을 최종적으로 결정하는 데 중요한 의미를 갖게 된다.

네이밍은 확실하게 정해지지 않았지만 수백 개의 기획안을 몇 번이나 검토한 끝에 내게 전달되었을 때에는 세 가지 기획안으로 압축되어 있었다. 일반적으로 대량생산품은 엄청난 수의 상표등록이 이루어지기 때문에 네이밍을 개발할 경우 그럴듯한 네이밍은 이미 거의 등록이 되어 있다고 판단해야 한다. 즉 쓸 만한 이름은 사용할 수 없다고 생각해야 한다. 따라서 등록되어 있을 가능성이 높은 네이밍도 일단 검토를 하면서 단어와 단어를 연결해 조어를 하거나 등록되지 않았을 것으로 여겨지는 네이밍을 최대한 생각해낸다. 만약 상표등록이 끝난 네이밍을 반드시 사용하고 싶을 때는 권리자로부터 상표권을 빌리거나 매수를 해야 하는 등으로 네이밍을 결정하는 일은

뜻밖으로 매우 힘든 작업이다.

첫 회의에서 압축된 세 개의 네이밍을 받았다.

첫 번째는 '비미美味'인데 한자로 '맛있다'는 뜻이다.

두 번째는 알파벳으로 'PURE-RE'인데 '퓨어레'라고 읽는다. 순수를 의미하는 PURE에 RE를 첨가해 어감을 좋게 만든 것이다. PURE의 RE와 하이픈 이후의 RE가 겹쳐져 문자의 배열도 꽤 아름답고 RE는 영단어에 접두사로 붙이면 '다시, 새롭게'라는 의미가 된다. 알파벳을 써서 목가적인 우유의 이미지를 불식하고 '새롭고' 도시적인 인상으로 만든 기획안인 듯했다.

세 번째 '메이지 맛있는우유'는 다른 두 가지 기획안에는 없는 위험성이 있었다. 상표등록을 할 수 없다는 점이었다. '맛있는우유'는 지극히 일반적인 명칭으로서 이렇게 널리 일반적으로 인식되는 말은 상표가 될 수 없다. '맛있는'이 상표등록이 된다면 등록한 회사 이외에는 '맛있는'이라는 상품명을 사용할 수 없다. 비즈니스를 위해 하나의 기업 또는 개인에게 이런 권리를 주면 전반적인 언어 활동이 합리적으로 이루어질 수 없기 때문에 일상적으로 흔히 쓰는 말은 누구나 사용할 수 있도록 일반 명칭은 상표등록을 할 수 없다. 그렇다고 상품의 네이밍으로 사용할 수 없는 건 아니지만, 만일 '맛있는우유'를 네이밍으로 삼았다가 나중에 다른 회사가 같은 이름의 상품을 출시해도 상표라는 관점에서 보면 아무런 불평을 할 수 없다는 위험성이 따르는 것이다.

한편 수백 개나 되는 기획안에서 압축한 이 세 가지 기획안을 들은 나는 솔직히 전부 다 마음에 들지 않았다.

'비미'는 지나치게 인상이 강하다. 우유는 매일 일상적으로 마시는 식품이며 고급 음식점에서 제공하는 특별한 유제품과는 다르다. 그걸 힘주어 '비미'라고 부르면 왠지 기분이 위축되는 사람이 적지 않을 것이다.

'퓨어레'는 소리내어 읽어보니 무엇인가 거북한 느낌이 들었다. 화려한 인상에 분명히 현대적인 어감을 풍기지만 우유는 젊은 사람들만 마시는 것이 아니다. 어린아이에서부터 노인에 이르기까지 다양한 층이 애용하는 우유인데 세련된 네이밍으로 젊은 사람들만을 대상으로 삼은 상품이라는 오해를 받지 않을까 싶었다.

그리고 '메이지 맛있는우유'는 듣는 순간 이건 아니라는 느낌이 들었다. 상표등록 문제 이전에 이게 네이밍이 될 수 있을까? 제공하는 쪽에서 '맛있다'고 말해도 괜찮나? 맛이 있는지 없는지는 구입을 해서 마셔본 사람이 판단할 문제 아닌가.

다양한 의문이 순간적으로 머릿속에 떠오르면서 이들이 최종안이라는 설명을 듣자 눈앞이 약간 어두워졌다. 그러나 오랜 시간을 들여 진지하게 조사하고 검토해서 나온 결과일 터였다. 다 마음에 안 든다고 솔직하게 전할 분위기는 전혀 아니었으므로 일단 이것들을 패키지 디자인에 넣어보자고 결심하고 그 뜻을 전달했다. 진심이 들통나지 않도록 미소를 지으면서.

여기서 당시의 메이지유업이 우유시장에서 일반 소비자의 눈에 어떻게 비쳤는지 알고 넘어갈 필요가 있다. 나 또한 거의 매일 편의점을 이용하고 있고 때로는 슈퍼마켓도 이용하는데 그 시절 메이지의 요구르트 등은 쉽게 눈에 띄었지만 우유에 대한 기억은 거의 없다. 요즘처럼 메이지제과와 메이지유업이 통합되어 사명이 '주식회사 메이지'가 되기 전 이야기다. 즉 사명이 '메이지유업'이던 시절이다. 사명에는 '유乳'라는 글자가 들어 있었으나 유업의 대표 상품이어야 할 우유가 진열대에 놓인 수가 타사에 비해 매우 적었기 때문에 일반 소비자의 머리에는 메이지 우유가 쉽게 떠오르지 않았다.

눈에 보이지 않는 업무용 루트로는 상당한 양이 유통되었지만, 뭐니뭐니 해도 역시 일반 소비자의 눈에 들어오는 곳에 우유가 진열되지 않은 현실은 유업으로서는 안타까운 상황이었다. 당연히 일반 유통시장에 '메이지 우유'를 진열하는 것이 메이지유업의 바람이고 커다란 과제였다.

그렇다면 우유를 둘러싼 시장 전체의 상황은 어땠을까? 이 점에 대해서도 검증해두어야겠다. 현재도 디플레이션 영향으로 가격경쟁이 극심해 1엔이라도 낮은 가격의 상품을 원하는 시장 환경은 바뀌지 않았다. 낙농은 장치산업이라 불린다. 살균 이외의 모든 공정이 냉장이고 생우유 상태에서 빨리 처리해 살균한 뒤 포장에 담아 신선하고 안전한 상태로 판매점까지 운반해야 한다.

나아가 우유의 원천인 젖을 제공하는 것은 암소다. 사료도 먹고 배설도 한다. 사료 조달이나 배설물 처리는 아무도 대신 해주지 않는다. 목장에서 일하는 사람들이 이 모든 작업을 처리한다. 소는 생물이고 생물은 살아가기를 쉬지 않는다. 목장에서 소를 돌보는 일에도 당연히 휴식이 없다. 또 소의 건강을 유지하려면 적당히 걷게 해주어야 하기 때문에 목장에는 우사에서부터 젖을 짜는 장치가 갖추어진 장소까지 소를 이동시키는 코스가 준비되어 있다. 인간과 마찬가지로 소도 몸을 적당히 움직이지 않으면 건강을 유지할 수 없다. 덧붙여 기온 차이와 사계절의 변화에 맞추어 임기응변적으로 대응도 해야 한다. 그리고 뜻밖으로 중요한 사항도 있다. 암소가 젖을 제공한다는 건 송아지, 즉 어미 소의 젖을 먹는 새끼 소가 있다는 것이다. 착실하게 젖을 모으려면 송아지를 보살피는 암소를 안정적으로 사육해야 한다. 우사에 그냥 내버려둔다고 젖을 얻을 수 있는 게 아니라는 뜻이다. 매일 나오는 배설물도 엄청난 양이다. 커다란 지붕 아래에 산더미처럼 쌓이는 배설물은 발효시킨 뒤에 비료로 사용하는데 이걸 처리하는 데도 막대한 일손이 필요하다. 과거에는 배설물을 그대로 썩혀 밭에 뿌려주었지만 위생 관리와 주변의 냄새 때문에 이런저런 신경을 써야 한다.

이런 식으로 낙농은 항상 같은 생산물을 안정적으로 공급하길 바라는 사회의 시스템과 예측 불가능한 자연 사이에서 인간과 동물의 일상적 영위를 일체화해 균형을 유지해야 하는,

본질적으로 커다란 모순을 끌어안고 있는 매우 힘든 일이다.

우유가 우리에게 도달하기까지는 소의 사료, 배설물, 수정, 건강, 온도 관리 등에 관한 모든 것이 안전하게 이루어져야 하며 판매점까지 운반하는 공정을 포함해 군더더기 없이 빠른 속도로 진행되어야 한다. 내가 디자인을 의뢰받은 종이 포장도 대량으로 인쇄되어 제 날짜에 확실하게 납품이 되어야 한다. 담을 용기가 없는 우유는 상품이 될 수 없으니까.

이런 혹독한 현실을 모르는 우리 일반 소비자는 우유를 어떻게 의식하고 있었을까? 매일 무의식적으로 마시는 하얀 액체 식품의 맛이 좋은지 나쁜지까지 음미할 여유는 없고 진열대에 놓인 우유 중에서 일단 가격이 낮은 쪽으로 손이 가기 때문에, 슈퍼마켓 등의 소매업은 이웃 가게보다 1엔이라도 더 낮게 팔려고 한다. 1엔이라도 아끼는 게 생활의 지혜인 건 분명하지만 우유를 생산하는 낙농의, 쉴 틈 없이 움직여야 하는 장치 산업으로서의 혹독한 배경은 가슴 아프게도 아무도 인식하지 못한 채 가격을 낮추는 경쟁에 이끌려 들어가고 있었다.

즉 그런 상황에서 생우유에 가장 가까운 맛있는 우유를 소비자가 맛볼 수 있도록 하고 싶다는 생각이 '내추럴 테이스트 제조법'이라는, 우유로서는 획기적인 기술과 연결된 것이다.

이런 배경을 이해하고 이 우유를 제품화하는 패키지 디자인 작업이 시작되었는데, 기존의 우유라는 상품에 새롭게 변형된 제품 하나를 추가하는 간단한 작업과는 전혀 달랐다. 어쨌

든 나 자신은 도저히 납득하기 어려운 세 가지 네이밍 기획안이었으나 각각 패키지 디자인에 넣어보기로 했다.

　우유처럼 이미 시장이 확립되어 있는 상품에 신상품을 투입하는 경우 우선 소비자의 기호를 포함해 그 상품에 대해 사회가 만들어온 관점이나 느낌을 세밀하게 검증해야 한다. 지금까지의 우유 디자인은 어떤 방향성으로 구분될까? 그것들은 어떤 사고에 바탕을 두고 디자인되었을까? 일상적으로 접하는 상품 디자인은 화려함이나 눈에 띄는 것을 목적으로 삼지는 않는다. 그러나 표현력을 갖추고 있는 디자이너일수록 자기도 모르게 표현에 빠지는 경향이 있다. 물론 나 자신도 예외는 아니다. 우유가 진열되어 있는 사회적 상황을 냉정하면서도 객관적으로 파악하려는 자세는 그래서 매우 중요하며, 그 검증을 거쳐야 방향성을 읽을 수 있다.

　세 가지 방향성을 생각할 수 있었다. 첫 번째, 기존의 관점이나 느낌 안에서 생각하는 방향. 많은 사람의 기억에 존재하는 우유다움은 무엇인지를 기준으로 디자인하는 것이다. 두 번째, 반대로 우유로서는 완전히 새로운 관점이나 느낌을 만들어가는 방향. 그리고 세 번째로 그 양쪽의 중간 정도에 해당하는 방향성이 있지 않을까 싶었다.

　첫 번째 방향성을 검증하고 정리하니 크게 두 가지로 구분할 수 있었다. 첫째는 목가적인 방향. 우유를 짜내는 목장의 구상적 이미지로 매우 솔직한 방향이라고 할 수 있다. 소 그림이

나 목장 일러스트레이션이 들어가는 소박한 포장. 전통적이거나 그리움이 느껴지는 목장의 이미지를 심벌마크로 쓰는 방법 등도 이 방향성에 들어간다.

둘째는 일러스트레이션이나 사진 등이 아니라 색면色面을 사용한 그래픽 같은 것. 색면이란 색깔 있는 면으로, 색상지를 포장의 표면에 배치하는 것이다. 차갑고 청결한 이미지인 파란색을 아래쪽에 깔고 위쪽에 하얀색을 놓아 거기에 상품의 이름을 넣으면 멀리 떨어져서 보아도 하얀색과 파란색의 투톤 인상이 확실하게 남는 패키지 디자인이 가능하다. 당시 우유라고 하면 파란색이 주류를 이루었고 시장에서 가장 잘 팔리는 우유는 하얀색과 파란색 투톤이었다. 한편 하얀색 바탕에 오렌지색을 인상적으로 사용한 우유도 진열대에 놓여 있었다.

두 번째 방향성으로 분류할 수 있는 것이 이른바 '우유답지 않은' 것. 대담한 색깔과 기발한 로고를 이용한, 언뜻 보는 것만으로는 도저히 우유라고는 생각할 수 없는 디자인이다. 여기에 목가적인 일러스트레이션까지 배치하면 세 번째 방향성으로 분류할 수 있다. 두 번째, 세 번째는 눈에 띄는 것을 우선한 방향성인데 왠지 어지러운 인상이 들었다. 즉 기억에 남지 않는다. 이들과 비교할 때 첫 번째의 목가적 분위기와 색면 구성은 왜 이런 디자인을 한 것인지 분명한 사고방식을 전달할 수 있고 기억에도 남는다.

그렇다면 우유 포장에는 우유 포장답지 않은 방향의 디자

인은 전혀 어울리지 않는 걸까? 우유 포장답지 않은 방향으로 가서는 아무리 질 좋은 디자인을 지향해도 그것이 받아들여질 것 같지 않았다. 냉장고에 디자인이 요란한 우유를 넣어두고 싶은 사람은 많지 않을 테고 어지럽고 지저분한 디자인 포장을 식탁 위에 올려놓고 싶은 사람도 없을 것이다. 이렇게 분석해보니 누구나 공유할 수 있을 것 같은 감각이 어떤 것일지 어렴풋이 보이기 시작했다.

그러나 여기까지 이르자 한 가지 문제가 있다는 사실을 깨달았다. 새로운 제조 방법을 이용해서 새로운 상품을 세상에 선보이는데 지금까지 존재했던 것과 비슷한 디자인을 사용해도 괜찮은 건가? 결론부터 말하면 바람직하지 않다. 패키지 디자인은 내용물을 전달하는 일이다. 단순히 생각해도 내용물이 새로운 제조 방법을 통해서 만들어진 것이라면 언뜻 보기에도 새롭다는 느낌이 들어야 한다.

다양한 일을 하다 보면 때로는 순간적으로 방향성이 보이는 경우도 있는데 이 일에서는 방향성을 쉽게 찾을 수 없었다.

그래도 작업을 지속해야 출구를 발견할 수 있다. 목가적인 분위기와 색면을 대담하게 사용해 비주얼을 생각하고 세 가지 네이밍을 각각 적용해보면 나아가야 할 방향이 보이지 않을까, 일단 어림짐작으로 진행하는 수밖에 없다. 그사이에도 머릿속에서는 끊임없이 아이디어가 떠올라 그때마다 이들을 전후좌우로 대입해보고 쓸 만한 것이면 새로운 시도를 해보았다. 문

제를 해결할 방법이 어디에 숨어 있는지는 예측할 수 없기 때문에 작은 아이디어라도 기억에서 사라지기 전에 일단 가능성을 시도해보기 위해 정신을 집중한다.

'美味(비미)'라는 한자를 목가적인 디자인 안에 넣어본다. 그다음 하얀 종이팩에 파란 색상지를 넓게 배치한 투톤 컬러 안에 '美味'라는 네이밍을 넣어본다. 이어서 일단 불가능하다고 판단했던, 우유답지 않은 대담한 디자인 안에도 넣어본다. 예를 들어 커다란 흑백 얼룩무늬 안에 '美味'를 배치해보는 식이다. 유치한 느낌이 들어 수용할 수 없는 디자인이지만, 채택되지 못한 디자인이 이런 거라고 클라이언트와 공유하기 위해 눈에 보이는 상태로 만들어두는 것도 도움이 된다.

이런 작업을 세 가지 네이밍에 대해 각각 반복적으로 검토하는 동안 문득 어떤 사실을 깨달았다.

네이밍을 사람들에게 알리기 전에 일단 '메이지 우유'라는 글씨가 눈에 들어오는 포장으로 만들어야 할 필요가 있는 것 아닌가. 지금까지 메이지를 대표하는 우유가 매대 앞에 진열된 적이 없으니 네이밍 이전에 "내가 바로 메이지 우유다!"라는 자기선언이 우선되어야 하는 것 아닐까.

이야기가 약간 새지만, 이런 생각들을 할 때면 한번 사용한 복사용지를 스케치용으로 작게 잘라 그 뒷면에 샤프펜슬을 이용해서 거친 디자인을 해보곤 한다. 종이 사이즈는 가로 7센티미터 세로 10센티미터 정도로, 새 종이로 하면 낭비하는 느낌

이 든다. 한번 사용한 복사용지의 뒷면을 활용하는 쪽이 편하다. 경험을 쌓다 보면 어떤 디자인이건 기본적인 사고방식을 검증하는 데는 이 정도 작은 종이만으로도 충분하다. 작게 스케치해보고 '이런 방향은 쓸 만하네.'라는 느낌이 들면 구석에 붉은색으로 작은 동그라미 표시를 한다. 그러면 한 가지 방향성을 발견했다는 기쁨이 느껴진다. 그 작은 종잇조각 안에 중요한 가능성이 깃들어 있을지도 모른다. 하지만 스케치를 해보고 '이건 쓸모가 없어.'라는 판단이 들면 그 자리에서 구겨 쓰레기통에 버린다.

'메이지 우유'가 눈에 띄어야 한다는 생각이 떠올라 가로로 쓴 '明治(메이지)' 아래에 역시 가로로 쓴 '牛乳(우유)'라는 글자를 넣어보았다. 그러자 '明治'와 '牛乳'라는 한자가 두 글자씩 두 줄로 배열되면서 한 덩어리를 이루었고 이를 원 안에 넣으면 그대로 심벌마크가 될 것 같은 느낌이 들어 간단히 스케치를 해보았다. 순서에 맞게 설명을 하니 약간 길어졌지만 아이디어가 떠오른 뒤 스케치가 완성될 때까지 10초쯤 걸렸을 것이다.

원 안에 넣은 '明治'와 '牛乳'를 다른 네이밍보다 두드러지게 보이게 할 새로운 방향도 검토해보니 이 방법이 확실히 가능성이 높아보였다. 중요한 것은 어떤 느낌이 들면 즉시 도입해보는 유연한 자세다. '明治'와 '牛乳'를 원 안에 넣는 기획안과 동시에 하얀 사각기둥 모양인 우유팩 정면에 검고 굵은 글씨를 사용해서 당당하게 세로로 '明治牛乳'라는 글자를 넣는 기획안

도 떠올라 시도해보니 이것도 꽤 가능성이 있어 보였다. 이 기획안의 '明治'와 '牛乳' 사이에 작은 글씨를 이용해서 가로로 'おいしい(맛있는)'를 넣으면 멀리에서 볼 때 '맛있는'은 보이지 않고 '메이지 우유'라는 글자만 보일 것이다. 그리고 가까이 다가서면 '메이지 맛있는우유'라는 글을 모두 읽을 수 있다. 이것도 일단 프레젠테이션에서 선을 보이기로 결정했다.

그런데 며칠 후, 세로로 '메이지 우유'라고 써넣는 기획안을 살펴보다가 한 가지 사실을 깨달았다. 이대로도 프레젠테이션에서 선을 보이고 검토할 수 있는 수준이고 '明治牛乳'라는 굵은 서체는 분명히 선명하고 강한 인상을 준다. 하지만 우유의 매끄러운 질감과는 너무 동떨어진 것 아닐까?

그렇다고 매끄러움을 알리기 위해 문자에 원을 첨가하면 이번에는 질감이 손상된다. 좀 더 친근감을 주는 방향으로 만들 수는 없을까? 친근감을 느낄 만한 캐릭터를 넣어보면 어떨까? 다만 우유는 어린아이부터 노인에 이르기까지 다양한 사람이 애용하는 식품이니 너무 어린아이 같은 캐릭터를 넣을 수는 없고 어른도 미소 지을 수 있는 악센트를 주어야 한다.

이런저런 생각 끝에 도달한 것은 어린 시절 자주 보았던, 자전거 타고 우유를 배달하던 형들의 실루엣이었다. 이제는 자전거 배달 시스템을 거의 찾아볼 수 없지만, 매일 아침 배달부가 우유를 한 병씩 정성스럽게 배달하던 시절의 '추억'을 떠올릴 수 있는 심벌의 실루엣을 스케치하기 시작했다.

얼굴을 너무 구체적으로 그리면 좋고 싫은 기호가 작용하니 대충 둥글게 잡고, 옆에서 보이는 실루엣이니까 코 정도는 첨가한다. 아, 모자도 쓰고 있었다. 이런 느낌이었던가? 과거의 기억을 되살리며 머릿속으로 중얼거리면서 작은 종잇조각에 스케치를 한다. 이미지와 윤곽이 다를 때는 일반 지우개가 아니라 데생 등에 사용하는 떡지우개kneaded eraser로 윤곽을 수정한다. 떡지우개는 찌꺼기가 거의 나오지 않는다. 자전거 페달은 오른발과 왼발을 표현하기 쉬운 위치에 둔다. 뒤쪽 짐칸에 우유병이 배열된 모습을 세로선으로 그리는 도중에 다시 아이디어가 번뜩였다. 짐칸을 자세히 보니 우유병이 배열된 형태가 'MEIJI MILK'라는 영문자와 비슷하지 않은가. 머릿속으로 끊임없이 중얼거리면서 약 10분 만에 'MEIJI MILK'를 운반하는 우유 배달부의 모습을 거의 완성했다. 나는 스태프에게 그 러프 스케치를 스캔하라고 지시했다. 컴퓨터로 검은 실루엣을 만들면 원래 연필로 그린 러프 스케치의 윤곽이 흐려져 어느 부분을 선명한 윤곽으로 만들어야 할지 판단이 어려우므로 일단 실루엣으로 그린 것을 종이로 출력해서 그 윤곽을 샤프펜슬과 화이트 수정액을 이용해 만족스러울 때까지 정성 들여 수정을 한다. 나는 지금도 최종적으로는 종이에 직접 수정을 가해서 완성한다.

세로로 굵게 '메이지 우유'가 들어간 기획안에 이 캐릭터를 넣어보니 꽤 느낌이 좋았다.

정성을 다해 디자인 요소를 만들어가다 보면 도저히 버릴 수 없는 작품이 완성된다. 그것이 때로는 아무런 도움도 되지 않는 가치 없는 것이라 해도, 일단 마음에 들면 버리기가 힘들다. '소성적 사고' 장에서도 설명했듯 아무리 많은 경험을 쌓아도 '자아'는 순간적으로 얼굴을 내미는 것이다.

목장에 소가 있는 목가적 그림의 포장, 파란색을 대담하게 사용한 포장, 기업 전용 컬러corporate color인 빨간색을 인상적으로 사용한 포장 등에 세 가지 네이밍을 각각 넣어보고 '메이지 우유'를 가장 눈에 띄게 만든 것까지 첨가하자 상당한 수의 기획안이 완성되었다. 물론 우유배달부 캐릭터가 들어간 것도.

내 경우, 완성한 디자인을 모두 보여주지는 않는다. 방향성이 비슷한 것 중에서 좋은 것만 선택하고 나머지는 버려 각각 방향성이 다른 기획안만을 남긴다. 프레젠테이션 방식은 디자이너에 따라 다른데 가장 중요하다고 생각하는 최고의 기획안만을 보여주는 사람도 있고, 약간 차이가 나는 것도 적극적으로 보여주는 사람도 있지만 나는 그 어느 쪽도 아니다. 나 자신이 가장 좋다고 생각한 디자인도 제시하지만 방향성이 전혀 다른 것도 제안한다. 내 작품이 아니라 클라이언트의 작품을 만드는 것이다. 판매점에서의 판매 방식이나 광고선전 시의 매체 사용방법, 나아가 발매 이후의 육성 방법 등에 따라 패키지 디자인의 사고방식도 당연히 바뀌기 때문에 이들을 시뮬레이션하면 저절로 방향성의 차이가 나온다. 이를 확실하게 이론

적으로 제시하는 것이 프로 디자이너로서의 책임이라고 젊은 시절부터 인식하고 일해왔다. 이 방식이라면 논의가 가능하다. 한 가지 기획안만으로는 논의를 할 수 없고 비슷한 것들이 너무 많아도 어지러울 뿐이다. 적당한 논의를 할 수 있는 상태를 만드는 것이 프로페셔널의 일이다.

최초의 프레젠테이션에는 스무 가지 정도의 기획안을 준비했다. 그 안에는 다른 기획안과는 방향성이 다른, 마지막에 만들어본 '최대한 디자인하지 않은' 이색적인 기획안도 들어갔다.

굵고 큰 해서체로 간단히 '맛있는우유'만 세로로 배치한 게 기본 디자인이었다. 처음에는 뭔가 부족해서 '이런 느낌이 드는 우유가 있어도 나쁘지 않겠다'는 정도의 기획안이었지만 다른 기획안과 비교해보는 동안에 꽤 좋은 느낌이 들었다. 그 느낌은 닛카 퓨어몰트 위스키를 기획했을 때와 비슷했다. 즉 '디자인을 하는' 것이 아니라 '최대한 디자인을 하지 않는' 방향이었다. 일상생활을 하는 소비자가 매일 냉장고에서 꺼내 마시는 우유에서 굳이 디자인 감각을 느끼고 싶을까? 우유 포장에 화려한 디자인을 원할까? 디자인을 생업으로 삼고 있지만 나 또한 일을 떠나면 일반 소비자이고 그 일반 소비자로서의 관점을 잊으면 위험하다는 생각을 하며 최대한 잊지 않으려 노력한다. 따라서 우유가 우유 이하여도 곤란하지만 우유 이상이어서도 곤란하다……는 식으로 머릿속으로 언어화를 했다.

그런 소비자로서의 생각이 있었기에, 뭔가 부족한 느낌이

드는 이 기획안에 마음이 끌렸던 듯하다. 이상한 말처럼 들릴 수 있지만 디자이너는 자신이 완성한 작품을 다른 사람의 작품을 보듯 객관적으로 바라보는 훈련을 게을리하지 말아야 한다. 실제로 약간 시간을 두고 객관적으로 다시 바라보면 그동안 생각하지 못한 장점을 깨닫게 되는 경우가 많다.

하얀색 바탕에 해서체를 사용해서 세로로 '맛있는우유'라고 넣는 것만으로는 사람들의 기억에 남는 포장이 될 것 같지 않아 메이지의 기업 전용 컬러인 빨간색을 넣어보았다. 파란색이라는 인상이 강했던 우유 포장에 정반대 색깔인 빨간색을 넣는 대담한 발상이었다. 우유팩이 진열대에 놓이면 위쪽이 나란히 늘어선 모습으로 보이는데, 다른 기업 제품처럼 하얀색을 강조하면 위쪽이 하얀 여러 우유팩 틈에서 존재감을 드러내기 어렵다. 그래서 조금이라도 인상에 남을 수 있도록 색깔을 넣기도 하고 마크를 넣기도 하고 글자를 크게 넣는 등 다양한 방법을 이용한다. 하지만 이 기획안의 기본방침이 '최대한 디자인하지 않기'였기 때문에 최소한의 처리로 필요한 빨간색을 넣어봤다. 마치 빨간 모자를 뒤집어 쓴 것 같은 포장이었다. 그렇다고 위에서 아래까지 빨간 색면으로 처리하면 안 된다. 그럴 경우 상쾌한 느낌은커녕 더운 느낌이 들 뿐만 아니라 상품 이름도 알아보기 어렵다. 하얀색 바탕에 약간의 빨간색이 들어가면 우유답다는 느낌도 방해하지 않는다. 무엇보다 이 기획에서는 세로로 배열된 '맛있는우유'라는 글자를 하얀색 바탕에 선

명하게 표현하고 싶었다. 또 위쪽에 빨간색 바탕을 넣더라도 그 때문에 네이밍이 아래쪽으로 내려와서는 안 된다. 슈퍼마켓이나 편의점에 가서 살펴보면 알 수 있겠지만 아래쪽은 진열대 구조에 가려진다. 네이밍을 읽기 어려우면 상품으로선 치명적이다. 따라서 네이밍을 조금이라도 위쪽에 배치할 수 있도록 빨간 색면 아래쪽을 수평으로 자르지 않고 한가운데를 둥글게 잘라 아치 모양으로 만들어보았다. 그러자 진열대에 대량으로 놓였을 경우 둥근 라인이 좌우로 연결되어 리듬감 있어 보이고 즐거운 인상도 느낄 수 있을 것 같았다. 위에서 보았을 때 상품을 알 수 있도록 우유팩 특유의 비스듬한 지붕 같은 윗면에도 네이밍을 넣고 그 밖의 글자 요소를 배치해 나름대로 형태로 만들었다.

필요 이상의 디자인을 시도하지 않은 이 기획안이 '맛있는 우유'라는 네이밍 같지 않은 네이밍과 함께 엔지 기분 좋은 느낌을 주었다. 가능하면 디자인했다는 느낌이 들지 않도록 만든다는 건 연출을 최대한 억제한다는 의미다. 그렇게 했더니 네이밍 같지 않은, 전혀 연출한 느낌이 들지 않는 네이밍이 힘을 얻기 시작한 듯한 묘한 감각이 느껴졌다. 있을 수 없는 네이밍이라고 생각했던 것이 있을 수 있는 것으로 바뀌었다. 다시 한 번 자세히 바라보니 어쩌면 좋은 반응을 얻을 수 있을지도 모른다는 느낌이 들었다. 이 심리적 변화는 '내추럴 테이스트 제조 방법'이 탄생한 이유가 뒷받침해주었다.

앞에서도 설명했듯 이 제조 방법은 '갓 짜낸 생우유의 맛을 가능하면 그대로 맛보게 하고 싶다'는 기술자의 뜨거운 열망에서 탄생했다. 나도 마셔보았지만 갓 짜낸 새 우유는 놀라울 정도로 상쾌한 식감이 느껴졌다. 메이지에서는, 생우유의 신선한 맛에 최대한 가깝게 제공하기 위해 살균공정 직전에 최대한 효소를 제거하는 공정을 설정했다고 한다. 즉 이 우유의 본질은 '최대한 그대로'이며 이 키워드를 바탕으로 '그대로'를 유지하겠다는 관점으로 접근하니 포장의 콘셉트를 어떻게 잡아야할지 떠올랐다.

'그대로'란 사람이 연출하지 않고 '손대지 않았다'는 의미와 가까울지도 모른다. 패키지 디자인은 내용물이 무엇인지를 전하는 것이다. 내용물에 분명한 콘셉트가 있다면 외형도 그 콘셉트를 바탕으로 만들어야 하지 않을까. 가능한 한 디자인하지 않은, 연출을 하지 않은 기획안이 왠지 모르게 기분 좋게 느껴졌던 이유가 점차 선명해졌다. 모호했던 사물에 섬차 포커스가 맞추어지듯. 전혀 연출을 하지 않은 네이밍과 가장 우유다운 서체를 이용해서 표찰標札처럼 세로로 배열한 글자, 최소한의 처리로 끝낸 빨간 색면. 자세히 보니 다른 어떤 기획안보다순수하게 디자인한 기획안이었다.

하지만 프레젠테이션에 제출해도 부끄럽지 않은 수준으로 완성한 이 기획안을 잠시 바라보는 동안 나의 내부에서 자아가 얼굴을 내밀기 시작했다.

우유 배달부 캐릭터였다. 내 마음속에서는 이미 어떻게든 그 캐릭터를 살리고 싶다는 생각이 싹트고 있었다. 그래서 '그대로'를 구현한 소박한 기획안, 해서체에 세로로 '맛있는우유'라고 배열한 상품명 아래쪽 옆에 우유 배달부 캐릭터를 넣었다. 꽤 괜찮아 보였다.

정신을 차려보니 내 마음속에서는 이미 '이것도 나쁘지 않은데.' 하고 긍정적으로 받아들이고 있었다. 자기가 좋아하는 건 어떤 각도에서 바라보아도 좋아하게 된 이유를 찾을 수 있다. 마찬가지로 이 캐릭터가 필요하다고 믿게 되면서부터는, '디자인하지 않은' 듯 가기로 처음 방향을 잡았던 이 기획 안에서도 확실하게 디자인한 듯 보이는, 자전거 탄 우유배달부가 들어간 안을 만들고 있었다.

이 기획안도 덧붙여서 일단 생각할 수 있는 방향은 모두 준비했다고 판단한 나는 메이지유업 프레젠테이션에 임했다. 패키지 디자인 프레젠테이션에서는 보통 실물 크기의 입체를 만들어 왜 그런 디자인을 했는지 이해시키기 위해 하나하나 책상에 늘어놓고 정성껏 설명한다. 물론 어떤 순서로 설명을 해야 쉽게 이해할지도 고려한다. 이때는 가장 먼저 우유다운 목가적인 디자인, 이어서 색면을 사용한 디자인, 그 밖의 순서로 제시했다. 파란색을 사용한 기획안에 대해서는 그 이유를, 빨간색을 사용한 기획안에 대해서는 파란색 이미지가 주류를 이루는 우유업계 디자인에 굳이 기업 전용 컬러인 빨간색을 사

용하는 일의 역설을, 각진 서체를 넣은 기획안에서는 왜 우유 배달부를 삽입했는지를, 그리고 해서체의 효과 등을 세밀하게 설명하면서 질문이 나오면 즉시 답변을 했다. 답변 역시 가능하면 누구나 알아들을 수 있는 단어들을 썼다.

나는 이런 경우에 디자인 업계의 전문용어 특히 외래어는 사용하지 않는다. 말을 어렵게 해서 자신의 페이스로 끌고 가는 방식을 좋아하지 않기 때문이다. 경험상 갖추게 된 세밀한 디자인 테크닉 같은 것도 이해하기 쉬운 말로 바꾸어 정성을 들여 전달한다.

한 차례 설명을 끝내고 회의를 마친 뒤에 모든 기획안을 맡기고 돌아왔다. 이렇게 큰 의미를 가진 상품 디자인은 당연히 그 자리에서 결정되지 않는다. 결정권을 한 손에 움켜쥔 창업자가 대표인 회사라면 즉각적인 결정이 내려지는 경우도 있지만 역사가 깊은 기업인 경우에는 있을 수 없는 일이다. 사내 각 부서의 의견도 들어보아야 한다. 하지만 이 일을 할 때에는 메이지유업에서 오랫동안 우유를 담당해온 분이 있고 그분이 디자인을 검토하면서 의견을 리드한다는 사실을 첫 프레젠테이션에서 깨달았다. 패키지 디자인 전문가는 아니지만 디자인에 관해 던지는 질문이 순수하고 더구나 정곡을 찌르고 있어서 흠칫 놀랐던 기억이 지금도 남아 있다. 이분에게 디자인을 보는 눈이 있다는 사실을 직감할 수 있었다. 그 후 몇 차례에 걸쳐 디자인 수정과 보완을 거듭했는데 예상대로 주로 이분과

함께 진행하게 되었다. 즉 이 일의 키맨이었다. 경험상 키맨이 없는 일은 절대로 바람직한 방향으로 끝나지 않는다. 그리고 키맨은 감정가 같은 예리한 눈을 가지고 있어야 한다.

얼마 후 사내검토 결과를 알려주고 싶다는 연락이 들어와 두 번째 회의에 참가했다. 역시 가슴이 두근댔다. 제출한 기획안이 모두 거부당하는 경우도 있고 메이지유업과는 첫 작업이었던지라 어떤 체질의 회사인지 짐작할 수도 없었다. 약간 긴장한 상태로 결과를 들었는데 제출한 기획안 모두 그야말로 성실하게 검토를 해보았고 방향을 정했다는 말을 들을 수 있었다. 한 가지 기획안으로 압축된 건 아니지만 디자인을 최대한 억제한, 해서체를 세로로 배열한 기획안이 가장 가능성이 있어 보인다는 것이었다. 다른 기획안도 더 조사해보겠지만 이 기획안에 관해서 다시 한번 검토해주었으면 하는 부분이 있다고 했는데, 색깔이었다.

빨간색은 분명 메이지유업의 전용 컬러지만 우유의 상쾌함이나 시원함, 청결한 인상을 전할 수 있느냐는 것이 문제였다. 지난 프레젠테이션 때 내가 빨간색을 쓴 이유에 관해 특별히 열의 있게 설명했던 점을 배려해주는 모습이었다. 빨간색도 일단 남겨두되 순수하게 파란색을 적용한 것도 보고 싶다고 했다. 이 기획안의 기본적인 생각은 최대한 디자인하지 않은 것 같이 보이는 순수한 방향이었으니 '순수하게 파란색'을 쓰는 것이야말로 '순수함'에 맞아떨어지기도 했다.

이렇게 되자 나도 빨리 만들어보고 싶어졌다. 어떤 의견이건, 괜찮을지도 모른다는 생각이 들면 최대한 디자인을 통해 살려보아야 한다. 그렇게 해야 의견을 교환하는 모든 사람의 참가 의식도 높아진다. 빨간색에 얽매였던 내 생각이 편협하다는 사실도 이때 깨달을 수 있었다. 사실 시장에 출시되는 우유에는 파란색이 많이 사용되고 있었다. '파란색'이라고 한마디로 표현했지만 색깔 문화의 다양화에 따라 파란색에도 여러 종류가 있다. 따라서 단순히 파란색이라고 개념적으로 이해해서는 안 된다. 실행해보아야 알 수 있다.

그런데 이 기획안에서 내가 신경이 쓰였던 건 우유 배달부 캐릭터였다. 프레젠테이션에서도 이 부분을 설명할 때는 역시 나도 모르게 힘이 들어가서, 우유 배달부 실루엣을 보고 아이가 아빠에게 "저게 뭐야?"라고 물으면 "옛날에는 우유를 집으로 배달해주는 우유 배달부가 있었단다." 하는 대화도 할 수 있지 않겠냐는 상상의 나래를 펼치면서 열기를 띠고 말했다. 그런데 이 캐릭터에 관해선 아무런 의견도 들을 수 없었다. 그 점이 아무래도 마음에 걸렸지만 부정적인 말을 들은 것도 아니니 그대로 집어넣어야겠다고 판단했고 어쩌면 이 캐릭터가 전국 매장에 진열될 수도 있을 것이라는 상상에 젖었다.

일주일 정도 시간을 들여 파란색으로 만든 기획안을 가지고 갔다. 당시 시장에서 가장 잘 팔리던 우유의 파란색보다 약간 밝고 상쾌한 느낌이 드는 파란색으로 골라서. 우유 배달부

캐릭터도 '맛있는우유'라는 글씨 아래쪽 옆에 그대로 넣었다. 그리고 세밀한 부분이지만 파란 색면과 하얀색 바탕의 둥글게 잘라낸 경계에 파란 선 하나를 둥근 형태로 첨가했다. 이건 의뢰가 있었던 것은 아니고 진열대에서 약간 떨어져 보았을 때 이렇게 하는 쪽이 언뜻 보기에도 정성 들여 제작했다는 느낌을 받을 수 있다고 생각했기 때문이다. 선이 들어가는가 여부에 따라 인상은 완전히 바뀐다.

수정을 할 때마다 점차 좋아지도록 만드는 것이 내 방식이다. 일반적으로 자신감이 있는 디자이너일수록 수정 과정에서 트집이 잡혔다고 판단하며 원래보다 좋지 않은 방향으로 타협하는 경향이 있지만 내 경우에는 자신감 같은 게 전혀 없기 때문에 이를 계기로 더욱더 좋게 만들 방법은 없는지 고민하는 편이다. 따라서 내 일에 타협이라는 말은 있을 수 없다. 상대방의 이야기에 최대한 귀를 기울이려 노력하는 태도는 어느 틈엔가 몸에 밴 습관이다. 자신감 따위 없어도 나름대로 방식은 갖출 수 있다. 항상 사람과 사물 사이로 들어가 상대방과 환경을 이해하고 배려하면서 진행해야 하는 디자인이라는 일에서는 '자신감 있는' 상태가 오히려 위험하다.

빨간색 부분을 파란색으로 바꾸고 우유 배달부는 그대로 넣어둔 상태로 디자인을 바꾼 입체모형을 메이지유업에 넘겼다.

사무실로 돌아와서도, 우유 배달부 캐릭터를 메이지 쪽에서 어떻게 생각할까 하는 부분이 가장 마음에 걸렸다. 좋다 나

쁘다 하는 말이 전혀 없는 이유를 알 수 없었다. 첫 프레젠테이션에서 내가 너무 열심히 캐릭터의 의미를 설명해서 부정적인 의견을 말하지 못하고 있는 건 아닐까? 아니면 정말 좋은지 나쁜지 판단하기 어려운 걸까? 회의 때 물어볼 걸 잘못했다는 후회도 했다. 하지만 그럴 수는 없다. 훨씬 중요한, 기본 방향을 어떻게 잡을지를 논의하고 있는데 캐릭터를 넣을지 뺄지 하는 문제를 제기할 수는 없다. 게다가 캐릭터가 들어가건 안 들어가건 기본적인 방향성은 크게 다르지 않았다.

그로부터 며칠이 지났을까. 메이지유업에서는 아직 연락이 없었다. 혼자 사무실 책상에 앉아 있을 때였다. 냉정하게, 마치 다른 사람이 된 것 같은 기분으로 내가 제출한 디자인을 바라보고 있는데 신기할 정도로 마음이 평온해지며 정신이 맑아지는 느낌이 들었다. 그때의 기분은 지금도 잊을 수 없다. 자전거를 탄 우유 배달부 캐릭터 따위에 왜 그렇게 얽매였을까? 이 일에서 그런 건 아무런 의미가 없나. 문득 그런 생각이 들었다. 이어 부끄러운 느낌마저 들었다. 앞에서 설명한 대로 우유를 둘러싼 환경은 중요한 문제들을 끌어안고 있다. 메이지유업으로서도 이 우유에 거는 기대는 엄청나다. 순간 나는 망설이지 않고 캐릭터를 없애버리기로 결정했다.

갑자기 기분이 상쾌해졌다. 캐릭터를 제거해보니 이 기획안이 정말 선명하고 산뜻해 보였다. 캐릭터 따위에 얽매여 있던 나 자신이 부끄러워지면서 한시라도 빨리 메이지유업 쪽에

캐릭터를 제외한 기획안을 전하고 싶어졌다. "캐릭터 같은 건 필요 없다는 사실을 깨달았습니다."라고.

다음 회의에서 그 뜻을 전하자, 나쁘지 않은 캐릭터이니 다른 곳에 사용하고 싶다는 말을 들을 수 있었다. 열기를 띠고 추천했던 나에 대한 배려였을 것이다. 그 후에도 조사 결과를 바탕으로 세밀한 조정을 가해 최종 완성단계에 들어갔다.

여기에서 중요했던 건 조사 방식이다. 완성된 디자인을 그대로 조사에 제시하는 식의 흔한 마케팅 수법은 취하지 않았다. 우선 프로젝트를 담당한 사람들끼리 바람직하다고 여겨지는 방향의 축을 확실하게 정하고 그에 대한 의견을 조사한 뒤 부정적인 부분을 수정하는 방법을 취했을 뿐 조사 내용을 바탕으로 방향을 바꾸는 행동은 하지 않았다.

"이 방향으로 가자!" 하고 판단을 내릴 수 없는 이들이야말로 조사 수치에 의지한다. 그런 무책임한 방식으로는 일을 제대로 진행할 수 없다. 나도 이런저런 쓰라린 경험을 했던 터라 담당자가 스스로 판단하지 못하고 조사에만 의지하는 마케팅의 위험성에 관해 메이지유업에 미리 설명했지만 이 프로젝트에는 앞서 말했듯 감정가만큼 예리한 눈을 가진 키맨이 있었다. 이분은 자기 의견이 분명하게 있으면서도 사내의 의견도 수렴해 이를 이론적으로 정리해서 내게 전달해주었다. 우유 전문가이자 예리한 눈을 가진 이분이 없었다면 '메이지 맛있는우유'는 지금과 같은 디자인으로 완성될 수 없었을 것이다.

우유 배달부
쓰지 않기로 한 캐릭터 기획안

발매 초기에는 우선 도호쿠東北 지역에서 시험적으로 판매를 했고 그 매상의 추이를 지켜보면서 전국으로 발매했다. 디자인을 최대한 억제한 디자인이 마치 디자인을 자랑하는 듯한 디자인이 넘치는 진열대 안에서 상대적으로 눈에 띄었는지 매상은 순식간에 증가세를 보였고 현재 일본에서 가장 잘 팔리는 우유로 성장했다. 당초 너무 비싼 것은 아닌지 걱정했던 가격도 지금까지 유지되고 있다. 그건 갓 짜낸 생우유의 맛을 최대한 그대로 맛보게 하고 싶다는 기술자의 생각이 디자인에 옮겨져, 우유를 마셔보았을 때 확실히 다른 우유와는 다른 맛이라는 평가를 받았기 때문일 것이다.

처음에는 전혀 좋다는 느낌이 안 들던 네이밍이 '그대로'라는 키워드 덕분에 부각되었다는 것. 캐릭터란 필요한 것인가 여부. 굳이 상표등록을 하지 않아도 성립되는 네이밍에 관한 점. 그리고 무엇보다 '디자인을 하지 않은 듯한 디자인'이 일본 사회에서 그 후에도 기능을 하고 있다는 것. 하나하나의 패키지 디자인 배경에 흥미를 갖고, 어떤 상품에도 그 배후에는 다양한 이야기가 깃들어 있다는 사실에 관해 진열대 앞에서 또는 가정에서 잠깐씩이라도 상상해볼 수 있기를 바란다.

배려하기

모든 일은 '미래'를 위해서 존재한다. 바로 다음 순간일 수도 있고 일 년 뒤일 수도 있다. 어쩌면 백 년 뒤가 될지도 모른다. 어쨌든 미래를 위해 지금 무엇을 해야 할 것인지를 생각하고 일을 한다.

맛있는 식사를 차리는 건 그 음식을 먹는 사람이 행복해지기를 상상하면서 하는 일이고, 치료를 하는 행위는 환자가 가능한 한 지장 없이 생활할 수 있도록 자연치유력까지 감안해 앞으로의 방책을 생각하고 적절하게 손을 쓰는 일이다. 즉 아무리 우수한 기술을 갖추고 있어도 '미래'를 먼저 상상하지 못하면 의미 있는 일은 할 수 없다. 미래를 읽지 못하면 경우에 따라 매우 위험해질 수도 있다. 세상에서 문제가 되는 '사고'의 원인은 대부분 상상력 부족이다.

디자인도 마찬가지로 아무리 아름다운 형태를 만들어내고 화려한 선을 배열해낸다 해도 그 전에 현실적인 상황을 확실하게 파악하고 미래를 상상하면서 지금 무엇을 해야 할지를 이해하지 못하면 그런 기술들을 살릴 수 없다. 그 '수읽기'를 잘못하면 많은 사람들에게 피해를 끼치기도 한다. 하지만 아무리 '미래'를 상상해도 사람이 하는 일에 완벽은 있을 수 없다. 자연

은 인간의 삶을 위해 존재하는 것이 아니라서 예측할 수 없는 재해는 끊임없이 발생한다. 그러나 완벽할 수 없기 때문에 늘 자신이 하는 일이나 행동을 되돌아보고 의심해보아야 한다.

예를 들어 보도에 커다란 돌이 떨어져 있다고 하자. 불특정 다수 남녀노소가 통행을 하는 보도이니, 몸이 약한 사람이 보행할 것을 상상하며 그 돌을 옆으로 치워놓는다. 그 결과 그런 돌이 있었다는 사실은 아무도 모르는 채 많은 사람들이 불편 없이 왕래할 수 있다. 이것도 상상과 대처다. 자신을 위한 부분만 생각한다면 돌을 치우기는커녕 자신이 그 돌에 걸려 넘어질 수도 있다.

항상 현재 놓여 있는 상황에 신경 쓰는 습관을 갖추어야 한다. 생각을 하다 보면 늦어진다. 습관으로 만들면 생각하기 전에 몸이 반응한다. 혼잡한 전철을 이용했을 때의 일이다. 문이 열리기 전에 노인이 타려는 모습이 보이자 자연스럽게 자리에서 일어나 마치 처음부터 비어 있던 자리인 것처럼 옆쪽으로 옮겨서 손잡이를 잡는 사람을 보았다. 그 자연스러운 행동이 너무 아름다워서 지금도 선명하게 기억하고 있다. 그런데 아무런 배려심도 없는 청년 한 명이 자리가 비자마자 다가가 털썩 걸터앉았다. 전철에 올라탄 노인이 그 옆으로 다가가도 자리를 양보하지 않았다. 그 표정이나 오만한 태도를 잠시 관찰해보면서, 이 청년은 자기만 좋으면 되는 전혀 배려심 없는 삶을 언제까지 지속할까 하는 생각에 답답함을 느꼈다. 동시에 저런 인

간이 적어도 디자이너는 되지 않기를 바랐다. 디자이너로는 전혀 어울리지 않는다. 아니, 디자인을 넘어서 그런 삶은 모든 일에 적합하지 않다. 앞에서도 설명했듯 모든 일은 '미래'를 상상하는 데서부터 시작된다. 배려하는 자세가 습관이 되어 있지 않은 사람에게 배려는 피곤한 대상일 것이다. 배려가 습관으로 갖추어져 있어야 순간적으로 몸이 반응한다.

디자인이 필요하지 않은 '인간의 삶'은 없다. 어떤 형식이건 인간의 삶에는 반드시 디자인이 존재한다. 눈에 보이는 것도 있고 눈에 보이지 않는 것도 있다. 이미 시도된 디자인도 있고 앞으로 시도하게 될 디자인도 있다. 이미 시도된 디자인도 이대로 정말 괜찮은 것인지 미래를 생각하고 의심해보아야 한다. 앞으로 시도될 디자인은 당연히 미래를 상상하고 실시해야 한다. 그리고 그 양쪽 모두에 항상 '배려'하는 마음이 갖추어져 있어야 한다.

이해하는 것, 이해하지 못하는 것, 이해하기 쉬운 것

나는 패키지 디자인을 담당할 기회가 많았는데 진열대에 놓일 상품 포장을 검토하는 미팅을 할 때 '좀 더 이해하기 쉽도록'이라는 말을 자주 듣는다. 상품으로서 전달하고 싶은 내용이 많다 보니 그 마음은 충분히 이해한다. 이해하기 쉬운 사진을 넣고 싶다, 이해하기 쉬운 문장을 넣고 싶다, 그리고 이해하기 쉬운 상품명을 크게 만들고 싶다, 보다 이해하기 쉬운 도해도 넣고 싶다…….

이렇게 '이해하기 쉬운' 것들을 계속 넣다 보면 어떻게 될까? 내 경험상 대부분의 경우에 오히려 '이해하기 어려워'진다.

한정된 면적밖에 없는 작은 포장의 표면에 글자와 사진 등의 정보를 가득 넣어버리면 정보투성이인 진열대에서 주변의 다른 상품들과 동화되어 어지러운 느낌만 줄 뿐이다. 즉 일부러 눈에 띄지 않는 상품을 만드는 것과 같다. 이해하기 쉽게 하면 할수록 역효과라고 할 수 있다. 애당초 진열대 앞에서 어떤 상품의 전체적인 내용을 몇 초 만에 '이해할 수 있는' 포장이라는 게 가능할까? 당연히 불가능하다. 그럼에도 자기도 모르게 '좀 더 이해하기 쉽게'를 되풀이한다.

여러분이 일반 소비자로서 무엇인가에 흥미를 느껴 선택을 했던 순간을 한번 떠올려보자. 어떤 상점에서 수많은 상품들이 진열되어 있는 진열대를 훑어보다가 "아!" 하고 눈길이 머무른 그 순간. 그건 말하자면 신체감각이다. 누구나 그런 경험은 있을 것이다. 그 경우 흥미를 끄는 상품은 무엇인가 알고 싶다는 호기심을 유발하는 상품이었을 것이다. 즉 '이해할 수 없는' 매력적인 상품이야말로 우리에게 "이게 뭐지?" 하는 호기심을 불러일으킨다.

그런데 왜 '이해하기 쉽도록'이라는 표현이 이렇게 만연할까? 사람은 '이해할 수 없는' 것에 끌린다는 사실을 신체는 알고 있건만 왜 머리는 '이해하기 쉬운' 것을 추구할까? 상품 개발 현장에서 당연하다는 듯 쓰고 있는 이런 말의 배후에는 경제 효율성을 최우선하는 현대사회의 모습이 감추어져 있다. '이해하기 쉬운' 상품을 내보내고 싶어하는 기업 쪽의 말에는 뒤집어 생각하면 "빨리 이해한 척해줘." 하는 마음이 깃들어 있다. 순간적으로 이해하기 어려운 상품의 특징을 마치 이해한 척하며 조금이라도 빨리 구매해달라는 것이다.

'이해한다'는 건 '구분해서 납득한다'는 의미다. 정보가 넘치는 현대사회에서는 하나의 상품 포장에서 글자와 사진 등의 정보를 따로 생각할 것이 아니라 어지러운 진열대에서 그 상품이 주변의 다른 상품들과 달리 매력 있는 존재로서 구분될 수 있는가 하는 관점에서 '이해'를 검증해야 한다. 그것은 진열

대라는 잡다한 환경에서 상품 디자인이 정보로서 소비자에게 어떻게 전달될지를 생각하는 관점이며, 머리로 디자인할 것이 아니라 신체와의 관계를 염두에 두고 디자인해야 한다는 의미다. 디자인은 의식적으로 이루어지는 것이지만 그 전에 무의식이라는 부분에 관해서 생각해야 한다. 사람이 머리로 생각하지 않은 상태에서 몸이 행동할 때 대체 무슨 일이 일어나는지 세밀하게 고찰해보아야 한다.

사람은 이해하지 못하는 것에 마음이 끌린다지만 아무것도 모르는 사물에 마음이 끌리는 건 아니다. 그런 대상에는 눈길조차 가지 않을 것이다. 하지만 어떤 것인지 어느 정도 인지하고 있는 사물 중에서 주변과의 조화를 무너뜨리는 독특한 물건이 있으면 신경이 쓰인다. 예를 들어 녹색 숲속을 걷고 있는데 갑자기 새빨간 버섯이 나타나면 누구나 신경이 쓰인다. 그것이 순간적으로 혐오감과 연결되는 경우도 있고, 특별히 흥미의 대상까지는 아닌 경우도 있고, 대체 무엇인지 더 알고 싶어지는 경우도 있다. '마음을 끌기' 위한 전제로서 신경이 쓰이는 단계가 존재하며 그 직후 더 알고 싶은 대상인 경우에 '마음'이 끌리는 것이다. 마찬가지로 상품에 흥미를 느끼게 하려면 우선 신경이 쓰이도록 만드는 '이해할 수 없는 매력'이 어딘가 갖추어져 있어야 한다. '이해할 수 없는' 것의 매력은 '위화감'이다.

일상생활에서의 디자인에는 책상이나 의자처럼 주변과의 조화를 중시하는 것들이 많은데 진열대에서 특히 흥미를 끌

어야 하는 상품 포장 같은 경우에는 조화를 이루지 않는 '위화감'이 '이해할 수 없음'과 함께 중요한 키워드다. 위화감이 없으면 눈에도 들어오지 않는다. 모든 사람이 녹색 숲속에서 주변과 동화된 특수한 식물을 구분할 수 있는 식물 연구가는 아니기 때문이다. 그런데 '위화감'은 대부분 부정적으로 받아들여져 "위화감이 있네." 같은 말을 들으면 안 좋은 의미로 생각한다. '위화감이 있어도 괜찮은' 경우는 거의 없다. 여기서 위화감이 어떤 경우에 느끼는 마음인지 검증해볼 필요가 있다.

초록색 숲속을 걷고 있는데 갑자기 나타난 빨간 버섯에는 누구나 위화감을 느낀다. 빨간 버섯의 어떤 부분에서 위화감을 느끼는 걸까? 빨간 버섯이 군생하는 장소에 녹색 버섯 하나가 있다면 어느 쪽이 위화감 있는 존재로 여겨질까? 이렇게 생각해보면 위화감이란 사물 자체에 내재된 것이 아니라 주변과의 상대적인 관계에 따라 정해진다는 사실을 알 수 있다. 이것은 사물과 인간, 인간과 인간의 관계를 생각할 때 매우 중요한 부분이다. 조용한 사람들 틈에 있는 시끄러운 사람이나, 시끄러운 사람들 틈에 있는 조용한 사람이나 각각 위화감이 느껴지는 존재다. 화려한 물건들 속에 있는 화려한 물건은 매몰되어버리지만 수수한 물건은 오히려 위화감을 일으키며 눈에 들어온다. 대량생산품은 대개 진열대에서 "저를 사주세요!"라고 소리를 지르고 있는 것처럼 보인다. 하지만 아무리 큰 소리로 외쳐도 별로 눈에 들어오지 않는다. 모두가 있는 힘을 다해 "저를

사주세요!"라고 소리 치는 속에서 마찬가지로 고함을 지르는 쪽보다는 오히려 조용히 자신을 감추고 있는 듯한 상품이 눈에 들어온다.

위화감과 통하는 말로 '이상함'이 있다. 위화감을 느낀 대상에 대해 사람은 '이상하다'고 생각한다. 주변과 동떨어진 것은 '위화감' 때문에, 즉 '이상하기' 때문에 눈에 띈다.

상품 개발을 할 때 식품의 경우에는 맛 같은 내용과 함께 패키지 디자인에 관해서도 시장조사를 하는 경우가 있다. 이른바 마케팅 리서치다. 시도해본 디자인에 대해 어떻게 느끼는가 설문조사를 해서는 만약 이상하다고 느낀다는 응답자가 많으면 좋지 않은 디자인이라고 판단해버린다. 여기에 "이 상품을 구입하시겠습니까?" 같은 전혀 의미 없는 설문이 이어지면 사람들은 경험이 없는 상품을 판단하기 어렵기 때문에 일단 거부반응을 보이면서 '이상하다'고 대답한다.

인간생활에서는 위화감이 느껴지는 것이야말로 그 무엇보다 마음을 끄는 것인데도, 이러한 결과 상품제조 현장에서 위화감이 있는 디자인은 이상한 것이 되어 배제되고 만다. 미의식을 연마한 적도 없고 디자인 매니지먼트 교육도 받아본 적도 없는 기업 경영자들이 많은 현실상황에서는 대부분 자신이 책임지고 결단을 내리는 게 아니라 시장조사 같은 무책임한 의견에 의지하기 때문에 혁신적이고 매력적인, 즉 '이상한' 상품이 탄생할 수 없다.

그렇다고 주변의 사물에 비해 위화감을 만들어내는 것이 디자인의 목적일까? 주변을 조사하고 위화감이 느껴지도록 디자인하는 것은 별로 어려운 일이 아니지만 그것만으로는 당연히 불충분하다.

원래 '사이로 들어가서 연결하는' 것이 디자인의 역할이다. 상품 포장이라면 상품의 내용을 최대한 정확하게 제삼자에게 전달해야 한다. 진열대에서 매력적인 위화감을 느끼도록 만들려면 어떤 식으로 디자인을 해야 할까?

이것이 성립하려면 그 상품이 주변의 다른 상품들과는 분명히 다른 내용을 가지고 있어야 한다. 내용에 자신이 없는 상품은 표면적인 디자인에 의지하는 수밖에 없다. 내용에 자신 있는 상품일 경우 그것을 그대로 디자인에 표현하면 지금까지 없던 존재감, 즉 위화감 때문에 눈에 띈다. 우선 내용이 중요하며 이를 바탕으로 디자인을 하면 필연적으로 개성 있고 좋은 의미에서 위화감 있는, 눈에 띄고 존재감 있는 상품이 된다.

디자인의 기본은 내용을 충분히 이해하고 최대한 그대로 표현하는 것이다. 화려한 것은 화려하게, 재미있는 것은 재미있게, 소박한 것은 소박하게. 디자인의 이런 순수한 기준을 확실하게 갖추어놓으면 디자인이 상품 개발의 리트머스 시험지역할을 할 수 있다. 디자인은 순수하지만 내용물에 자신이 없는 상품이면 디자인이 아니라 상품의 내용을 다시 한번 확인해야 한다. 하지만 일반적으로 디자인의 기능은 정당하게 받아

들여지고 있지 않다. 디자인 분류에 관해서는 이미 설명했지만 '디자인이란 장식하는 일'이라는 정도로 받아들이는 경향이 지금도 사람들 사이에 짙게 배어 있다. 또 일본에서는 '디자인'에 '한다'는 동사가 붙어 지나치게 능동적인 의미를 띠고 있다는 것도 문제다. 그래서 모두 화려한 디자인만 추구하며 '굳이 디자인하지 않'는다는 중요한 선택의 여지는 처음부터 배제된다. 내용물조차 제대로 파악하지 못한 주제에 패키지 디자인만 화려하게 만들려 하고, 좋은 결과가 나오지 않으면 다시 디자인을 바꾼다. 이는 디자인에 관해서 모든 사람들이 엄격하게 주의해야 하는 중요한 문제다. 디자인은 부가되는 게 아니다.

여기서 오해가 없도록 부언하면, 지금 예로 든 것은 이미 내용이 완성된 상품의 패키지 디자인 프로세스지만 디자인을 포함한 혁신적 발상을 기본으로 삼아 상품 내용을 개발하는 경우도 당연히 존재한다. 단말기를 '판 한 장'으로 만든 아이패드는 분명히 여기에 해당하는 프로세스다. 이미 완성된 내용물 자체를 출발점으로 삼아 디자인하는가, 디자인적 발상을 원점으로 삼아 상품을 개발하는가, 주어진 환경과 조건에 따라 프로세스는 전혀 달라진다. 디자이너에게는 자아를 억제한 객관적인 관점에서 그때마다 정확하게 상황을 파악하고 소성적 유연성으로 순수하게 대응하는 다양한 스킬이 필요하다.

디자인 공모

어떤 심벌마크나 캐릭터를 만들 때는 전국적으로 일반 공모를 하는 방식을 채용하는 경우가 많다. 특히 공공시설은 세금으로 유지되기 때문에 누구나 참가할 수 있도록 더 많은 국민들에게 기회를 주려는 것이니 여기에 이의를 제기하는 사람은 거의 없다. 일반 참가 형식은 민주주의적이고 평등한 기회를 제공한다는 의미에서 일면 꽤 훌륭해 보인다. 하지만 이 방식으로 질 높은 심벌마크나 캐릭터가 탄생할 수 있을까? 유감스럽게도 그렇게 생각하기는 어렵다. 경험이 풍부하고 능력 있는 프로는 이런 공모에 참가하지 않는다. 자신의 본업을 일반인 수준의 작품과 비교당하고 싶지 않다는 직업적 자부심이 있기 때문이다. 전통을 이어온 목수가 장난 같은 건축 공모에는 절대로 참가하지 않는 것처럼.

물론 공모로 모집한 작품 중에 상당히 수준 높은 작품도 있을지 모르지만, 대개 순간적인 아이디어를 이용한 수준이 많고 거기에 디자인 계통의 프로도 아닌 심사위원이 가담해 득표 수만 많으면 당선이 된다. 결정된 작품에 어떤 이론을 더한들 애당초 수준이 낮다. 이것이 만약 학교 행사나 어떤 지역 이벤트용 포스터라면 기간과 게시 장소가 한정되므로 그런대로 허

용할 수도 있겠지만 앞으로 수십 년까지 이어질 가능성이 있는 심벌마크나 캐릭터라면 이런 식으로 결정해도 되는 걸까? 과연 초보자가 십 년, 이십 년 뒤를 내다볼 수 있을까? 오히려 기능적으로 계속 문제를 일으킬 가능성이 높다. 세밀한 부분이 작게 인쇄했을 때는 확실하게, 크게 인쇄했을 때는 정밀하게 표현될 수 있을까? 전자미디어를 향한 대응이 당연시되고 있는 지금, 움직임을 나타내는 영상표현은 가능할까? 입체표현의 경우 어떤 식으로 입체화해야 하며 두께가 필요하다면 그 두께는 어느 정도로 잡아야 할까? 당연히 검증해야 할 이런 요소들을 전혀 검증하지 않은 채 평면적인 인상만으로 결정해버리면 현장에서는 예상하지 못한 다양한 고통을 받아야 한다.

그럼에도 이 방식이 채택되어 인플루엔자처럼 전국으로 확산되는 이유는 아무도 책임을 지지 않아도 되기 때문이다. 아무도 책임을 지지 않고 일을 진행하는 구조가 사회에 범람히면 국가 그 자체를 쇠퇴시킨다. 현재 전국에서 이런 일이 일어나고 있다. 그리고 이는 모두 '왜곡된 민주주의'의 산물이다. 누구나 참가할 수 있는, 그러나 아무도 책임을 지지 않는 '공모'라는 선출 방식이 당연시되는 국가라면 앞날이 걱정이다.

〈디자인 해부〉에서 〈디자인 아〉로

우리 주변에는 대량생산품이 놀라울 정도로 많이 있다. 화장실용 휴지, 칫솔, 세제, 지금 내가 입고 있는 의복, 전기를 사용하기 위한 콘센트, 조명을 켜는 스위치, 그리고 밖으로 나가면 신호등이나 가드레일까지도 대량생산품이다. 그 가운데는 일상생활에 별 도움이 되지 않는 물건도 있지만 없어서는 안 되는 필수품도 적지 않다. 그런데 일상생활에서 빼놓을 수 없는 이런 물건들이 디자인으로 다루어지는 예는 별로 없다. 30대 후반부터 대량생산품 디자인에 관여해오는 동안, 건축물, 자동차, 가구, 가전제품, 패션 등은 미디어를 통해 디자인이라는 측면에서 자주 다루어지는데 왜 우리가 일상생활을 하면서 신세를 지고 있는 물건들의 디자인에는 관심을 가지지 않는 걸까 하는 소박한 의문을 느꼈다.

이미 그 시절부터도 화려한 것만이 디자인된 것이고 그렇지 않은 것은 디자인되지 않은 것이라는 디자인에 대한 심각한 오해는 일반 사회에 상당히 확산되어 있었다.

그러나 가끔 미술대학의 의뢰를 받아 디자인에 관한 강의를 하러 가서 누구나 알고 있는 추잉 껌이나 포테이토칩 등의 패키지 디자인과 관련된 뒷이야기를 하면, 디자인 개론 같은

강의 때는 하품만 하던 학생들이 눈동자가 빛나며 강한 흥미를 보인다. '디자인에서는 이런 것들이 중요하다'고 아무리 개념적으로 설명을 해도 거기에 현실성이 없으면 전달하기 어렵다. 그렇지만 주변의 일상적인 물건을 소재로 삼아 디자인을 공부하는 입구로 이용하면 이들이 현실성을 띠고 학생들에게 다가간다. 물론 학생의 자질에 따라 다르겠지만 사회성 부족한 디자인과 학생이었던 나 자신의 과거를 생각해보면 이것은 오히려 당연하다고 할 만한 부분이다. 하물며 디자이너가 아닌 일반인에게는 더욱 그렇다.

이런 식으로 나 자신의 경험과 느낌이 겹치면서, 대개의 사람이 아무렇지 않게 쓰는 대량생산품을 매개로 이른바 디자인이란 무엇인가를 생각하는 계기를 만들 수는 없을까 하는 생각을 하던 중에 주변의 물건들을 디자인이라는 관점으로 해부해보면 어떨까 하는 생각에 이르렀다. 디자인을, 이미 존재하는 물건을 재조사하기 위한 메스로 삼는 것이다. 나도 회원으로 참가했던 일본디자인위원회의 주최의 제1회 '디자인 해부' 전시를 마쓰야긴자松屋銀座백화점 7층 디자인갤러리에서 실시한 건 2001년, 금세기로 들어선 첫 해였다.

원래 해부는 인체라는 자연적 창조물의 각 장기에 명칭을 붙이기 위해 실시한 작업이라고 한다. 인체 내부의 세밀한 부분에까지 명칭을 붙임으로써 환자와 의사, 의사와 의사끼리 더욱 정밀한 커뮤니케이션이 가능해져서 수술을 비롯한 의료기

술을 진전시켰다. 의학은 해부를 통해 체내라는 인간 속 미지의 영역에 해당하는 부분을 더욱더 깊이 이해하고 조사해왔다.

한편 대량생산되는 일상용품처럼 우리에게 이미 잘 알려진 인공물을 굳이 해부하기로 한 첫 번째 이유는 20세기 이후 기술혁신이 이루어지면서 주변에 존재하는 일반적 제품들도 빠른 시간에 다양한 연구가 진행되고 제품 개량에 종사하는 사람들도 잇달아 교체되면서 개발 과정이 어떤 것이었는지 알 수 없는 상황이 제조 현장에서 발생했기 때문이다. 게다가 대기업일수록 조직이 수직적이어서 연구소, 상품 기획, 마케팅, 광고, 영업 하는 식으로 각자의 담당분야는 잘 이해하지만 다른 현장에 관해서는 전혀 모르고, 알아야 할 필요도 느끼지 않는다. 그러다 보니 하나의 제품에 관한 모든 과정을 유기적으로 설명할 수 있는 직원이 자사에조차 한 명도 없어서 아무도 정확하게 이해하지 못하는 물체로 제품이 전락하고 있었다.

두 번째 이유는, 해부는 가장 바깥쪽에서부터 안쪽을 향해 실행하는 해명인데 기업이 자사 상품을 사회에 제시하는 방법은 그와 정반대로 원재료에서부터 제조과정의 순서를 따른 설명뿐이라는 것이다. 흔히 기업 본사 로비 등에서 상품의 생산 공정을 해설한 패널을 보게 되면 판에 박힌 방식으로 마치 주입식 강요를 하는 듯해서 나는 도저히 흥미를 느낄 수 없었다. 아무리 멋진 상품이라 해도 갑자기 원재료는 뭐뭐라는 식으로 가장 먼 부분에서부터 설명을 해서는 호기심을 느끼기 어렵다.

우리가 자주 사용하는 제품의 가장 바깥쪽은 상품의 이름이나 형상이다. 거기서부터 제품이 가진 의미와 내용을 조금씩 파고 들어가면, 잘 알고 있다고 생각한 물건에 관해 모르는 것이 너무도 많다는 사실을 깨닫게 될 것이다. 일상적으로 쓰는 물건에 깃든 미지의 세계를 발견하는 행위가 많은 사람들의 호기심을 이끌어낼 수 있지 않을까. 이것이 '디자인 해부'라는 발상의 원점이었다.

이 전시는 처음부터 시리즈로 구성할 생각이었는데 제1회 작품으로 선정된 것은 껌 시장에서 일본 최고의 점유율을 자랑 중이던 롯데 자일리톨 껌이었다. 내가 관여한 상품에서부터 시작하면 편하겠다고 생각했기 때문이다. 롯데에 이 기획을 프레젠테이션했더니 의미를 충분히 이해하고 흔쾌히 협력하겠다고 약속해주었다. 포장 표면의 그래픽 디자인을 내가 담당했기 때문에 그 부분에 관해서는 최대한 언어화하고 싶었다. 전시회장으로 이용할 갤러리의 도면을 살펴보면서 익숙하지 않은 전시를 어떻게 구성해야 좋을지 검토 작업에 들어갔다.

자일리톨이라는 '네이밍'이나 XYLITOL이라고 쓴 '로고타입' 등 하나하나의 콘텐츠에 관해 제목, 이미지, 해설, 전시물 등 네 가지 요소를 세트로 해서 액자에 넣어 전시하는 방법을 고안했다. 이를 하나의 세트로 만들어 번호를 붙이고, 순서에 맞게 볼 수 있도록 해서 외부에서 상품의 내부로 서서히 안내하는 형식을 취했다.

우선 포장 표면의 그래픽 디자인부터 들어가면 네이밍이야말로 가장 먼저 사람들에게 도달하는 정보로서 상품의 가장 바깥쪽에 존재한다는 사실을 깨닫게 된다. 네이밍은 현물을 보기 전에 음성으로 전해질 때도 있다. 예를 들어 텔레비전 CF에서 새로운 상품을 본 지인이 말로 가르쳐주는 경우가 그렇다. 그 네이밍을 눈에 보이는 문자로 만든 게 로고타입이고, 다시 마크나 색깔 등의 정보로 시선을 옮겨 언뜻 보았을 때 보이는 것들뿐 아니라 옆면이나 뒷면에 들어가는 작은 표시와 바코드, 개봉을 위한 빨간 비닐 띠에 이르기까지 이들을 철저하게 조사해서 외부에서 내부로 파고들어가는 작업을 진행하니 상상도 못 했던 의문들이 잇달아 끓어올랐다.

입으로 들어가는 대량생산품은 냄새나 맛까지 인공적으로 조정되기 때문에 그야말로 설계이고 디자인이다. 껌을 씹을 때 시시각각 변화하는 식감도 누군가가 조정을 한 것 아닐까? 이런 의문들에 관해 롯데 남당자에게 실문하자 그는 그다음 미팅에서 '껌의 감촉 곡선'이라는 그래프를 미팅 테이블에 제출했다. 껌의 식감과 관련된 설계도라 할 수 있는 그래프였다. 나는 그것을 보고 큰 충격을 받았다. 롯데 사원조차 본 적이 없는 그래프가 하나의 질문 때문에 눈앞에 나타난 것이다. 이후로 숨겨진 정보를 어떤 식으로 사람들에게 제시해야 할지 고민하게 되었고, 이를 통해 자연스럽게 전시에 관한 이미지를 차츰 만들 수 있었다.

잇달아 끓어오르는 의문에 관해 우선 내 나름대로 상상을 해서 가설을 세우고 그 가설과 함께 질문을 던져보기로 했다. 껌의 감촉도 디자인이라면, 내가 의문으로 느끼는 모든 사항에 이를 설계하고 구상하는 연구자가 존재하는 게 아닐까 하는 생각이 들었기 때문이다. 그러자 미팅 자리에 나타난 해당 연구자는 어떻게 거기까지 생각할 수 있었냐는 듯 기쁜 표정으로 세밀하게 설명해주었다. 보통 잠자코 연구에 종사하는 사람일수록 이야기를 꺼내면 멈추지 않는다. '디자인 해부' 프로젝트를 통해서 스스로 상상해서 세운 가설과 함께 질문을 던지는 이 방법이 자연스럽게 몸에 배었다. 가설이 맞아떨어지면 상대방은 매우 기뻐하고, 빗나가더라도 "사실은 그게 아니라……." 하면서 정성껏 설명해준다. 해부 프로젝트에서는 보이는 부분에서부터 점차 안쪽으로 파고들어가 보이지 않는 것을 이끌어내는 방식이 정말 재미있다. 그거 마치 어린 시절에 감동적으로 읽은 쥘 베른Jules Verne의 『지구 속 여행Voyage au centre de la Terre』에서 미지의 지구 속 세계로 파고들어가는 장면과 비슷했다. 상품 내부를 탐험하는 '해부'라는 과정을 거치며 진정한 의미의 '가치'를 알게 되면서, 이제껏 일반 사회에 전혀 전달하지 못한 광고에 대한 문제의식도 자연스럽게 생겨났다.

따라서 해부 프로젝트에서는 항상 그래픽 디자인의 기본으로 돌아갈 필요가 있었다. 시각적인 재미를 이용해서 일단 사람들의 눈길을 끄는 걸 가장 우선시하는 광고 수법에 치중할

게 아니라 어디까지나 전반적인 콘텐츠를 이해하게 하는 시각 자료를 만들어야 한다. 사진이건 그래프건 일러스트레이션이건 화학식이건 각각의 콘텐츠에 가장 어울리는 표현을 신중하게 선택해야 한다. 그래픽 디자이너는 재미있는 시각화를 목적으로 생각하기 쉽지만 이 프로젝트에서 그런 행위는 용납할 수 없었다. 분명하게 이해할 수 있으려면 어떻게 시각화해야 만족스럽게 단적으로 표현할 수 있을지를 생각하는 훈련장이기도 했다. 콘텐츠 자체를 분명하게 이해하고 있을 경우엔 그것을 솔직하게 표현할 방법만 찾으면 충분히 재미를 느끼게 할 수 있지만 내용을 제대로 파악하지 못한 상태에서 재미만을 표현하려 하면 보는 쪽의 흥미는 표현에만 머무르게 되고 정말 중요한 콘텐츠에는 전혀 신경 쓰지 않게 된다. 이 프로젝트는, 디자인은 그 자체가 목적이 아니라 디자인된 사물 내부에 존재하는 진정한 가치와 인간을 연결하는 매개체여야 한다는 사실을 다시 한번 내게 가르쳐주었다.

〈디자인 해부 1: 롯데 자일리톨 껌〉 전시가 열린 마쓰야긴자 백화점 7층의 디자인갤러리 전시회장 중앙에는 뒷면의 글자와 표면 주름까지 극명하게 재현한 길이 2미터짜리 거대한 껌을 전시했고 벽에는 하나하나의 콘텐츠를 해설한 액자를 진열했다. 공간 콘셉트는 무균실. 해설문도 사실을 담담히 설명할 뿐 정서적 연출은 전혀 하지 않았다. 이것 보라는 식의 광고 선전 문구는 완전히 배제했다. 이 프로젝트가 광고 선전으로 비친다

면 실패다. 제조 현장과 관련 있는 사람은 전시 어디에도 등장하지 않는다. 모든 것을 보여주는 게 아니라 어디까지나 상품 자체만을 제시해 그 배후에 있는 사람들의 존재를 자연스럽게 떠올리게 하려는 생각에서였다. 사람이 전면에 나서면 단번에 정서적인 분위기가 만들어진다. 마치 병원 무균실에서 상품이 해부되고 있는 듯한 이미지를 느낄 수 있도록 전시장 내 조명은 푸르스름한 형광등을 썼다. 다양한 상품을 조금이라도 더 많이 팔려고 진열해놓은 백화점 7층에서 열린 이 전시는 사람들의 눈에 상당히 이상한 공간으로 비쳤을 것이다.

전시회가 막을 올리자 관람객들로부터 도록은 없느냐는 질문이 들어왔다. 그 질문을 듣고서야 비로소 이 전시를 서적 형태로 기록하는 것도 나쁘지 않겠다는 생각이 들었다. 그래서 나중에 비주쓰美術출판사를 통해 '디자인 해부' 시리즈로 출판을 하게 된다.

제1회 전시를 개최해보며 내가 하고자 했던 일을 눈에 보이는 형태로 실현해내는 경험을 할 수 있었고 그것은 제2회 기획으로 연결되었다. 두 번째 해부 대상은 렌즈가 딸린 필름으로 많은 사람들이 사용했던 후지필름의 '우쓰룬데스寫ルンです'다. 지금은 스마트폰을 사용해서 얼마든지 편하게 사진을 촬영할 수 있는 시대지만 디지털카메라도 없던 시절에는 여행지에서 갑자기 사진을 찍고 싶을 때 편의점으로 달려가 종이 상자로 만든 이 간편한 일회용 카메라를 구입해서 기념사진을 촬

영했다. 필름을 다 사용하면 카메라를 통째로 현상소에 맡기고 나중에 필름과 사진만을 받는, 이전까지 없던 수급 시스템을 갖추고 등장한 상품이었다. 현상소에서 필름을 빼낸 뒤에 공장으로 본체를 보내면 부품마다 분해해서 재사용할 수 있는 렌즈 같은 건 깨끗하게 닦아 다시 공장 라인에서 새로운 '우쓰룬데스'를 조합하는 데 쓰이고 상처가 나서 사용할 수 없는 렌즈는 녹여서 원재료로 되돌리는 구조가 자동으로 실행되어 환경 대책까지 고려했다는 점에서도 획기적인 상품이었다.

'우쓰룬데스' 해부에서 특히 재미있었던 것은 이 상품의 제품 디자이너조차 본 적이 없는 카메라의 단면을, 그것도 도면이 아닌 실물로 보인 것이었다. 아마 세계에서도 상품을 이처럼 제시한 예는 매우 드물 것이다.

단면을 만드는 방법은 이렇다. 그대로 내버려두면 점차 굳는 하얀색의 불투명한 수지 액체를 채운 용기에 일단 '우쓰룬데스' 한 개를 동째로 담가 카메라 내부까지 액체가 스며들도록 한다. 완전히 굳어지면 하얀 덩어리를 용기에서 꺼내 두 조각으로 절단한다. 물론 절단하는 위치가 렌즈의 중심에 오도록 미리 확인해둔다. 그렇게 하면 하얀 덩어리의 절단면에 마치 화석처럼 '우쓰룬데스'의 단면이 나타난다. 렌즈, 렌즈를 지탱하는 형틀, 그 안쪽으로 필름에 이르는 공간을 형성하는 상자 모양의 틀, 그 사이에 있는 세밀한 부품과 요철 등이 극명하게 나타난다. 감동적인 것은 어떤 형태로 자르건 각각 나름대로

아름다운 장면이 드러난다는 점이었다. 감각적으로 일부러 재미있는 것을 만들려 한 것이 아니라 착실하게 용도에 맞추어 필연적으로 만든 일상용품이 갖춘 재미와 설득력에는 감탄하지 않을 수 없었다. 이 경험을 통해 '새로운 방향으로 절단을 하면 아무도 본 적이 없는 정보가 나타난다'는 사실을 알았다. 이것은 저널리즘 수법과도 겹친다. 나는 이 시각적 형태를 제2회 전시회의 포스터로 만들었다.

방향을 바꾸어 자를 때마다 필연적으로 탄생하는 모습 중에서도 가장 재미있는 것 하나를 포스터로 선택했다. 그때부터 감각적 아이디어가 아닌, 의미 있는 형태의 신기함과 재미에 마치 자석에 이끌리듯 강한 흥미를 느끼기 시작했다. 의도적으로 신기한 형태를 만들어 보이는 것보다 필연적인 조건 아래에서 나타나는 형태 쪽이 훨씬 재미있다. '이미 존재하는 형태를 찾는다'고도 표현할 수 있을 것이다. '우쓰룬데스'의 해부 전시도 제1회와 동일한 장소에서 개최했고 그와 동시에 두 번째 책자도 도록으로 출판했다.

그리고 얼마 후 제3회 전시의 대상으로 다카라(현재의 다카라 토미Takara Tomy)의 '리카짱' 인형을 해부할 기회를 얻었다. 마침 리카짱 담당자를 만날 기회가 있어서 해부 이야기를 제시했더니 당황한 표정을 지으며 '귀여운' 이미지로 상당한 인기를 얻고 있는 상품인 만큼 잠시 생각할 시간을 달라고 했다. 며칠 뒤, 해부를 해도 좋다는 정식 허락을 전화로 받았다.

Analysis of the Massproduct Design

JAPAN DESIGN COMMITTEE

〈디자인 해부 2: 후지필름 우쓰룬데스〉 포스터
2002년 5월 15일–6월 10일, 마쓰야긴자백화점 디자인갤러리

디자인 해부 프로젝트는 가장 먼저 생산 공장을 방문하는 것부터 시작된다. 그곳에서 상품과 관련된 다양한 내용에 관해 설명을 듣는데 모든 공장이 재미가 넘친다. 공장은 시각의 보물창고라고 해도 지나친 표현이 아니다. 리카짱은 당시에 이미 중국의 공장에서 주로 생산되고 있었지만 내가 방문한 곳은 후쿠시마현 '리카짱 캐슬Licca Castle'에 인접해 있는, 일본에서 가동 중인 몇 안 되는 공장이었다. 머리카락을 심는 재봉틀, 머리카락에 웨이브를 주는 기계, 눈의 표정을 그리기 위한 금속 형틀, 마치 펑크 뮤지션처럼 보이는 리카짱의 머리에 화려하게 심은 머리카락 색깔 견본. 모든 것이 신선하다. 그 재미있는 물건들을 차례차례 전시품 후보로 등록한다. 평소에 아무도 볼 수 없는 물건들뿐이니까.

아이라인을 넣는 방법 등이 그 시대에 맞추어 여성의 화장을 반영하고 있다는 사실도 알 수 있었다. 여성이 화장에는 시류가 있다. 당연히 리카짱도 오래된 화장을 한 모습으로 판매할 수는 없다. 그래도 대량생산품인데 얼마나 생략하고 어디까지 반영해서 그 시대의 화장과 비슷한 이미지를 주었을까? 눈이 반짝이는 느낌을 내기 위해 까만 눈동자에 찍는 작은 흰색 점 하나도 몇 장이나 되는 플라스틱에 그림을 그려 확인하고 붙이는 작업이 필요했다고 한다. 더욱더 귀여운 이미지를 만들어 대량생산을 하기 위한 미세한 연구들이 도처에서 실시되고 있는 것이다. 여자아이들이 친근감을 느낄 수 있도록 얼마나 많은 연

〈目の変遷〉
Change of eye

리카짱의 '눈 변천'

구와 일손이 필요한지 공장 견학을 통해서 실감할 수 있었다.

　등신대 크기로 확대한 리카짱의 두개골 시뮬레이션 모델도 전시했다. 재미있고 신기한 구경거리로 삼기 위해 제작한 것이 아니라 원래 리카짱의 견본이 된 미국의 옷 갈아입히기 인형과, 일본의 소녀만화도 참고해 만든 리카짱의 머리 형태를 비교검증하기 위한 시도였다. 어디가 어떻게 달랐을까? 컴퓨터로 두개골을 시뮬레이션해보니 리카짱의 머리 형태는 유아의 두개골에 가깝다는 사실을 알 수 있었다. 골학骨學 전문가에게 머리 크기를 기준으로 턱의 크기, 코의 위치 등을 검증해달라는 의뢰를 한 결과 알게 된 것이다. 이것이 머리를 크게 설정하는 일본의 세계적인 캐릭터 도라에몽, 헬로키티, 호빵맨 등에 공통되는 특징이라는 사실은 굳이 설명할 필요도 없을 것이다. 이 두개골 시뮬레이션을 통해 미국의 옷 갈아입히기 인형은 어른으로서 만들어진 인형에 자신의 미래의 모습을 투영하면서 노는 대상인 데 비해 일본의 리카짱은 자신에게 가까운, 또는 더 어린 대상에 자신을 투영하고 노는 대상이라는 문화적인 차이까지 부각되었다. 그쪽 전문가는 아니라서 단언할 수는 없지만 어쩌면 일찍 어른이 되고 싶다는 사고와 언제까지나 어린아이이고 싶다는 바람의 차이가 아닐까 하는 생각이 든다. 어쨌든 리카짱을 둘러싼 고찰은 끝이 없었다.

　제4회 전시 때는 내가 패키지 디자인을 담당했던 '메이지 맛있는우유'가 일본에서 가장 잘 팔리는 우유로 성장한 부분도

있어서 메이지유업(현 주식회사 메이지)과 상의를 해보니 전면적으로 찬성해주어 즉시 낙농 현장과 우유팩 가공 공장 등을 방문했다. '패키지 디자인 현장' 장에서 '메이지 맛있는우유'의 브랜딩 및 패키지 디자인 의뢰를 받았을 때의 경위를 상세히 설명했는데, 제4회 전시회가 시작되자 메이지유업 쪽에서 이 해부 전시회를 전국순회 형식으로 열고 싶다는 요청을 해왔다. 제공하는 쪽의 논리로 실시하는 상품 광고와는 전혀 다른 수법의 기업 홍보로 이 프로젝트를 파악한 듯했다. 또 한편으로는 사외의 중립적 위치에 있는 '디자인 해부 프로젝트'를 통해 해부된 상품의 실질적 내용을 일반인이 관람할 수 있도록 하고자 하는 우리의 기획의도를 이해해준 셈이었다. 아직 '기업의 사회적 책임' 같은 말이 일반화되지 않았던 시절이다. 디자이너로서는 당연히 기쁘게 받아들일 수밖에 없는 기분 좋은 요청이었다. 디자인의 순수한 활동을 이해하고 함께 사회를 위한 정보를 공개하겠다는 자세가 아닐 수 없다. 순회에 필요한 예산도 메이지유업이 준비해주었다. 순회전시는 해부 프로젝트가 디자인 갤러리를 초월해 새로운 기능을 하기 시작했다는 점에서 커다란 의미가 있었다.

그 결과 '메이지 맛있는우유' 해부 전시는 후쿠오카, 마쓰야마松山, 센다이仙台, 나고야名古屋, 다시 도쿄를 순회하게 되었다. 이것이 계기가 되어 먼저 실시한 세 차례의 해부 전시를 포함해 군마현의 다카사키高崎시 미술관과 미토水戸예술관 현대미술

갤러리에서 전시할 수 있는 기회도 얻었다.

이 해부 전시 시리즈를 미야케 잇세이三宅一生 씨의 사무실 스태프가 관람했는데 그러고서 얼마 뒤 A-POC라는 획기적인 의상 제작을 미야케 씨와 함께 추진해온 디자이너 후지와라 다이藤原大 씨에게서 연락이 왔다. 롯폰기六本木의 액시스 갤러리AXIS Gallery에서 개최할 예정인 A-POC 전시에서 A-POC를 해부해보는 건 어떻겠느냐는 취지였다. 누구나 아는 대량생산품을 대상으로 삼아왔던 해부 전시회 규칙을 뛰어넘어 이제껏 전혀 인연이 없었던 패션 세계를 다루게 되었다는 큰 기대감으로 그 자리에서 그 뜻을 받아들였다.

이렇게 해서 2003년, 〈A-POC가 뭐야?〉라는 참신한 제목의 전시회장에 해부실이 설치되었고 프랑스 팬들로부터 '바게트'라는 이름을 얻은, A-POC를 대표하는 가장 심플한 니트를 해부하게 되었다. 실을 만드는 과정, 염색, 편물, 가공, 수작업으로 정성스럽게 다림질을 하는 공정까지, 정신을 집중하면서 현장을 취재했다.

이 해부를 통해서 A-POC의 획기적인 의상 제작 방식을 재확인할 수 있었는데 그와 동시에 감명을 받은 것은 옷에 대한 미야케 잇세이 씨의 사고방식이었다. 그 덕분에 패션에 관한 내 이미지가 완전히 바뀌었다. 미야케 씨의 의상 제작은 단순한 패션 디자인이 아니다. 당시, 이미 세상에 알려져 있던 PLEATS PLEASE(플리츠 플리즈)는 패션이라기보다 오히려 제

〈디자인 해부 4: 메이지유업의 메이지 맛있는우유〉
2003년 8월 13일–9월 8일, 마쓰야긴자백화점 디자인갤러리
사진: 오쿠보 아유미(大久保步) / 퍼레이드(parade)

품 디자인에 가까웠다. 파리 컬렉션으로 대표되는 화려한 세계에 심한 거리감을 느꼈던 이유가 그것이 제품 디자인의 사고방식으로 만들어지고 있었기 때문이라는 사실을 이해하자 의상 제작 분야가 가깝게 다가왔다.

'바게트' 해부는 ISSEY MIYAKE의 향수 패키지 디자인과 발표회장 디자인, 잇세이 미야케 디자인문화재단의 비주얼 아이덴티티 디자인, 플리츠 플리즈의 그래픽 디자인 일로 이어졌다. 뿐만 아니라 얼마 뒤 롯폰기에서 현재의 미드타운Midtown 건설이 시작되었을 때 제품 디자이너 후카사와 나오토深澤直人 씨와 함께 미야케 씨로부터 어떤 제안을 받는 계기가 되었다.

중요한 이야기라는 말 이외에는 아무 내용도 듣지 못한 후카사와 씨와 나는 안내를 받은 작은 이탈리안 레스토랑에서 약간 긴장한 모습으로 잇세이 씨 앞에 앉았다. 잇세이 씨의 제안은 건설 중인 미드타운 안에 디자인이란 무엇인지를 생각해보고 널리 알리기 위한 시설을 조성할 생각인데 성사가 된다면 협력해줄 수 있느냐는 것이었다. 전 세계에 유례가 없는 시설에 관한 구상 내용을 들을수록 무거운 책임감이 느껴져 순간적으로 낭패한 표정을 지었지만 영광스러운 일이었기에, 자신은 없지만 도움이 될 수 있다면 최대한 돕겠다는 뜻을 전했다.

얼마 지나지 않아 미드타운 공사를 담당하는 미쓰이三井부동산의 결단으로 디자인을 위한 시설 계획이 궤도에 올랐고 미야케 씨, 후카사와 씨, 나를 중심으로 해서 어소시에이트 디

〈A-POC가 뭐야? 미야케 잇세이 + 후지와라 다이〉전
'디자인 해부: A-POC 바게트'
2003년 9월 10일 – 10월 5일, AXIS 디자인갤러리
사진: 야기 야스히토(八木靖仁) / 퍼레이드

렉터Associate Director로 가와카미 노리코川上典季子 씨도 참가하면서 실현을 위한 정기적인 미팅이 시작되었다. 시설 건축을 담당한 사람은 안도 다다오安藤忠雄 씨였다. 미야케 씨 앞으로 시시각각 도착하는 안도 씨의 설계경과 보고를 살펴보면서 전시 이미지를 확장해나갔다. 하지만 그 이전에 이 시설이 무엇을 할 장소인지를 먼저 논의해야 했다. 이 시설을 구상한 계기는 2003년에 미야케 씨가 《아사히신문》에 기고한 「디자인박물관을 조성하자」라는 글이었다. 그러나 박물관으로서의 기능을 갖출 정도의 크기는 아닌 이 시설을 디자인박물관이라고 부를 수 있느냐는 문제를 포함해 기본적인 콘셉트에 관해서는 다양한 의견을 나눌 필요가 있었다.

정기적으로 거듭된 이 미팅은 정말 즐겁고 자극적이었다. 미팅을 할 때마다 미야케 씨가 보여준 귀중한 컬렉션을 통해 전시에 관한 아이디어도 얻었다. 미팅 참가자 누구 하나 이런 일을 해본 적이 없었다. 즉 모두가 초보자였다. 시설의 내용을 어떤 식으로 조성할 것인가 하는 노하우는 아무도 몰랐다. 지금 생각해보면 기성 개념에 얽매이지 않는 맑은 정신으로 시도를 해보자는 잇세이 씨의 혁신적이고 대담한 아이디어였다는 생각이 든다.

그 미팅에서 미야케 씨와 오랜 세월 함께 일해온 사진작가 어빙 펜Irving Penn의 프린트를 몇 장 볼 수 있었다. 입 주위에 맛있어 보이는 '초콜릿을 덕지덕지 묻힌 얼굴Chocolate Mouth', 물

이 담긴 컵에 곁들인 빵, 골동품상점의 디스플레이 등. 그 사진들을 보면서 우리 시설에서는 어떤 전시가 가능할지 자유롭게 의견을 교환한다. 인간의 진리를 파헤친 펜의 사진은 전시회 콘텐츠를 찾는 데에 중요한 자료가 되었다. 그런 식으로 미야케 씨가 직감적으로 보여준 것들은 우리 두뇌를 각성하게 해주었고 아이디어의 바탕이 되었다.

시설의 네이밍에 관해서도 다양한 아이디어가 나왔지만 '21_21 DESIGN SIGHT'로 정한 것은 어떤 네이밍보다 이 시설을 잘 상징한다는 느낌이 들었기 때문이다. 20/20은 잘 알려져 있다시피 노멀 사이트normal sight, 즉 정상시력이다. '21_21 디자인 사이트'라는 이름에는 디자인의 관점으로 그 앞을 내다본다는 뜻이 담겨 있다. 21과 21 사이의 밑줄은 컴퓨터나 핸드폰으로 간단히 쓸 수 있는 기호 중 누구나 쉽게 기억할 수 있고 또 달리 예가 없는 인상적인 것이라는 이유 등으로 선택되었다.

심벌마크를 담당하게 된 나는 '장소'를 떠올리게 하는 수소표기판 형태의 심벌마크를 고안했다. 21_21은 '장소'이기 때문이다. 그리고 알루미늄 판을 프레스로 성형해 실제로 플레이트를 만들어서 기본적인 로고를 통상적인 평면이 아니라 물질로서의 프로덕트 로고로 완성했다. 21과 21 사이는 사람의 눈 폭에 해당하는 크기로 만들었다. 로고가 물질이라면 이것은 디자인적 메타포로 이해할 수 있을 것이다. 예를 들어 이 플레이트를 길에 설치하면 길을 디자인이라는 관점으로 바라본다는 의

미가 된다. 또는 이것을 손에 들고 도시의 풍경을 대하게 하면 '도시란 디자인 그 자체'라는 주장이 된다. 물질인 로고를 통해서 앞으로 이 시설을 둘러싼 전개를 상징적으로 표현할 수 있다고 생각했다.

2007년의 개관기념회에서 우선 안도 다다오 씨가 설계한 21_21의 건축 자체를 디자인으로서 소개하는 전시를 한 뒤에 후카사와 씨의 디렉션으로 본격적인 제1회 기획전 〈Chocolate〉을 개최했다. 말할 것도 없이 어빙 펜의 사진을 메타포로 한 제목이다. 전 세계 누구나가 좋아하는 초콜릿을 주제로 다양한 디자이너와 예술가가 참가한 워크숍을 거쳐 우리에게 초콜릿이란 무엇인지 의문을 던지는, 과거에는 없던 전시였다.

이어서 같은 해 10월부터 이듬해 2008년 1월까지 문화인류학자 다케무라 신이치竹村眞一 씨와 내가 중심이 되어 제2회 기획전 〈water〉를 개최했다. 나는 그 시절 물에 흥미를 느끼고 있었는데 그 계기가 된 것은 다케무라 씨에게 받은 질문이었다.

"사토 씨, 쇠고기덮밥 한 그릇 만드는 데 물이 얼마나 필요한지 아십니까?"

쇠고기덮밥 한 그릇이면 2리터 정도 들어가지 않겠느냐고 대답하자, 정답은 약 2,000리터라는 것이었다. 순간 무슨 말인지 이해를 못 하다가 그의 설명을 듣고서 납득할 수 있었다.

소는 물을 대량으로 마실 뿐만 아니라 대량의 물을 사용해서 키운 곡물을 대량으로 섭취한다. 물론 쌀을 재배하는 데나

밥을 지을 때에도 물이 필요하다. 그런 과정에서 필요한 물을 합산해보면 쇠고기덮밥 한 그릇에 약 2,000리터라는 결과가 나온다는 것이다. 2리터들이 페트병으로 1,000개 정도 되는 분량의 물이 필요하다는 사실에 나는 잠시 말을 잃었다. 가만히 생각해보면 당연한 것인데도, 그때껏 신경 쓰지 않았던 물의 세계가 눈앞에 활짝 펼쳐지는 순간이었다.

지금까지 우리가 섭취하는 음식에 사용되는 막대한 물의 양을 상상하면서 식사를 한 적이 있었나? 먹고 싶은 걸 얼마든지 먹을 수 있는 환경에서 생활하다 보면 그런 생각은 하지 않는다. 그러나 미국에서 대량으로 수입한 쇠고기를 먹는 일본인은 분명히 미국의 대지에 존재하는 물을 대량으로 사용하고 있는 셈이다. 일본은 칼로리 기준으로 약 60퍼센트의 식재료를 해외에 의존하고 있으며 그 60퍼센트의 식재료를 통해 해외의 물을 대량으로 쓰고 있는 것과 같다. 이는 지금 문제가 되고 있는 TPP Trans-Pacific Partnership와도 관계가 있다. 이 쇠고기덮밥 문답을 통해 우리 생활과 가장 가까운 존재인 물에 관해 그동안 얼마나 모르고 있었는지를 깨달았다. 이미 잘 안다고 생각한 물의 보이지 않던 세계가 보인 것이다.

이 계기를 통해 물을 주제로 전시회를 개최해야겠다고 생각한 나는 당사자인 다케무라 씨와 상의해 우리 두 사람의 디렉션으로 기획에 들어갔다. 디자인 해부 수법을 활용해서 주변에 별 것 아닌 것처럼 존재하는 '물'의, 눈에 보이는 부분에서부

터 눈에 보이지 않는 부분까지 파고들어가기 위해 수문학水文學 분야에서 버추얼 워터virtual water의 제일인자인 도쿄대학 생산기술연구소 오키 다이칸沖大幹 씨, 빗물의 제일인자 무라세 마코토村瀬誠 씨까지 물 전문가를 만나 다양한 조사와 고찰을 진행했다. 또 물과 인간생활의 극한상태를 이해하자는 목적으로 사진작가 후지이 다모쓰藤井保 씨와 함께 물을 구하기 어려운 모리타니 사막까지 가서 촬영도 했다.

'물로 세상 바라보기'를 주제로 한 전시였다. 예컨대 고체, 기체, 액체 각각의 상태로 물이 존재하는 행성은 아직 지구 이외에 발견되지 않는다. 태양계 행성 중에서도 지구 외에는 태양이 가까워서 물이 기화돼버리거나 너무 멀어서 얼어버린다. 태양과 지구의 이 기적적인 거리 때문에 물이 액체 상태로 존재한다는 사실을 평소에는 고맙게 생각해본 적이 없었다. 물이 액체로 존재하지 않으면 생명은 탄생하지 못했을 것이다. 잘 아는 줄 알지만 사실은 아무것도 모르는 물이라는 존재에 관한 수많은 콘텐츠를 이끌어내 전시에 참가하는 많은 분들과 함께 협력해서 전시물을 제작했다.

전시의 심벌마크로는 활짝 펼친 우산을 사람이 거꾸로 들고 있는 실루엣을 만들어 '사카사카사さかさかさ, 일본어로 '사카'는 '거꾸로'를, '가사'는 '우산'을 뜻한다'라는 이름을 붙였다. 우산은 빗물을 피하기 위한 도구이지만 거꾸로 들면 빗물을 모으기 위한 도구가 된다는 발상전환적 표현이다. 앞에서 설명했듯 일본의 식재료 자급

률은 칼로리를 기준으로 약 40퍼센트여서 그 외 60퍼센트의 식재료를 통해 일본인은 해외의 물을 대량으로 사용하고 있다. 그것도 아무런 자각 없이 말이다. 이런 상태에서 '일본은 물이 풍부한 국가'라는 식의 말을 할 수 있을까? 식재료 자급률을 좀 더 높이려면 눈이건 비건 하늘에서 떨어지는 물을 어떻게 활용해야 할지 진지하게 생각해야 한다. 앞으로 반드시 요구될 물과 인간을 둘러싼 새로운 관점을 '사카사카사'라는 이름과 표현으로 상징한 것이다.

이렇게 해서 개최된 〈water〉전은 보고 듣고 만질 수 있으며 인터넷을 통해서도 작품 참가를 할 수 있는, 전시의 새로운 형식을 모색하는 행사이기도 했다. 전시장에서는 초발수처리超撥水處理를 한 재미있는 접시 장난감을 제작 판매했고 월드 포토 프레스WORLD PHOTO PRESS에서는 아프리카 모리타니 사막 사진을 사용한 『water』를 출판했다. 그리고 21_21뿐 아니라 아오야마靑山북센터, 아카데미힐즈academyhills 롯폰기라이브러리 등의 전시회장도 빌려 20회에 이르는 토크쇼를 개최했다.

비슷한 시기 이바라키현 히타치나카ひたちなか시 도카이무라東海村 근처에서, 일본 전국 생산량의 80퍼센트 이상임을 자랑하는 이 지역의 고구마말랭이를 주제로 '고구마말랭이 학교'를 시작했다. 처음에 해당 지역 주민들이 나를 찾아온 목적은 고구마말랭이 상품 개발과 관련된 상담이었다. 하지만 나는 상품 개발을 논하기 전에 고구마말랭이 생산과 관련된 지역민이 참

〈water〉전 심벌마크

가할 수 있는 효과적인 구조를 먼저 만들라는 제안을 했다. 그런 조직이 있으면 다음 세대 아이들을 위한 워크숍이나 고구마말랭이 홍보는 물론이고 지금까지 없었던 상품 개발도 가능하지 않겠느냐는 뜻에서였다. 그래서 순간적으로 머릿속에 떠오른 '고구마말랭이학교'라는 조직 명칭과 함께 "고구마말랭이를 통해 우주를 보여주지 않으시겠습니까?"라고 제안했다.

그분들은 당연히 어이가 없다는 표정을 지어 보였다. 상품 개발 관련 상담을 하러 왔는데 갑자기 '학교' '우주' 같은 말이 나오니 잘못 찾아왔다고 생각했을 것이다. 그러나 나는 터무니없는 공상을 이야기한 게 아니었다. 고구마말랭이는 태양광, 물, 흙, 산소, 생산기술, 고구마 품종개량, 제품 관리, 포장, 가격, 탈산소재脫酸素材, 유통, 인간의 신체로 들어가 어떤 영양분이 되는지 등 모든 부분에서 물질과의 관계를 통해 성립된다. 따라서 고구마말랭이란 무엇인가에 대한 검증은 그대로 우리를 둘러싼 사회를 재조명해보는 행위다. 나는 고구마말랭이를 통해 정말 우주도 볼 수 있다고 생각했다.

물을 이용해 세상을 보는 〈water〉전 경험을 통해 얻은 OS가 자연스럽게 내 내부에서 발동한 결과의 감각이었다. 그분들은 일단 놀란 표정으로 돌아갔지만 얼마 지나지 않아 이 프로젝트를 추진해보고 싶다는 취지의 연락을 해왔다.

우선 고구마말랭이를 해부하는 서적 출판을 제안하고 지역 주민과 함께 출판을 위한 조사에 들어갔다. 고구마말랭이의

역사, 앞에서 설명한 태양광, 흙, 물과의 관계, 고구마 개발역사 등에 관해 각 전문가를 만나 조언을 구했다. 나아가 왜 고구마를 먹으면 방귀가 나오는지까지 철저하게 조사해 고구마말랭이를 해부해서 두께가 4센티미터나 되는 묵직한 책으로 정리했다. 진짜 고구마말랭이를 이 책과 함께 포장한 세트 판매 방식도 제안했다. 서적 출판을 진행하면서 지역에서는 몇 번이나 고구마말랭이를 둘러싼 심포지엄 또한 개최했다. 이런 프로젝트가 시작되었다는 사실을 더 많은 사람에게 전하기 위한 도움도 받았는데, 그런 활동을 하는 도중에 이 활동이 신문과 인터넷상 미디어에 실리면서 '고구마말랭이학교'는 조금씩 사회에 알려졌다.

고구마말랭이 생산지도 다른 농산물 생산지와 마찬가지로 젊은 후계자 육성을 비롯한 다양한 문제를 끌어안고 있었다. 생산자는 물론이고 소비자도, 인간생활에서 고구마말랭이가 과연 어떤 존재인지를 충분히 이해하지 못하는 상태에서는 장래의 전망을 바라볼 수 없다. 나아가 각자의 입장이나 생각의 차이가 있기 때문에 지역이 하나로 융합되는 일은 결코 쉽지 않다. 고구마말랭이 생산과 관련 있는 많은 이들이 모여 현재의 문제와 앞으로의 과제를 활발하게 논의하는 장소로 최대한 활용할 수 있다는 점에서도 '고구마말랭이학교'가 기능을 해주리라는 생각에 2013년에는 이를 일반 사단법인으로 만들었다.

또 법인화하기 직전인 2013년 1월부터 '고구마말랭이축제'

를 일 년에 한 번씩 열었다. 현재 열리는 전국의 유명한 축제들도 처음에는 작은 행사였을 것이다. '고구마말랭이축제' 역시 작은 행사로 시작해보는 것이 어떻겠느냐는 제안을 했는데 마침내 이루어진 것이다. 2년 동안 지역 주민과 협의한 결과였다. 30년 뒤, 50년 뒤, 노인에서 어린아이에 이르기까지 즐겁게 모일 수 있는 즐거운 축제로 육성되기를 바란다.

디자인 해부 프로젝트는 형태를 바꾸면서 다양한 도전을 해왔다. 무사시노武藏野미술대학의 디자인정보학과에는 2005년부터 '디자인 해부'라는 과목이 탄생해 매년 학생들이 팀마다 하나의 제품을 선정해서 각 기업을 찾아가 취재하고 오픈캠퍼스에서 발표한 성과를 서적으로 정리하는 일련의 작업을 하고 있다. 주변의 디자인을 통해 정보가 어떤 식으로 활성화되는지 해부과정을 따라 학습하고, 학교 외부로 나가 사회인을 상대하면서 커뮤니케이션을 주고받는 어려움이 무엇인지 경험한다. 그들은 실제로 상품을 제조하는 현장을 찾아가 보고 듣고 말하고 만져보면서 입수하는 귀중한 정보가 인터넷에서 쉽게 얻을 수 있는 얄팍한 정보보다 질적이나 양적으로 훨씬 풍부하다는 사실을 몸으로 배우고 실감할 것이다.

몇 번이나 설명했지만 디자인은 커다란 오해를 받고 있다. 화려한 것만이 디자인이 아니다. 앞으로 필요한 물건을 만들어내기 위해서도 기존의 물건을 디자인이라는 관점에서 검증해야 한다. 주변에 존재하는 물건의 배경을 전혀 모르는, 즉 모든

물건을 블랙박스화해버린 상태의 현대사회에서 물건의 배경을 많은 사람들에게 알리는 데 디자인을 활용해 인간과 사물의 거리를 더욱더 가깝게 만들고 싶다. 무엇이건 쉽게 손에 넣을 수 있는 현대사회에는 물건이 넘쳐난다. 하지만 이들이 어디에서 어떤 식으로 만들어졌는지는 아무도 모른다. 지금 먹고 있는 생선이 언제 어느 나라에서 잡힌 것인지도 전혀 모르면서 아무 의문도 느끼지 않는다는 건 우리가 상당히 위험한 상태에 놓여 있다는 증거다.

상품의 배경을 이해함으로써 상품을 소중히 여기는 마음을 되찾아야 한다. 상품 가치를 이해하면 고마운 마음도 생긴다.

앞의 '부가가치 박멸 운동' 장에서 '부가가치'라는 말의 문제점에 관해 설명한 것처럼 가치는 부가되는 게 아니라 환경이나 대상에 이미 존재한다. 상품의 가치를 확실하게 제시할 수 있다면 불필요한 행동은 할 필요가 없다. 디자인이라는 관점으로 사물과 일을 해부해보면 다양한 가치가 자연스럽게 부가된다. 이를 골라내서 적절한 방법으로 가시화해 인간과 연결하는 것이다. 굳이 골라낼 필요가 없는 경우에는 있는 그대로 제시한다. 있는 그대로 제시하는 것도 디자인이다.

이런 모색을 계속하면서 디자인 해부를 통해 배운 '정보를 정리정돈해서 보이는 방법'은 동일본대지진 후 2012년 21_21에서 도호쿠의 '음식'과 '주거'를 주제로 개최한 〈데마히마전テマ ヒマ展〉데마히마(手間暇)는 수고와 시간이라는 뜻이다에서도 활용했다. 지역에

서 별 의미 없이 팔고 있거나 가정에서 만들어온 물건을 도쿄 한가운데서 하나하나 유리 위에 정성스럽게 진열해 보여주면 오랜 세월 지역에 뿌리를 내려온 익명의 물건들 스스로 자신에 관한 이야기를 해주지 않을까 하는 생각을 했다. 우리가 '보여주는' 것이 아니라 물건 그 자신이 '자기소개를 하게 하는' 방식. 전시장 집기에 돈을 들여 화려하게 장식하는 '전시를 위한 전시'와는 정반대에 해당하는 것이었다.

인간생활에 디자인과 관련 없는 물건이 하나도 없다고 생각하면 필연적으로 디자인 교육 쪽으로 의식이 향한다. '디자인 분류' 장에서도 설명했듯 정치, 경제, 의료, 복지, 과학, 예술, 그 밖의 모든 장르에 디자인이 필요한 이상 어린 시절부터 디자인 마인드를 육성해야 한다. 그런 생각이 NHK 교육텔레비전에서 2011년부터 방송되고 있는 어린이를 위한 디자인 교육 프로그램 〈디자인 아デザインあ〉로 결실을 맺었다.

교육텔레비전에서 2003년에 시작한 어린이를 위한 일본어 교육 프로그램 〈일본어로 놀자日本語であそぼう〉 제작에 기획에서부터 참가해 아트 디렉션을 담당하고 있었는데, 이 프로그램 프로듀서가 〈디자인 해부〉 전시를 보고는 디자인 해부 관점을 살린 프로그램을 만들 수 없을지 상담을 해왔다. 그러나 이를 실현하려면 교육방송 텔레비전에서 디자인을 주제로 삼은 프로그램을 실제로 아이들이 시청할지에 관해 NHK 내부 심사를 거쳐야 한다. 프로듀서는 사내에서 몇 번이나 프레젠테이션

〈데마히마전: 도호쿠의 음식과 주거〉
2012년 4월 27일 – 8월 26일, 21_21 DESIGN SIGHT
사진: 니시베 유스케(西部裕介)

을 거듭했고 2010년에야 비로소 이틀 동안에 걸쳐 2회짜리 파일럿판을 방송하게 되었다. 그리고 같은 해 저물녘, 약 7년 동안의 구상을 거쳐 드디어 2011년 4월부터 정규 프로그램 방송으로 결정이 났다. 방송 개시까지는 시간이 부족했지만 우선 프로그램을 완성하려면 영상 제작과 음악 제휴가 필요했다. 이에 인터페이스 디자이너 나카무라 유고中村勇吾 씨에게 제안을 하고 음악은 오야마다 게이고小山田圭吾 씨에게 부탁했다.

디자인이란 아주 일상적인 것이며 별난 것이 아니다. 주변에 깃들어 있는 디자인을 어떻게 다루어야 아이들이 '재미있게' 느끼며 시청할 수 있을까? 아이들은 지루한 것을 못 참는다. "이게 뭐지?" 할 만큼 흥미를 느끼게 하지 않으면 텔레비전에서 바로 눈을 돌려버린다. 시간도 없고 NHK 스태프와 찬찬히 논의해볼 여유도 없었지만, 그래도 아이들이 온몸으로 재미를 느낄 수 있도록 만들자는 생각에 제작진과 함께 콘텐츠를 정하고 각 코너를 제작하는 동안에 결과적으로 파일럿판 이상으로 멋진 프로그램이 완성되었다.

어린 시절부터 주변에 다양한 디자인이 존재한다는 사실을 인식하게 하고 '디자인은 정말 재미있네!' '디자인은 생활에 도움이 되는구나!'라는 생각이 들게 하면 된다. 사실 이렇게 간단한 문제인데도 어른들은 머리로만 생각하느라 재미없는 것으로 만들기 쉽다. 인간도 동물인 이상 동물처럼 신체 전체로 '느끼는' 능력이 있는데 성인 사회는 그런 감각을 활용하지 못한

다. '이해할 수 없으니까 좀 더 이해하기 쉽게 만들자'면서 이해할 수 없는 것을 무조건 부정적으로만 생각한다. 하지만 잘 생각해보자. 어른들이 어떤 문제에 흥미를 느낀다는 것은 어떤 상태일까? 이 부분도 다른 장에서 설명했지만, 이해할 수 없기 때문에 "이게 뭐지?" 하고 흥미를 느끼는 것이다. '이해할 수 없는 매력적인 것'이라서 좀 더 알고 싶다는 호기심이 생기고 흥미가 점점 증폭된다.

아이들을 위한 프로그램을 제작하려면 인간과 환경 사이에 무슨 일이 일어나고 있는지 그 본질까지 거슬러 올라가야 하며 그것이 디자인이란 무엇인지를 생각하는 계기가 된다.

'디자인 아'가 어떤 의미를 품은 제목인가에 관해 설명해두어야겠다. '아'는 일본어 모음 '아이우에오ぁぃぅぇぉ'의 첫 소리인 '아', 즉 모든 일의 최초다. 어린이를 위한 세계 최초의 디자인 프로그램이라는 의미이며 어린 시절에 처음 디자인을 의식하는 계기라는 의미의 '아'다.

또 한 가지 의미가 있는데, 우리가 무엇인가를 깨달았을 때 자기도 모르게 "아!" 하고 소리치게 되는 감탄사도 '아'다. 일상생활 속에서 "아! 이렇게 하면 훨씬 쉬운데!"라든지 "아! 이런 게 있으면 좋겠는데!" "아! 이런 곳에 이런 물건이?" 하는 식으로 수많은 "아!"가 존재한다. 어떤 발견이나 발명에도 최초에는 일단 "아!" 하고 감탄하는 순간이 있다. 사람들은 "아!"라는 이 작은 감탄을 통해 깨달은 내용을 언어화하고 음미한다. 그러다 보

21_21 DESIGN SIGHT

사진: 혼조 나오키(本城直李)

면 더 큰 "아!"를 만난다. 그리고 "어쩌면 그건……."의 "아!"가 쌓이면 이윽고 상상도 하지 못한 거대한 발견이나 위대한 발명을 낳는다. 그러므로 맨 처음 깨달았을 때의 작은 "아!"를 소중하게 여겨야 한다. 사실 세상을 바꾸어왔을 또는 지켜왔을 일상의 작은 '아'에 대한 마음이 이 '디자인 아'라는 제목에 녹아 있다.

2011년 〈디자인 아〉는 매주 토요일 아침 7시에 교육텔레비전의 15분짜리 프로그램으로 시작했다. 그리고 이를 시청하는 아이와 학부모의 반응을 살피면서 2년 뒤인 2013년 2월부터 6월에 걸쳐 21_21 디자인 사이트에서 〈디자인 아〉전을 개최했다. 특별히 유명한 작품이 있는 것도, 인기 캐릭터가 참가한 것도 아니고 평범한 일상적 디자인을 주제로 삼은 이 전시에 22만 5천여 명이나 되는 관람객이 방문해주었다. 그리고 이듬해인 2014년 4월부터는 같은 교육텔레비전에서 월요일부터 금요일까지 아침 7시 25분에 방영하는 5분짜리 〈디자인 아〉도 시작했다. 일상의 별 것 아닌 물건을 통해 디자인에 흥미를 느끼는 사람들이 점차 많아지는 것 같아 뿌듯한 생각이 든다.

그런 경험들을 통해 나는 지금 절실한 마음으로 초등학교 의무교육 수업에 '디자인'을 도입해야 한다고 생각한다. 앞에서 설명한 것처럼 모든 사물과 사람 사이에 없어서는 안 되며, 인간의 영위 가운데서 무엇인가를 깨닫고 미래를 상상하며 대처하는 것이 디자인이라면 그것은 결국 '배려'다. 디자인은 자연스럽게 도덕과도 연결되며 그것은 우리를 둘러싼 지구환경

을 인간의 생활과 함께 생각하는 행위다. 그렇기 때문에 하루라도 빨리 초등학교 저학년부터 디자인 마인드를 육성하는 '디자인' 수업을 시작해야 한다는 게 내 생각이다. 영어 조기교육 도입이나 도덕 성적 평가에 앞서 오히려 국어, 산수, 과학, 사회, 체육과 나란히 디자인을 채택하는 것이 어떨까.

서핑

내가 서핑을 시작한 건 스물일곱 살 때, 광고대행사에 입사해서 2년 정도가 지났을 무렵이다. 그 시절 함께 광고 일을 하던 사진작가가 어느 날 볕에 새까맣게 그을린 모습으로 미팅 자리에 나타났다. 어떻게 된 거냐고 물어보자 서핑을 하고 돌아왔다는 것이다. 그전에 전설적인 파도에 도전하는 세 명의 서퍼가 주인공인 영화 〈빅 웬즈데이Big Wednesday〉를 보고 감동을 받기도 해서 이 스포츠에 뭔가 끌리는 면은 있었지만, 시부야涉谷 등지에서 볼 수 있는 루프에 서퍼보드를 실은 자동차라든지 그 자동차를 운전하는 갈색 머리카락 서퍼들의 방탕한 인상이 마음에 들지 않아 도저히 가까이할 생각을 못 내고 있었다. 그런데 이날, 볕에 새끼맣게 그을린 사진작가의 미소 띤 얼굴을 보는 순간 내 마음은 흔들렸다.

그래서 그 주말 토요일, 사진작가인 그 서퍼에게 쇼난湘南, 가나가와현 남부 사가미(相模)만 연안 지방 바닷가로 데려가 달라고 부탁했다. 친구한테 서퍼보드에 잠수복까지 빌려서……. 여러분도 잘 알고 있듯 보드 한 장 위에 두 발로 서서 파도를 타는 스포츠가 서핑이다. 당연히 초보자는 보드 위에 서는 것조차 쉽지 않다. 바다로 들어간 나는 보드에 납작 엎드려 앞으로 나아가기

214

위해 손으로 물을 젓는 패들링paddling을 하면서 평소에 사용하지 않던 근육을 최대한 사용하며 별로 깊지 않은 곳에서 연습을 했다. 보드 앞쪽을 해변으로 향하게 하고 뒤쪽에서 밀려오는 파도에 맞추어 패들링을 하고 있을 때였다. 보드가 갑자기 뒤쪽부터 떠오르더니 다음 순간 엄청난 속도로 앞쪽을 향해 미끄러져 내려갔다. 물론 보드에 납작 엎드려 있던 나는 깜짝 놀라 보드를 붙잡은 채 상황을 주시했고 보드는 모래사장을 향해 일직선으로 미끄러져갔다. 보드 위에 엎드린 상태에서 바라보니 수면을 핥듯 미끄러지는 속도감이 엄청났다. 마치 파도에 해변으로 내동댕이쳐지듯 보드는 멈추었고 잠시 후에 일어선 나는 간신히 끌어안아올린 보드를 옆구리에 낀 채 한마디 말도 못 하고 멍한 표정으로 서서 머리에서 떨어지는 바닷물을 다른 손으로 쉴 새 없이 훔쳤다. 어린 시절, 물놀이용 비닐을 부풀려 만든 매트 위에서 파도의 물결에 흔들리던 기억을 떠올렸지만 단단한 판 위에서 파도를 타고 미끄러지는 감각은 그와는 전혀 달랐다. 지금 이거 뭐지, 스물일곱 살이라는 나이에 이렇게 거대한 감동을 느낄 수 있다니, 그렇게 생각한 순간 그때껏 인생에서 맛본 적 없던 강렬한 희열이 끓어올랐다.

그다음 주에는 일이 일찍 끝난 평일에 시부야의 공원 근처에 있는 상점에서 웨트슈트와 서프보드, 자동차 지붕에 보드를 싣기 위한 캐리어, 발과 보드를 연결하는 리시 코드leash cord 등 서핑용품 일체를 구입했다. 그 시절에 몰던 자동차는 38만 엔

에 구입한 중고 프린스 글로리아Prince Gloria, 그 옛날 귀빈을 영접하거나 배웅하던 검정색 대형 세단으로 세로로 배열된 라이트와 프런트 그릴front grille이 마치 1960년대 미국 자동차 같다. 택시처럼 핸들 옆의 레버를 상하좌우로 움직여 기어를 바꾸는 칼럼 시프트column shift 방식. 스티브 매퀸 등 유명 배우들이 출연한 1960년대 미국 영화에 등장하는 커다란 미국 자동차를 동경했던 나는 금액에 비해 느낌도 적당히 나는 프린스 글로리아를 찾아내어 미국 자동차를 타는 기분을 즐기곤 했다.

미국 차 느낌이 물씬 풍기는 그 자동차 지붕에 보드를 싣고서 집으로 돌아와, 두 발로 설 때 미끄러지는 걸 방지하는 왁스를 신품 보드 윗면에다 바르고 있으려니 그 냄새가 방 안 가득 차면서 당장이라도 서핑을 나가고 싶었다. 그리고 그 주말 토요일, 쇼난의 바다로 나간 나는 더 큰 감동을 느꼈다. 그런 식으로 몇 차례 다니는 동안 조금씩이지만 잠깐이나마 파도를 탈 수 있었다. 물론 버티지 못하고 즉시 넘어져 바닷물 속으로 고꾸라지는 실패의 연속이었지만 그 잠깐 동안의 스릴을 경험하고 싶어서 다음 주에도, 또 그다음 주에도 바다로 나갔다. 문득 정신을 차려보니 나는 서핑에 완전히 빠져 있었다.

사진작가와 함께 간 첫 번째 서핑은 쌀쌀한 기운이 느껴지는 3월의 토요일이었다. 이후로 그해 크리스마스까지 한 번도 쉬지 않고 토요일이면 틀에 박힌 듯 바다로 향했다. 토요일에 일을 해야 하는 경우도 있었을 텐데 어떻게 시간을 염출했는

지 지금은 기억이 나지 않는다. 그 정도로 무엇보다 서핑을 우선했다. 때로는 부상도 당했고 때로는 기술이 따라주지 않아 다른 사람에게 부상을 입히기도 했다. 때로는 거대한 파도에 휩쓸린 보드가 머리 위로 떨어져내려 기절할 뻔한 적도 있었지만 그다음 주 토요일에는 어김없이 다시 바다로 향했다. 태풍이 접근 중인 시기에 거대한 파도에 휩쓸려 한동안 물 밖으로 나오지 못하고 소용돌이치는 바닷물 속에서 발버둥을 치다가 숨이 끊어질 정도가 되어서야 간신히 수면 위로 얼굴을 내밀 수 있었는데 바로 다음 순간 또 다른 파도의 습격 때문에 다시 바닷물 속에 잠겼던 경험도 있다. 그럴 때는 정말로 눈앞에 별이 보이면서 이제 모든 것이 끝났다는 생각마저 들었다. 그러고도 간신히 물 밖으로 빠져나오면 다시 바다로 향하게 되는 마음은 서핑을 해보지 않은 사람은 이해하기 어려울 것이다. 서핑은 내게 정말 특별했다.

그러는 가운데 안정적으로 보드 위에 설 수 있게 되었다. 바람 없는 조용한 수면에 키 높이 정도의 파도가 밀려올 때는 더할 나위 없는 감동이 엄습한다. 즉 나 자신에게 가장 적당한 파도가 뭔지 이해하게 된 것이다. 파도의 컨디션이 좋을 때는 먼 바다에서 거대한 파도 몇 개가 세트를 이루며 밀려온다. 그런 파도의 리듬을 보고 몇 번째 파도가 가장 적합한지 판단한 뒤에 파도를 탈 준비를 한다. 테이크오프 타이밍에 맞추어 패들링을 하다가 뒤쪽에서 보드가 밀려올라가면 파도의 바닥을

향해서 미끄러지기 직전에 몸이 반응한다. 오른쪽이나 왼쪽 어느 쪽 발을 앞에 둘지를 무의식중에 선택하고 몸을 일으키면 파도가 만들어내는 경사면을 따라 보드가 부드럽게 미끄러져 내린다. 물 위에 서서 미끄러져가기 시작할 때가 그 무엇과도 바꿀 수 없는 완벽한 '무無'가 되는 순간이다. 그 순간에 완벽하게 집중하지 않으면 푹 팬 파도 아래로 고꾸라져 엄청난 양의 물에 짓눌리면서 보드와 함께 물속으로 처박히고 만다. 그러나 정신을 집중하고 균형을 잡을 수 있으면 자연과 하나가 된 거대한 파워를 온몸으로 느낄 수 있다.

아무리 바다를 다녀도 좀처럼 능숙한 서퍼가 되지는 않았지만 파도를 타고 자연과 하나가 되는 쾌감을 잠깐 맛보는 것만으로도 만족감은 충분했다. 서핑은 정말 많은 것을 가르쳐준다. 내 무력함을 다양하게 보여주고 나와 환경 사이의 관계를 파악하는 능력도 단련시켜준다. 힘이 떨어진 상태에서 거대한 파도에 도전하려 하면 죽음으로 이어질 수도 있다. 또 거대한 파도가 일 때의 바다는 강물처럼 흐르기 때문에 내가 얼마나 떠내려왔는지 깨닫기 어렵다. 하지만 해변의 경치를 냉정하게 객관적으로 바라보면 내가 탄 보드가 엄청난 속도로 흘러내려가고 있다는 사실을 알 수 있다. 따라서 항상 냉정하게, 가능한 한 객관적으로 내가 놓인 상태를 파악하지 않으면 금세 위험한 상태에 이른다. 지금까지 목숨을 잃을 뻔한 적이 세 번은 있다. 그래도 다시 바다로 나가지만.

사람은 나이를 먹고 경험을 쌓을수록 일에 대해 오만해지기 쉽다. 일단 머리로 생각하고 처리하려 한다. 그러나 자연을 상대로는 그렇게 할 수 없다. 자연은 봐주는 것이 없고 논리적으로 대응하려 하면 이미 늦다. 서핑은 자신이 얼마나 무력한 존재인지 뼈저리게 느끼게 해준다. 역부족인 사람은 힘 있는 사람에게 파도를 양보한다. 자기 나이 절반도 안 되는 젊은 서퍼라도 자연을 다루는 방식이 우수하다면 그에게 파도를 양보해야 한다. 그야말로 논리적인 규칙이며 기분 좋은 일이다. 자신의 무력함에 관해서는 다른 사람에게 이론을 통해 배우는 것보다 자연에게 배우는 쪽이 훨씬 납득하기 쉽다. 파도는 인간의 힘으로 막을 수 있는 대상이 아니다. 적당한 파도가 찾아오지 않으면 오직 기다리는 수밖에 없다. 자연의 리듬에 맞추면서 즐기는 것. 자신을 우선하는 대신 환경을 먼저 파악하고 신체가 반응할 수 있는 상태를 만들어놓기 위해 평소에 자신을 단련해두는 것. 이것이 바로 디자인을 대하는 마음가짐이다.

구조와 의장

구조와 의장은 건축세계에서 흔히 사용되는 말로 양쪽 모두 디자인이기 때문에 각각 '구조 디자인' '의장 디자인'이라 표현하기도 한다. 구조는 기둥구조처럼 건축물을 물리적으로 성립시키기 위한 기능적인 디자인이며 의장은 외형이나 질감, 색깔, 문, 창문, 벽 등의 구조를 내포한 상태에서 건축물에 필요한 표현으로서의 디자인이다.

　보통, 그래픽 디자인을 구조와 의장의 관계로 인식하지는 않는다. 자연환경 속에서 물리적으로 파손되지 않도록 커다란 3차원 입체물의 구조설계를 해야 하는 건축에 비해 2차원 평면인 그래픽 디자인은 시간이 경과함에 따라 파손될 걱정을 할 필요가 없기 때문이다. 종이 인쇄물의 경우 파손된다기보다 너덜너덜해지는, 또는 색깔이 바래는 정도일 뿐 사람의 생명에 영향을 끼칠 위험성은 없다. 그러나 나는 그래픽 디자인에도 구조와 의장에 대한 의식이 필요하다고 생각한다. 건축이 자연환경 속에서의 시간 경과에 따른 변화를 생각해야 하는 것과 마찬가지로 그래픽 디자인도 사람의 기억 속에서 시간 경과에 따라 일어나는 변화를 생각해야 한다.

　사람은 일반적으로 어떻게 심벌마크나 상품 디자인을 기

억하는 걸까? 또 그 기억은 시간과 함께 어떤 식으로 변화해갈까? 한동안 보지 않으면 그 기억은 뇌의 어딘가에 일단 저장되기는 하지만 잊힌 상태에 놓인다. 그렇게 잊힌 상태였다가도 그 대상을 보게 되면 다시 기억이 나는 이유는 기억이 완전히 사라진 건 아니기 때문이다. 한편 눈에 익숙한 것이라도 실물을 보지 않고 그림으로 그려보라고 하면 그려내기가 쉽지 않다. 그리기 기술의 문제도 있지만 기억이 애매하기 때문이다. 심벌마크 디자인이건 평소에 흔히 볼 수 있는 상품 디자인이건, 디자인은 사람들이 쉽게 오랫동안 기억할 수 있도록 해야 하기 때문에 이렇게 모호한 사람의 기억을 가정한 상태에서 이루어져야 한다.

한번 먹어보고 맛이 있었다고 느낀 식품을 다시 구입하고 싶을 때, 패키지 디자인을 기억하고 있으면 같은 상품을 쉽게 찾을 수 있다. 상품의 이름을 기억하는 경우도 있지만 그것은 결국 명칭을 문자화한 로고와 함께 시각적인 인상으로서 기억에 남은 것이며 거기에는 로고타입이라는 그래픽 디자인이 관여한다. 이름이 눈에 들어오는 디자인이 시도되어 있다면 즉시 상품을 찾을 수 있다. 무엇이든 간에 기억을 하고 있지 않으면 전에 구입해서 마음에 들었던 상품을 수많은 상품이 진열된 슈퍼마켓에서 다시 선택하는 것은 매우 어려운 일이다. 이렇게 희미한 기억밖에 남지 않기 때문에 그래픽 디자인은 다양하게 연구되어야 한다.

중요한 것은 많은 사람들이 그래픽을 모호하게 기억할 때, 사람에 따라 기억의 방향성에 차이가 있거나 윤곽이 흐릿할 때라 해도 공통 부분 즉 겹치는 부분이 있으면 상품의 그래픽디자인으로 제 기능을 할 수 있다는 것이다. 여기에 구조와 의장이라는 건축적 사고방식이 관여한다. 세밀한 의장은 기억하기 어렵지만 거대한 구조는 애매할지언정 기억에 남는다.

심벌마크나 상품 디자인의 경우, 어떻게든 아름답게 보이려 할 것이 아니라 다른 데서 보기 어려운 새로운 구조의 도형이나 패키지 디자인을 고안해야 사람들의 기억에 남을 확률이 높아진다. 따라서 기본적으로 단순해야 한다. 인간의 뇌는 복잡한 것을 복잡한 상태로 기억하는 능력도 있지만 정보량이 엄청나게 많은 진열대에서는 이 능력에 호소하기 어렵다. 물론 정보량이 많은 장소에서도 그 양을 압도적으로 늘린 상품이라면 상대적으로 눈에 띄는 경우도 있겠지만 드문 경우다. 이 외에도 다른 데서 보기 어려운 독특한 양식 같은 것이 두드러진 세계관을 품고서 눈에 들어오는 경우가 있다. 그러나 상품으로 오랫동안 기억에 남게 하려면 너무 특별한 세계관은 바람직하지 않다. 얼마 지나면 이상한 상품이라는 느낌을 주면서 사라져버리기 때문이다. 따라서 오리지널 구조를 확실하게 갖춘, 중심축이 있는 그래픽 디자인이 필요하다. 단순함과 독자성을 모두 갖추면 세밀한 정보가 있건 없건 필요에 따라 대처할 수 있기 때문에 그다지 문제가 되지 않는다.

'메이지 맛있는우유'의 디자인 구조는 파란 모자에 하얀 몸체, 그리고 세로로 굵게 "맛있는우유"라 써내려간 서체다. 롯데 자일리톨 껌은 빛나는 녹색 바탕에 마크와 흰 로고. 그야말로 간단한 구조다. 그 밖의 작은 글자는 때로 첨가하기도 하고 제거하기도 하는 식으로 변경을 하지만 구조 자체는 오랜 세월 바뀌지 않는다. 그렇기 때문에 이 구조 부분이 많은 사람들의 기억 안에 어렴풋이나마 남아 있게 되고 독자성을 띨 수 있다.

구조와 의장, 이 두 가지 층으로 그래픽 디자인을 생각하는 방법은 상품 디자인뿐 아니라 브랜딩에도 도움이 된다. 제품을 전 세계에 알리기 위해서도 이 사고방식을 살려야 한다. 사상으로서의 구조를 확실하게 만들고 의장을 다양하게 제시해야 한다. 다양한 의장, 즉 재미있어 보이는 콘텐츠만을 늘어놓는 경우 역사가 있는 일본의 진실을 알리는 데에는 너무 가벼운 느낌이 든다. 먼저 사상을 확실하게 형태로 만들고 거기에 다양하고 흥취가 풍부한 콘텐츠를 배열한다면 세계에서도 보기 드문 나라, 일본의 깊이를 잘 표현할 수 있지 않을까.

'편리함'이라는 바이러스

현대사회에는 '편리함'이 넘친다. 가전제품 등이 대량으로 나돌았던 고도성장기에 이미 일상생활은 상당히 편리해졌지만 그 후에도 더욱더 편리한 것을 추구하며 다양한 물건들과 서비스가 탄생했다. 그 물건이나 서비스의 '편리함'이 사람에게 도달하려면 반드시 어떤 '디자인'을 거치므로, 지금 주변에 있는 상품의 디자인을 통해 우리는 현대사회를 살고 있는 우리의 사고방식이나 삶을 읽을 수 있다.

여기에서는 현대사회의 '편리함'에 관해 고찰해보고 싶다. 현재 전 세계에는 안심하고 마실 수 있는 물조차 없는 지역이 상당히 많이 있고 일본의 경우에도 2011년의 지진과 원자력발전 사고 등으로 지금도 고향으로 돌아가지 못하고 있는 사람들이 많이 있으니, '편리함'이 넘치는 현상이 반드시 현 세상에 보편적으로 적용되는 것은 아니라는 점을 전제로 둔다.

일본은 전후 부흥을 거쳐 이루어낸 고도성장을 상징하듯 1970년에는 오사카에서 만국박람회를 개최해 일본의 발전과 새로운 기술을 전 세계에 알렸다. 그 제전에 참가해 가지각색의 전시관 앞에 줄을 서며 『우주소년 아톰』에 그려진 과학기술 세계가 즉시 실현될 것 같다며 밝은 미래를 상상한 이도 적지

않았을 것이다. 이후에도 착실하게 기술혁신이 진행되었지만 그 배경에는 자본주의, 그 자본주의를 가속화하기 위해 경제를 최우선하는 효율주의, 나아가 민주주의와 신자유주의에 대한 오해에서 뿌리를 내린 개인주의가 존재한다. 더욱이 이들이 상승효과를 일으켜 오직 돈과 편리함만을 추구하는 기세가 오일쇼크와 버블붕괴, 리먼브라더스쇼크와 동일본대지진 등에도 불구하고 마치 강력한 바이러스처럼 일본인의 내부에 자리 잡아왔다. 이런 경향은 일본뿐 아니라 전 세계 대부분의 도시형 사회에서 찾아볼 수 있는 흐름이겠지만, 이처럼 아무런 의문도 제기되지 않은 상태에서 모든 사람에게 침투한 편리함에 관한 욕구를 이제는 의심의 눈길로 검증해보고 현대사회의 미래를 생각해야 한다.

굳이 말할 필요도 없이 우리의 일상을 지탱하고 있는 다양한 에너지도 '편리함'과 커다란 관계가 있다. 에너지 문제는 자원이나 기술이라는 측면에서만 논의하기 쉽다. 그러나 에너지를 쓰는 쪽에 놓인 우리 인간이 무엇을 지향하고 어떤 생각을 가지고 있는지 다시 한번 생각해보면 반드시 '편리함'이라는 성가신 개념에 이른다.

'편리함'이란 언제 어디에서 찾아온 것일까?

이 점을 생각하는 것도 사실은 성가신 일이다. 생명 그 자체의 환경에 맞추어 편리하게 진화해온 측면이 있기 때문이다. 바다에서 탄생했다고 알려져 있는 생명이 육지로 올라와 보행

을 할 수 있게 된 것도, 본래는 맹독성이던 산소라는 물질을 신체에 받아들여 살아가는 데에 중요한 요소로 전환시킨 것도, 지구의 환경에 맞추어 살아남기 위해 환경을 편리하게 이용한 진화의 결과다. 다섯 개의 손가락 중에서 엄지손가락만 뿌리 부분의 위치와 관절의 움직이는 방향이 나머지 손가락들과 다르게 진화해 물건을 움켜쥐거나 붙잡을 수 있다. 이것은 중력에 의지해 네 발로 지면을 걸어다니던 생물이 인간이 되는 과정에서 중력을 거스르고 일어서서 뇌의 발달과 함께 앞발, 즉 손을 자유롭게 사용할 수 있도록 진화한 결과다. 이런 식으로 생명이라는 존재가 자연환경을 적절하게 이용해나가면서 '더 편리하게 진화했다'고 인식한다면 생명에는 처음부터 '편리함'을 추구하는 성질이 조합되어 있었다고 할 수 있지 않을까? 즉 자연의 진화 그 자체에 '편리함'을 추구하는 요소가 포함되어 있다는 사실을 전제로 '편리함'을 다시 인식해야 할 필요가 있다. 단 인류의 진화에는 모든 것이 편리해졌다고 말하기 어려운 현상도 존재하기 때문에 그 흥미 깊은 사례에 관해서는 이번 장의 마지막 부분에 설명하기로 한다.

현대사회의 모든 문제를 일으키는 원천이기도 한 '편리함'에 대해 검토할 때, 생명이 성취해온 '진화적 편리함'과 인간이 의사적意思的으로 요구하는 '사고의 편리함'은 각각 다른 것으로 분명하게 구분해서 생각해야 한다. 생명의 진화 자체가 편리함을 추구한 결과로 이루어진 것이기 때문에 인간은 편리함을

추구하는 게 당연하다는 식으로 생각해버리면 현대사회의 다양한 질병은 한층 더 설명하기 어렵기 때문이다.

우선 생명이 획득한 '진화의 편리함'에는 신체가 존재하며 거기에 느리게 흐르는 시간이 더해진다. 기나긴 인류의 역사에 걸쳐, 태양이 있고 물이 있고 공기가 있고 기압이 있고 중력이 있고 지면이 있고 때로는 급격한 변화도 보이는 환경과 맞서면서 조금씩 진화해온 인체라는 존재는 세포 하나하나에 이르기까지 '자연' 그 자체다. 따라서 자연스럽게 진화해온 우리 신체의 '편리함'에 대해서는 좋고 나쁨을 논하기 어렵다.

'사고의 편리함'은 다시 두 가지 방향에서 인식해야 할 필요가 있다. 하나는 인간이 분명히 의식적으로 급격하게 추구한 '편리함'이다. 또 하나는 인간 사이의 관계 속에서 필연적으로 탄생해 서서히 육성되어온 '편리함'이다.

후자의 상징적인 예로 '언어'가 있으며 그것이 가시화된 '문자'가 있다. 인간이 언어와 문자에 이르기 전까지의 경위를 상상해보면 목에서 나오는 소리의 강약이나 높낮이로 먹잇감이나 위험 유무, 나아가 구애를 전하려 하는 동안에 점차 그것이 타인과 공유할 수 있는 소리로 변했고 사물을 공통적으로 인식하고 표현하는 언어로 발전했다. 이후에 회화 표현과 언어가 중첩되어 그림문자가 탄생했고 현대사회의 문자로까지 진화한다. 언어와 글자의 '편리함' 덕분에 사회, 민족의식, 국가가 탄생했으며 도시의 인프라가 정비되면서 인간의 생활에 도움

이 되는 다양한 기능이 갖추어졌다.

여기에 비해 전자의 '편리함'은 생명의 진화에 가까운 자연스러운 흐름에 오히려 역행하듯 뇌의 의도적인 계획에 따라 현대사회에 넘치고 있다. 물론 인류의 중대한 혁명 중 하나로 여겨지는 농업혁명 이전의 석기시대에도 이미 편리한 도구는 개발되었다. 의도적으로 편리함을 지향하고 사고하는 행위는 뇌를 발달시켜온 인류의 역사와 공존하며 인류가 구축해온 문명에 깊이 관여하고 있다는 사실을 부정할 수 없다. 산업혁명뿐 아니라 정보혁명까지 거친 현대사회가 편리함에 편리함을 거듭한 결과로 뇌는 더욱 편리한 것을 추구할 수밖에 없게 되었다. 충분히 이해할 수 있는 현상이다.

하지만 현대사회에 나타나는 '사고의 편리함' 대부분이 경제활동과 연결되어 돈벌이에 이용되고 있다는 점에 문제가 있다. 지금 우리 주변에는 비즈니스로서 제공되는 편리함이 넘쳐난다. 편리한 물건의 제공은 물건을 통해 가치를 창조하는 풍요로운 행위라는 식으로 아무리 이론을 내세워 무장하려 해도, 그 진정한 목표는 늘 전년도보다 높은 판매수치이며 대부분 그런 이론은 돈벌이를 가장하는 도구에 지나지 않는다. 풍요로움의 지표가 문화가 아니라 경제 쪽에 편중되어 있는 상황에 인간의 본능이라고도 할 수 있는 '편리함을 추구하는' 사고가 맞물리는 형태로 사회가 움직이고 있는 것이다. 그리고 이는 객관적인 여론이 아니라 왜곡된 민주주의와 신자유주의

에 의해 탄생한 독선적 개인주의의 총체인 '독선적 여론'이 뒷받침한다. 하지만 의도적으로 만들어져 거리에 만연하고 우리의 몸과 마음을 물들여버린 수많은 '편리함'을 굳이 의심해보는 태도는 마치 문명 부정, 경제 부정, 나아가 인간생활 자체의 부정이라는 오해를 불러일으킬 수 있기 때문에 뭔가 이상하다고 생각하면서도 건드리지 못하는 경우가 많다. '편리함'에 관해 다시 생각해보는 것 자체가 쉬운 일이 아니다.

그러나 좋은 방법이 한 가지 있다. 신체를 기준으로 생각하는 방법이다. 신체를 움직이지 않는 편리함을 추구하며 생활한다면 인간이 어떻게 될까? 즉시 이해할 수 있는 간단한 논리다. 신체가 쇠약해지면 인간은 죽는다. 살아남으려면 환경 변화를 견뎌낼 수 있는 유연한 신체를 유지해야 한다. 인간의 윤곽인 신체를 기본으로 삼아 생각해보면 자연스럽게 '편리함'이 어떤 것인지 부각되지 않는가.

주변을 둘러보면 현대사회의 편리함 대부분은 '얼마나 신체를 쓰지 않을 수 있나' 쪽으로 달려가고 있다. 스위치 하나로 무엇이건 할 수 있다. 편의점에만 가면 필요한 물건 대부분을 손에 넣을 수 있다. 계단을 이용하지 않고 엘리베이터나 에스컬레이터를 이용한다. 청소나 세탁, 설거지도 기계가 해준다……. 인간은 두 발로 걷게 되면서 뇌가 발달해 사고할 수 있게 되었고 그로써 편안함이 무엇인지 알게 되었다. 생활을 위해 머리를 쓰는 건 생각하는 인간의 속성이기도 하다. 더 빨리,

더 먹기 편하게, 더 간단히, 더 따뜻하게, 나아가 더 나은 삶을 위해 지혜를 사용하는 행위는 우리에게 주어진 훌륭한 능력이다. 그러나 공교롭게도 그 훌륭한 능력으로 편리함을 지나치게 추구한 결과 현대사회에서는 신체적으로 성가신 현상들이 끊임없이 발생하고 있다.

이야기가 새지만 한자 '樂(락)'의 의미를 생각해보자. '락'에는 편안하다는 의미와 즐겁다는 의미가 있다. 그 두 가지 의미를 연결하면 신체를 편안하게 하는 것은 즐거운 것이라는 뜻이 된다. 시라카와 시즈카白川靜의 『상용자해常用字解』를 보면 원래 '樂'이란 나무 손잡이에 장식이 달린 방울을 의미하며 신을 즐겁게 하기 위해 쓰던 악기라는 설명이 있다. 즐거움에 '편하다'는 뜻이 겹쳐 태만하다는 의미에서의 '편안하다'에 이른 것이다. 인간은 기본적으로 즐거운 것을 좋아하며 생리적으로도 즐거운 쪽이 면역력을 높여준다고 한다. 편리함은 편안하다는 것이며 그것이 즐거움과 연결되니, 인간은 천성적으로 편안하고 즐거운 것을 좋아한다.

그러나 신체를 쓰지 않는 편리함의 가속화와 동시에 포식의 시대다. 현대인의 신체는 어떻게 변했을까? 비만, 당뇨병, 고지혈증 등 열거하려면 끝이 없을 정도로 현대사회의 질병은 행동의 양과 반비례해 증가하고 있다. 앞으로 신체를 더 쓰지 않는 생활을 추구하게 되면 신체의 진화는 편리함의 속도를 도저히 따라잡지 못할 것이다. 1만 년 단위까지는 무리라 해도

좀 더 느릿하게 긴 기간 동안 조금씩 변화하는 사회라면 모르 겠는데, 현대사회에서 편리함을 제공하는 속도는 신체의 자연 스러운 진화를 전혀 염두에 두지 않는다. 그렇기 때문에 신체 의 움직임을 전제로 편리함을 다시 생각해보아야 한다.

그런데 언제부터 신체를 사용하지 않는 편리함이 이렇게 만연하게 되었을까?

가만히 기억을 더듬어보면 우리는 바로 얼마 전까지 신체 를 써서 편리함을 추구하는 생활을 했다. 예를 들어 누구나 사 용하는 화장실이 그런데⋯⋯. 철저한 자연회귀론자가 아니고 서야 화장실과 하수처리가 인간사회에 없어서는 안 될 인프라 라는 사실을 부정하는 사람은 없을 것이다. 그러나 지금의 변 기는 볼일을 본 뒤에 항문을 세척해주는 비데 장비가 갖추어 져 있는 것은 물론이고 화장실에 들어가는 순간 변기 뚜껑이 자동으로 열리고 배설 시 발생하는 소리를 숨기기 위해 음악 까지 울려주는 타입도 있다. 이대로 계속되면 사용자가 남성 인지 여성인지를 식별하고 말을 걸어주는 화장실도 등상할 듯 하다. 마치 인간의 지능을 비꼰 패러디 영화 같지만 그냥 내버 려두면 그런 생각을 하는 사람이 틀림없이 나타날 테고 이거 야말로 새로운 아이디어, 즉 부가가치라고 믿을 것이다. 그러 나 귀중한 에너지인 전기를 사용하면서까지 변기 뚜껑이 자동 으로 열려야 할 필요가 있을까? 자동차 창문을 굳이 스위치 하 나로 올리고 내려야 할까? 손으로 레버를 돌리는 것이 그렇게

불편한가? 건강한 사람이 짐도 안 든 상태에서 한 층을 올라가기 위해 굳이 엘리베이터를 이용해야 할 필요가 있을까? 더구나 지금 예로 든 것들은 모두 전기가 관여한다. 신체에 장애가 있는 분이나 힘이 약한 분을 위해 필요한 기능이 갖추어져 있는 것이라면 충분히 이해할 수 있지만 그 영역을 훨씬 초월한 지나친 편리함이 급격하게 증가하고 있다. 인간은 한번 편리함을 맛보면 좀처럼 뒤로 물러나려 하지 않는다. 그러나 인간은 본래 신체를 움직여 환경을 파악하면서 '자신'의 존재나 그 윤곽을 인식해왔다. 따라서 지나친 편리함이 이대로 가속된다면 '자신'조차 인식하지 못하게 될 것이다. 신체는 자신을 인식하는 센서이기도 하다. 이를 무시하고 편리함을 우선하는 사회를 만들어가고 그런 편리함 때문에 대량의 전기를 사용하다 보니 원자력발전이 필요악으로 존재한다. 당연히 뭔가 이상하다고 생각해야 하는 것 아닐까? 우리 신체에 깃든 '편리함'이라는 바이러스가 보이지 않는 장소에서 나쁜 짓을 하고 있는 것은 아닌지 의심해보고 싶다.

이 바이러스는 신체뿐 아니라 일본이 배양해온 문화까지 엉망으로 만들었다. 일본 전통문화의 현재 상황을 살펴보면 생활에 뿌리를 내린 채 이어져온 수작업 제품들까지 '편리함' 때문에 내쫓기고 빈사 상태에 몰려 있다. 품과 시간을 들여 만든 칠기, 염색, 직물, 도예 등 열거하려면 끝이 없을 정도로 일상생활을 위해 가꾸어온 생활도구들이 지금 이 순간에도 하나둘씩

자취를 감추어간다. 디자인에도 원래 많은 사람들과 사용하기 편한 것을 공유한다는 목적이 있기 때문에 효율을 우선하는 자본주의와 기술혁신, 대다수의 의견을 도입하려는 민주주의 사상과 맞물려 대량생산이 증가하고 있다. 몇 번이나 말했지만 이렇게 간단히 모든 것을 손에 넣을 수 있는 '편리함'을 의심해 보기란 상당히 어려운 일이다. 동시에 '편리함'의 장점도 인정하지 않을 수 없다.

예를 들어 고도성장기 초기에는 세탁기, 냉장고, 텔레비전이라는 세 종류의 물건이 '신의 물건'들로 불렸다. 이 '편리한' 물건들이 각 가정에 보급되면서 하루 종일 가사노동에 시달려야 했던 주부들이 외출은 물론이고 취업을 하거나 독서를 즐기는 등 여유 있는 시간을 얻게 되었다. 그리고 이제는 원하는 정보를 클릭 몇 번으로 쉽게 입수할 수 있다. 이 부분에선 단순히 편안해진 것이 아니라 그야말로 생활을 완전히 바꾸어놓았다는 장점이 있다. 물론 바이러스와 같은 단점도 생겼지만.

이렇게 생각해보면 얼마 전까지만 해도 나름대로 적당한 '편리함'이 존재했다고 생각할 수 있다. 물론 그 정도로 적당하다고 생각하지 않은 결과 지금처럼 지나친 '편리함'이 만연하게 되었지만, 신체를 움직이는 편리함을 생각하면 그 당시야말로 적당한 '편리함'이 있었던 것 아닐까. 그건 불과 수십 년 전의 일이다. 고도성장과 기술 발전에 의식을 빼앗겨 인체에 필수적인 운동에 관해서는 털끝만큼도 고려하지 않고 자동으로

움직이는 편리한 물건들을 제조하는 데 매진했지만 그 당시의 기술은 아직 개발도상에 있었기에 결과적으로 반자동의 '편리함'이 존재했다. 단순히 그리움에 젖어 당시가 좋았다는 말을 하는 게 아니다. 어느 정도는 신체를 움직였던 시대의 모든 사상을 재검토해 일상생활 속에서 신체를 사용하는 기쁨을 적당한 물건과 서비스, 최신 테크놀로지를 활용해 재발견하고 되돌릴 수는 없을지 제안하고 싶은 것이다. 기술과 경제를 부정하고 싶은 생각은 없다. 다만 적당한 '편리함'으로 돌아가 미래를 생각해보면 반드시 우리에게 바람직한 '편리함'이 무엇인지 그 방향성이 떠오를 것이다.

'편리함'의 반대말은 '불편함'이다. '편리함'이 신체를 사용하지 않는 방향이라면 '불편함'은 신체를 사용할 수밖에 없는 방향, 즉 성가시고 귀찮은 게 된다. 현대인은 무엇 때문에 이렇게 신체를 사용하기 싫어하는 걸까? 비만 해소를 위해서라면 돈을 지불해가면서까지 기꺼이 운동을 하면서 말이다. 그럴 바에는 사고방식을 조금 바꾸어 평소의 생활에서 무엇인가 불편하고 성가시다고 느껴지는 순간에 "이건 몸을 움직일 수 있는 좋은 기회야."라고 생각해보는 게 어떨까? 약간이라도 신체를 움직일 수 있는 기회라는 판단이 들면 전향적으로 받아들여보는 것이다. 혼잡한 에스컬레이터를 무리해서 타는 대신 계단을 이용하는 등. 반복적으로 실행하면 습관이 된다. 적어도 나는 그렇게 하려고 노력하고 있다. '편리함'이 현 사회를 엉망으로 만

드는 바이러스라는 사실을 깨닫는다면 충분히 실천할 수 있다. 우리가 불편하거나 성가시다고 생각하기 쉬운 이런저런 상황에는 오히려 신체에 도움이 되는 '신체성 편리함'이 숨겨져 있는 경우가 많다. 앞으로는 '편리함'의 개념을 신체성을 기본으로 다시 생각해보아야 한다. 그리고 '불편함'의 배후에는 언뜻 보았을 때 매력적인 '편리함'의 위험한 바이러스가 깃들어 있다는 사실에 항상 유의해야 한다.

앞에서 설명한 내용 중 흥미로운 사실 한 가지를 짚어두면 좋겠다. 인간의 신체는 편리하게 진화한 한편 매우 불편하게도 진화했다는 점이다. 인간은 그 결과로 현재 인간의 모습을 갖추게 되었다. 즉 인체는 부드럽고 상처받기 쉬운 피부로 덮여 있는데 이것은 적으로부터 몸을 지키는 데 매우 위험한 상태다. 긁히면 즉시 상처가 난다. 일부러 불편하게 진화했다고 생각할 수밖에 없다. 상처가 잘 나지 않도록 진화했다면 갑각류처럼, 〈스타워즈〉의 병사들 갑옷처럼 두꺼운 표피로 덮여 있어야 하는데 왜인지 체모까지도 거의 사라져버렸다. 유인원처럼 온몸이 강철 같은 털로 뒤덮인 쪽이 신체를 보호하는 데는 훨씬 더 유리하다. 그러나 인간의 진화는 굳이 그 반대 방향을 선택했다. 다른 생물과 달리 나약한 불편함을 받아들이는 방식으로, 다양한 변화에 순응할 수 있도록 진화를 이루었다. 또 환경을 세밀하게 감지하는 신경이 온몸에 퍼지면서 섬세한 감수성이 육성되었고 의상을 비롯한 풍부한 문화들이 탄생했다.

이런 진화방식을 자동차의 진화에 비추어보면 흥미 깊은 유사성을 발견할 수 있다. 이전의 자동차는 단단한 갑옷 같은 차체로 덮여 있었지만 현재의 자동차는 부드러운 차체로 이루어져 조금만 부딪혀도 즉시 움푹 패어버린다. 하지만 엔진 등이 외부로부터 충격을 받을 경우에는 파손이 되더라도 적절하게 이동해 인체를 지키도록 설계되어 있다. 즉 인간의 신체와 마찬가지로 전체가 부드럽게 진화하고 있다. 단단한 강철 같은 갑옷으로 덮여 있었을 때의 자동차와는 정반대로, 사고의 충격에 반발하는 것이 아니라 오히려 안전한 쪽으로 흡수한다. 이는 그야말로 소성적 사고의 실천이다. 자연스럽게 진화해온 인간의 신체를 자세히 관찰해보면 디자인이 앞으로 나아가야 할 방향을 발견할 수 있고 현실적으로 그런 관찰의 결과물들은 디자인 현장에서 잘 활용되고 있다. 현명한 진화 과정임을 포착할 수 있다. 어쨌든 인간은 끊임없이 편리한 쪽을 생각하지만 머리로만 생각해서는 바람직한 결과는 나올 수 없다. 자연 속에서 도움이 되는 것들을 발견해서 어떻게 활용할 것인지를 생각할 수 있어야 한다. 인간의 우수한 능력을 바로 이런 부분에 쏟아부어야 한다.

불편함을 굳이 감수하면서 더 큰 비약을 창출해낸다는 데에 인간생활의 모든 단서가 감추어져 있다. 편리함이라는 바이러스에 대항할 수 있는 백신이 있다면 그건 바로 편리함을 의심하는 습관이다. 생각해야만 깨달을 수 있다면 문제다. 우리

는 일상생활 속에서 모든 것을 하나하나 생각을 하면서 행동
하지 않는다. 대부분 어떤 사물이나 일에 순간적으로 반응해
무의식적으로 행동한다. 편리함의 바이러스는 그런 모든 상황
에 작용하기 때문에 생각을 한 뒤에 행동하는 방식으로는 바
이러스가 침투했다는 걸 절대로 깨달을 수 없다. 편리함은 항
상 매력적이며 편안함을 추구하는 신체는 늘 편리함을 원한다.
강한 바이러스는 그곳에 달라붙어 우리의 일상생활 여기저기
에 개입한다. 그렇기 때문에 편리함의 위험성을 의심해보는 습
관을 갖추고 조금씩 변화한다면 전체적으로는 거대한 변혁을
이룰 수 있다. 자신의 이익을 최우선하는 개인주의 전성시대에
잃어버렸던 것을 어디까지 되찾을 수 있느냐는, 편리함이라는
바이러스와 인류가 얼마나 적당한 선을 유지하며 공존할 수
있느냐는 문제다.

음식과 신체와 디자인

과거에 나는 이유를 알 수 없는 두통을 앓기도 하고 몸에 전혀 힘이 들어가지 않는 컨디션 부조不調 증상을 느낀 적이 있다. 그 래서 한의학에 정통한 믿을 수 있는 분께 진찰을 받았더니 내 체액이 극단적으로 산성을 띠고 있으며 신체가 음성陰性 쪽에 치우쳐 있다는 진단이 나왔다. 그로부터 반년 정도, 약을 이용한 대증요법이 아니라 의식동원醫食同源이라는 말대로 양성陽性에 해당하는 음식을 적극적으로 섭취하고 차가운 튀김처럼 산성에 해당하는 음식은 피하라는 지시를 받아들여서 컨디션을 되찾은 경험이 있다. 그야말로 몸소 해본 실천이다. 음식이 신체의 사활과 관련이 있는 존립요건이라는 사실은 굳이 말할 필요도 없다. 하지만 나아가 그날그날 먹고 있는 음식에 따라 신체가 이렇게도 영향을 받는다는 사실에 깜짝 놀랐다. 사실 나는 달걀, 밀가루로 만든 면 종류, 유제품, 당분이 높은 과일 등 음성에 해당하는 식품들을 매우 좋아했다. 이른바 칼륨을 다량으로 함유하고 있는 것이 음성에 해당하는 음식이고 나트륨이 풍부한 것이 양성에 해당하는 음식이라는 사실도 배웠고 그 지시를 따라 철저하게 식이요법을 시도했다. 그리고 한 달이 지나자 1킬로그램의 중성지방이 내 몸에서 빠져나갔다. 나

는 살이 찐 상태는 아니라 오히려 야윈 편이었는데 반년 만에 다 합쳐서 6킬로그램이나 감량을 할 수 있었다. 이마가 야위는 경험을 했던 것도 당연히 처음이었다. 설마 이마에 그런 지방층이 있으리라는 건 생각도 못 했다.

내 몸이 음성에서 중성으로 돌아오고 체액도 알칼리성으로 변해감에 따라 혈액이 맑아졌다는 사실을 실감할 수 있었다. 두통이나 컨디션 부조 현상도 어느 틈엔가 완전히 사라졌고 다음 해부터는 꽃가루 알레르기 증상도 사라졌다.

이런 철저한 체험을 통해 나는 음식과 신체의 관계에 강한 흥미를 느꼈다. 더운 나라 인도에서 탄생한 카레는 향신료를 듬뿍 넣음으로써 열량을 낮추는 조리 방식으로 신체를 내부에서 식혀준다는 사실도 알게 되었다. 더운 나라에서 생산되는 파파야 같은 과일도 마찬가지다. 생각해보면 조리도 디자인이다. 유통이 편리해지고 전 세계의 음식을 언제든지 입수할 수 있게 된 반면 조리해서 '제철 음식을 먹는' 습관은 사라지고 추운 겨울에 인도 카레를 먹고 디저트로는 다시 파파야를 먹는 생활이 일반화된 현재, 그런 생활을 매일 되풀이하다 보면 신체의 균형은 언제든지 무너질 수 있다.

여기서도 '편리함'의 바이러스가 얼굴을 내민다. 무엇이건 편리하게 먹을 수 있는 상황 속에서 우리의 신체는 알게 모르게 내부에서부터 망가지고 있다. 내 몸은 그 실험적인 증거였다. 삶의 기본 요소인 음식의 세계로 들어가 보았을 때 디자인

면에서 아직 개척되지 않은 부분이 많다는 사실을 느낄 수 있었다. 그 후 이런 의식은 일본 및 일본인에게 특히 중요한 의미가 있는 쌀을 주제로 삼은 전시회 〈고메전コメ展〉과 연결되었다.

2014년 2월부터 6월에 걸쳐 롯폰기 미드타운 안의 21_21 디자인사이트에서 개최한 〈고메전〉 표기에 쌀을 뜻하는 한자 '米'를 쓰지 않은 이유는 전시회장 내 다양한 해설문 등에 '米'라는 글자가 쓰일 경우 혼란을 일으킬 수도 있다는 우려에서였다. 그래서 전시의 주제를 더욱 부각시킬 수 있도록 'コメ(고메)'라는 가타카나カタカナ를 사용했다. 이 전시는 쌀이 다른 모든 식품과 같은 위치에서 다루어지고 있는 지금 다시 한번 우리에게 쌀이란 과연 무엇인지를 검증해보자는 제안적인 의미를 내포하고 있었다.

문화인류학자 다케무라 신이치 씨를 콘텐츠 디렉터로 영입하고 AXIS의 미야자키 미쓰히로宮崎光弘 씨, 푸드 디렉터 오쿠무라 후미에奥村文繪 씨 외에 많은 기술자 분들, 그리고 실제로 농업에 종사하는 분들이 참가해 서로 협력해서 전시를 개최할 수 있었다. 우리는 농사 경험도 없이 무엇을 할 수 있겠느냐는 생각에 모내기, 벼 베기, 탈곡까지 실제로 경험해보았고 그렇게 수확한 쌀은 전시에 이용했다. 한 번 정도 경험해서 뭘 알 수 있느냐는 질타도 있을 수 있지만 직접 모를 심고 벼를 베기까지 얼마나 많은 작업이 필요한지, 또 농사에 기계를 도입한다는 것의 의미가 무엇인지에 관해서도 직접적인 경험을 통해

어느 정도 실감할 수 있었다.

돌이켜보면 그로부터 10여 년 전에 내가 홋카이도의 호쿠렌ホクレン이 판매하는 쌀의 패키지 디자인과 브랜딩을 담당했을 때 우연히 다케무라 신이치 씨와 공동으로 그 당시 도쿄 마루노우치丸の内에 있었던 카페를 전시장으로 삼아 쌀과 관련된 작은 전시회를 개최한 것이 〈고메전〉의 단서가 되었는지도 모른다. 그리고 2007년부터 2008년에 걸쳐 21_21 디자인사이트에서 물을 주제로 삼은 전시 〈water〉를 마찬가지로 다케무라 씨와 함께 개최했던 경험도 큰 영향을 끼쳤다. 거기에다 음식과 신체의 관계에 관한 강렬한 흥미가 겹쳐, 2012년 가을에 호쿠렌이 새로 개발한 '유메피리카ゆめぴりか' 쌀을 발표한 날 호쿠렌의 도움을 받아 하루 동안 실험적으로 전시를 열었는데 그것이 〈고메전〉으로 연결되었다.

일본열도에서는 야요이시대彌生時代, 기원전 3세기-기원후 3세기부터 쌀이 본격적으로 재배되기 시작했다고 한다. 이후 일본인의 음식을 안정적으로 확보하기 위한 연구가 계속 진행되었고 오랜 노력의 결과 쌀을 대량으로 생산하게 된 것이다. 또 일본에서 농사는 단순히 먹을 것을 충족하기 위해서만이 아니라 하늘신과 땅신에게 풍작을 기원하고 수많은 신과 연결된 지역의 풍경을 만들어내는 역할을 담당했으며 생물의 다양성을 유도해 무논이 지역의 냉각장치 역할을 하기도 했다. 에도시대까지는 쌀이 세금이나 급료를 대신했고 탈곡한 이후에 남은 볏단은

지붕이 되고 짚이 되었으며 다다미疊의 재료가 되었고 낫토納豆의 포장이 되는 등 일상생활 구석구석까지 다양한 역할을 했다. 쌀이 도처에서 경제와 문화 전반을 수평으로 연결해준 것이다. 그런데 모든 사물이 수직으로 분할되면서 쌀이 음식으로서만 다루어지게 된 현재는 그야말로 그 음식 부분만을 강조한 끝에 TPP협상을 하는 궁핍한 상황에까지 몰려버렸다.

그런 궁핍한 상황을 우려하면 할수록, 자연에 한층 가까이 다가가려 했던 과거의 농업이 우리가 세계에 자랑할 만한 '일에서의 디자인' 아니겠냐는 생각으로 〈고메전〉을 기획했다. 여기에 부응해 참가해주신 작가 여러분의 창의력과 연구를 바탕으로 다양한 콘텐츠들이 전시되었다. 영상, 사진, 농부의 말, 문장, 쌀과 관련된 실제 사물들, 관람객이 참가할 수 있는 게임이나 놀이시설 등 실로 다양한 전시가 이루어졌다.

한편 이 전시를 준비하는 동안 일식日食이 세계 무형문화유산으로 인정을 받았다. 당연히 기쁜 일이지만 거꾸로 보면 '일식은 가만히 내버려두면 사라져버릴 가능성이 있으니 의식적으로 지켜야 한다'는 의미이기도 해서 쓸쓸한 기분 또한 들었다. 일식의 핵심이라 할 수 있는 쌀 소비가 최근 들어 급감하고 있는 실정에 비추어보면 이는 결국 쌀과 일식의 공동화空洞化를 의미한다. 따라서 지금이야말로 쌀을 다시 조명해보아야 할 타이밍이 아닐까.

다른 장에서도 설명했듯 최근 일본의 식재료 자급률은 칼

로리 기준으로 삼을 경우 약 40퍼센트로, 60퍼센트의 식재료를 해외에 의존하고 있다. 이는 눈에 보이지 않는 대량의 물을 해외에서 사용하고 있는 뜻이다. 하지만 우리는 아무 생각 없이 섭취하는 쇠고기덮밥 한 그릇당 약 2,000리터나 되는 물이 사용되고 있다는 사실에조차 관심이 없다. 우리가 매일 아침 마시는 커피 한 잔도 컵에 들어가는 뜨거운 물뿐 아니라 원두를 만드는 단계에서부터 다량의 물이 사용된다. 만약 자급률 100퍼센트를 지향한다면 우선 대량의 물을 저장할 수 있도록 노력해야 한다. 이런 점에서 볼 때 일본이 물이 풍부한 국가라는 말은 거짓이다. 식재료를 통해 해외의 물을 대량으로 사용하면서 국내의 물은 소중하게 여기기는커녕 태연히 바다로 흘려보낸다. 이런 행위를 할 수 있는 것은 60퍼센트의 식재료를 해외에 의존하고 있기 때문이다. 맑은 날은 좋고 비 내리는 날은 나쁘다는 등 별 생각 없이 하는 말도 우리가 해외의 물을 대량으로 사용하고 있다는 현실을 모르기 때문에 나오는 말이다. 물은 하늘에서 내려와 순환하는 것이지만 빗물이 아니라 천수天水로서 감사하게 생각하던 마음도 이제 사라져버렸다.

우리는 생명과 직접 관련이 있는 식재료의 배경을 거의 모르고 생활하고 있다. 식재료뿐 아니라 모든 것이 더욱 편리해짐에 따라 주변에 존재하는 기기들의 배경이 블랙박스화되면서, 그 편리한 기능의 성립이나 구조에 관해서는 굳이 알 필요가 없고 조작만 잘하면 된다고 생각한다. 이런 상태라면 오히려 유

능한 기계가 무지한 우리를 조작하기 시작했다고 할 수도 있겠다. 물론 우리의 생명 그 자체도 아직 수수께끼니 모든 것을 다 알아야 할 필요는 없겠지만, 아무것도 모르고 있다는 사실을 전혀 깨닫지 못하면서 다 알고 있다는 듯 생각하는 태도는 너무나 위험하다. 이 잘못된 믿음을, 모르는 것이 아주 많다는 사실을 깨달으려면 사회 일반의 의식이 개선되어야 하며 이를 위한 교육도 필요하다. 그리고 인간을 무지無知의 지知로 이끄는 데 디자인이라는 일이야말로 앞으로 큰 도움이 될 것이다.

질서와 무질서와 디자인

열은 온도가 높은 물체에서 낮은 물체로 이동하며 그 반대 현상은 발생할 수 없다는 것이 열역학 제2법칙이다. 인간의 삶에도 이와 비슷한 점이 있다. 즉 질서가 있는 상태를 내버려두면 무질서로 이행하며 그 반대 현상은 발생하지 않는다. 그렇기 때문에 인간은 사회 질서를 유지하기 위해 의식적으로 무질서의 증가를 막으려고 노력해왔다. 그야말로 열정적으로 말이다. 모든 규칙은 사회가 질서를 잃고 흐트러지지 않도록 조정하기 위해 인간이 만들어낸 사회의 디자인이다. 따라서 '엔트로피 증가법칙' 못지않은 질서 감소, 무질서 증가라는 관점에서 디자인에 관해서 생각해보는 것은 꽤 흥미로운 일이다.

무질서 증가와 관련된 주변의 예를 들어보면……. 모처럼 마음먹고 방을 깨끗하게 정리정돈했는데 택배가 와서 일단 벽 가장자리에 놓아둔다. 일주일이 지나도록 잊어버리고 있다 보니 별로 지저분해보이지 않아 그 상자 위에 다른 물건을 일단 올려놓는다. 이걸 몇 번 거듭하다 문득 정신을 차리면 원래의 무질서한 방으로 돌아와버린다. 그런가 하면, 새로 구입한 물건도 계속 사용하면 상처가 나고 낡는다. 하지만 계속 사용하다 보면 왠지 익숙하고 애착도 생겨 굳이 손을 대지 않게 되고

결국 사용할 수 없는 물건으로 전락한다. 이는 그 물건이 가진, 사용목적이라는 질서가 파괴되었다는 뜻이다. 또 이런 예도 있다. 상점가 각 점주들이 상의를 하고 협력해서 깨끗한 상점가로 바꾼다. 손님이 다시 찾게 되지만, 시간이 흐르면서 다시 지저분해진다. 나는 그런 고풍스러운 쪽, 지저분한 쪽을 좋아하지만 사람들은 대부분 그런 상점가를 피한다. 그렇게 셔터가 내려진 음침한 분위기로 바뀌면서 상점가로서의 목적, 곧 질서는 파괴되고 만다. 또 모든 인공물에 빼놓을 수 없는 관리와 유지는 무질서에 빠지는 현상을 막기 위한 싸움이다. 하물며 수많은 전자정보는 무질서 그 자체다. 이를 정리해서 나름대로 파일링한다면 그는 정보를 디자인한 것이다.

앞에서 설명한 대로 사회생활에는 반드시 규칙이 필요하다. 오가는 사람들과의 충돌을 피하기 위해 규칙을 가시화한 것이 신호등이다. 각 주거지의 범위를 정해두어야 싸움이 발생하지 않기 때문에 대지를 나누고 번지를 매긴다. 쓰레기장도 미리 의논을 해서 정해두면 불쾌한 냄새와 보기 흉한 풍경을 최소한으로 억제할 수 있다. 과거 물물교환 시대에는 서로가 필요한 물건을 손에 넣을 수 없는 경우도 적지 않았다. 그러다가 화폐 개념이 등장했다. 세상의 모든 규칙은 우리의 생활을 구속하기 위해서가 아니라 집단이 어느 정도 질서를 세워 쾌적하게 지내기 위해 만들어진다. 그러나 규칙 속에서도 무질서는 증가하는 경향을 보인다. 융통성 없는 명령에 대해 강한 반

발을 느끼기 때문이다. 그래서 규칙을 지키지 못하는 것이 아니라 지키지 않기도 한다.

신호등이 빨간색이면 멈추어야 한다. 하지만 자기 외에 아무도 없는 시골길 교차로에서 신호등을 지키느라 건너지 않는 사람이 과연 있을까? 무시하는 게 오히려 합리적인 판단이라고 생각하지 않을까? 물론 사람들이 어느 정도 오가고 자동차도 달리는 교차로인 경우에는 판단이 달라진다. 무리하지 않고 신호등이 지시하는 대로 따라 움직이려는 사람도 있고 적절한 타이밍을 보아 신호등을 무시하고 나름대로 판단을 하는 사람도 있다. 이처럼 인간은 질서와 무질서 사이에서 적절한 판단을 내린다. 때로 규칙이 파괴되는 것은 인간에게 우수한 사고 능력이 갖추어져 있다는 증거이기도 한 것이다.

깨끗하게 정돈된 방에 있는 것보다 약간 지저분한 느낌이 드는 방 쪽이 안정감을 느낄 수 있고 상점가나 술집도 낡은 느낌이 드는 장소가 마음 편하게 느껴지며 도구는 손에 익을수록 사용감이 좋다. 여기에서의 공통점은 적당한 질서와 적당한 무질서가 동시에 존재한다는 것이다. 질서이건 무질서이건 도가 지나치면 무리가 발생한다. 적당해야 한다. 다른 장에서도 설명했지만 바로 거기에 디자인을 생각하는, 나아가 인간의 삶을 생각하는 소중한 단서가 숨겨져 있다.

하지만 현재 일본인의 '청결'에 대한 병적인 집착을 보고 있으면 제발 적당히 좀 하라고 충고해주고 싶어진다. 물론 아무

질서와 무질서와 디자인　　　　　　　　247

렇게나 방치하면 생물은 반드시 부패하고 병원균이 번식한다. 그것을 방지하기 위해 제균, 살균, 무균, 소독을 위한 제품을 개발하고 선전해 일본인의 '좀 더 청결하게' 지향에 박차를 가해 왔다. 지나친 것은 모자람만 못하다. 어떤 병균도 놓치지 않겠다는 식으로 철저하게 배제한 결과, 오히려 인체의 저항력이나 면역력에 심각한 문제가 발생하고 있다.

국정은 국민이 함께 생활하기 위한 규칙을 정하는 시스템이다. 내버려두면 국가조차 무질서 상태에 빠지기 때문에 정치가 존재하고 법이 존재하는 것이며 국가를 통치하는 것이다. 국가 개념이 없었던 신석기시대에도 마을 단위의 쓰레기장 같은 규칙은 있었다고 한다. 그러나 일본은 패전과 함께 연합군 최고사령부에 의해 도입된 민주주의라는 것을 경제대국이 되어가면서 독선적으로 해석하고 자신의 욕심을 최우선하는 그릇된 개인주의로 만들어 이런 무질서 상태가 되었다.

한편 석낭한 습관이 남아 있는 부분도 많이 있다. 일상적인 예를 들면, 누가 부탁한 것도 아닌데 매일 아침 자기 집 앞을 청소하면서 오가는 행인에게 미소를 띠고 인사를 하는 분들을 흔히 볼 수 있다. 세상에 자랑할 만한 이 아름다운 기질이 일반 시민에게 뿌리를 내린 것은 에도시대 이후라는 설이 있지만 그 훨씬 이전부터 삼라만상에 신이 깃들어 있다고 보았던 시대에 살았던 사람들이 사물의 소중함을 생각하고 상대를 존중하는 생활을 했기 때문은 아닐까. 정치가 적절한 기능을 하지

못하더라도 그런 일본인의 기질이 국가를 지탱하는 부분도 있다. 정치적인 국력이 아니라 전통문화를 통해 자연스럽게 갖추게 된 이른바 국민력國民力이다.

질서와 무질서, 국가와 국민, 전통과 현대, 인간과 인간, 인간과 사물……. 이들의 적당한 관계성을 발견하기 위해 인간의 삶에는 디자인이 존재하는 것이다.

마치며

이 책 『삶을 읽는 사고』를 출간하기 위해 원고를 조금씩 집필하기 시작한 지 벌써 몇 년이 지났을까. 계기는 긴자 뒷골목에 있는 메밀국수집에서의 만남이었다. 사무실에서 미팅을 끝내고 동료와 함께 단골 메밀국수집으로 가니 옆자리에 나중에 이 책의 장정을 담당하게 된 아시자와 다이이芦澤泰偉 씨가 있었다. 나는 첫 대면이었지만 나와 동행한 분과 아시자와 씨가 원래 잘 알았기 때문에 자연스럽게 소개를 받았다. 아시자와 씨는 장정가로 유명한 분이라 그 이름은 알고 있었다. 그분도 내가 하는 일과 활동에 관해 이미 잘 알고 있었다. 그 자리에는 아시자와 씨와 동행한 분도 있었다. 우리는 마치 처음부터 네 명이 자리를 예약한 것처럼 모여앉아 풍부한 화제를 다루며 폐점 시간까지 많은 대화를 나누었다.

그리고 헤어질 때였다. "사토 씨는 책을 써야 합니다." 아시자와 씨가 갑자기 말했다. "그래야 합니다. 책을 써야 해요." 첫 만남에 대체 무슨 말을 하는 건지 당황했다. 그러나 아무래도 농담이 아닌 듯했다. 눈이 웃고 있지 않았기 때문이다. 그래서 일단 "네. 알겠습니다." 하고 미소 띤 표정으로 애매한 답변을 하고 헤어졌는데, 다음 날 일찌감치 아시자와 씨로부터 메일이

날아왔다. "좋은 편집자를 소개할 테니까 빨리 글 쓰는 작업을 시작하십시오." 술자리에서의 이야기는 대부분 실현되지 않는다는 사실을 잘 알고 있다. 이 이야기도 나중에 흐지부지될 것이라고 생각했는데 바로 다음 날 관련된 메일이 날아온 것이다. 지금까지 문장이 대부분을 차지하는 책은 출간해본 적이 없는 내가 과연 한 권 분량의 문장을 쓸 수 있을까, 자신이 전혀 없었지만 "진지하게 생각할 필요 없습니다. 쓰고 싶은 '내용'부터 조금씩 쓰면 됩니다."라는 말에 용기를 얻었다. 이후로 여행지에서나 일찍 출근한 사무실에서 빈 시간을 이용해 조금씩 글을 쓰기 시작했고 어느 날, 이번에 이 책을 춘간하면서 신세를 지게 된 신초샤新潮社의 도미자와 씨를 소개받았다.

그때부터 내 원고가 정말 진행되고 있는지 확인하듯 세 명이 모이는 술자리가 시작되었다. 스무 번 정도는 함께했을 것이다. 술자리에서 나눈 건 원고 재촉이라기보다 사회정세, 일본의 향방, 사상, 민주주의의 맹점, 그리고 디자인 이야기 등 다양한 방면에 걸친 내용들이었다. 술이 들어갔을 때는 대부분 의미 없는 이야기를 하는 나인 것치고, 지금 생각해보면 꽤 진지한 이야기를 나누었다는 느낌이 든다. 책 출판도 귀중한 경

험이지만 그동안 나눈 내용도 그에 못지않은 귀중한 경험이었다. 본래는 1년쯤 만에 출판할 예정이었지만 상당한 시간이 걸렸다. 오랜 시간 동안 신세를 진 도미자와 요시오富澤祥郎 씨, 그리고 이 책을 출간하는 계기를 만들어주고 장정도 해준 아시자와 다이이 씨에게 진심으로 감사의 말씀을 드린다.